KB040811

# 철학으로 예술 읽기

인간을 닮은 예술, 철학을 담은 예술을 찾아서
철학으로 예술 읽기

ⓒ강대석, 2020

**초판 1쇄** 2020년 2월 24일 발행

**지은이** 강대석
**펴낸이** 김성실
**책임편집** 박성훈　　**교정교열** 정재윤
**표지 디자인** 디자인규　**본문 디자인** 책봄　　**제작처** 한영문화사

**펴낸곳** 시대의창　　**등록** 제10-1756호(1999. 5. 11)
**주소** 03985 서울시 마포구 연희로 19-1
**전화** 02)335-6121　　**팩스** 02)325-5607
**전자우편** sidaebooks@daum.net
**페이스북** www.facebook.com/sidaebooks
**트위터** @sidaebooks

ISBN 978-89-5940-724-8 (03600)

이 도서의 국립중앙도서관 출판예정도서목록(CIP)은
서지정보유통지원시스템 홈페이지(http://seoji.nl.go.kr)와
국가자료공동목록시스템(http://www.nl.go.kr/kolisnet)에서 이용하실 수 있습니다.
(CIP제어번호 : CIP2020002622)

인간을 닮은 예술, 철학을 담은 예술을 찾아서

# 철학으로 예술 읽기

강대석 지음

시대의창

## 초대의 말

여러분, 안녕하십니까?

　신록이 무르익은 2018년 7월, 한국의 한 대학에서 미학을 강의하는 철학 교수와 대학생 네 명이 러시아 상트페테르부르크 여행길에 올랐습니다. 상트페테르부르크에 있는 예르미타시 미술관, 푸시킨 박물관, 혁명 박물관 등을 방문한 미학 기행을 위해 일행은 7박 8일에 걸쳐 블라디보스토크에서 모스크바로 가는 시베리아 횡단열차를 이용했습니다. 모스크바에 도착한 일행은 하루 동안 모스크바 시내를 관광한 후, 붉은색으로 표시된 야간열차를 타고 상트페테르부르크에 도착해 예술 탐방을 했습니다.

　이들은 블라디보스토크에서 열차가 출발할 때부터 창밖으로 아름답게 펼쳐지는 신록을 바라보면서 철학과 예술에 관한 이야기를 나누었습니다. 왕복 열차 안에서 이들이 주고받은 이야기와 상트페테르부르크에서의 예술 체험을 주제별로 간추려 정리한 것이 이 책입니다. 독자 여러분도 큰 부담을 갖지 않고 편안한 마음으로 이 대화에 동참해 주시리라 믿습니다.

<div align="right">강대석</div>

# 차례

## 제3부 / 상트페테르부르크를 떠나는 열차 안에서

## 시베리아 횡단열차 예술철학 여행

≫**장소**   시베리아 횡단열차
블라디보스토크—모스크바(9,334Km / 7박 8일)
모스크바—페테르부르크(8시간)

≫**때**   2018년 7월 1일~21일

≫**등장인물**   **강연서**(미학을 전공하는 대학생)
**김정란**(미술을 전공하는 대학생)
**박현일**(철학을 전공하는 대학생)
**이수성**(의학을 전공하는 대학생)
**강물**(미학을 강의하는 철학 교수)

제1부

상트페테르부르크행
열차 안에서

**첫째 날**

# 철학이란 무엇인가

**강물**  정년을 조금 앞두고 하게 된 이 여행에 여러분이 동반해 주어서 고마워요.

**연서**  저희도 교수님을 모시고 이 여행을 하게 되어 무척 기쁩니다. 왕복 열차 안에서 교수님과의 대화를 통해 많은 것을 배우고 싶습니다.

**정란**  저도 같은 생각입니다.

**수성**  저는 예술과 철학에 관해 평소에 궁금하게 생각했던 점들을 이 기회에 교수님께 많이 여쭈어보겠습니다.

**현일**  저는 철학을 전공하기 때문에 이번 여행에서 예술에 관한 견문을 넓히고 싶습니다.

**강물**   좋습니다. 대화를 통해 유익한 시간을 갖는 데 찬성하며 나
도 무엇인가 배울 수 있다고 생각합니다. 철학자 야스퍼스는
"진리는 둘 사이에서 시작된다."라고 했습니다. 대화의 중요
성을 강조한 것이지요. 그러나 우리의 대화가 중구난방이 되
지 않도록 주제를 정해 놓고 대화를 하는 것이 좋겠군요. 그
럼 첫째 날의 주제는 무엇으로 할까요?

**현일**   일반적인 철학에 관해 토론하는 것이 어떨까요? 왜냐하면 철
학의 기초 위에서 예술을 더 잘 이해할 수 있으니까요.

**강물**   좋은 생각입니다.

**정란**   저는 철학에는 문외한이기 때문에 좀 겁이 납니다.

**연서**   먼저 교수님께 개인적인 질문을 하나 드리겠습니다. 많은 학
문 가운데서 교수님이 철학을 전공하시게 된 동기는 무엇입
니까?

**강물**   자기가 일생 동안 무엇을 하고, 어떤 직업을 선택할 것인가
를 두고 누구나 많은 생각을 하게 됩니다. 그것은 보통 전공
을 선택해 대학에 들어가야 하는 고3 학생들에게 가장 절실
하게 다가오는 문제입니다.

　학생들은 아마 교양 철학 강의를 들으면서 '맑스'라는 철학
자의 이름을 들었을 줄 압니다. 독일과 프랑스를 비롯한 유
럽의 대다수 고등학교에서는 학교를 졸업하기 전에 졸업 논
문을 씁니다. 맑스가 졸업 논문의 주제로 선택한 것이 바로

이 문제였습니다.

그가 쓴 논문의 제목은 〈직업 선택에 관한 한 청년의 고찰〉 이었습니다. 17살 된 맑스도 '삶의 의미는 어디에 있는가?'라 는 물음과 함께 이 문제를 생각했습니다. 직업의 선택이 의 미 있는 삶을 사는 데 중요한 역할을 하기 때문입니다. 적성 에 맞게 잘 선택한 직업은 행복을 가져다주지만 잘못 선택한 직업은 일생 동안 고역이 될 수도 있습니다. 그러므로 청년 들은 우연에 맡길 것이 아니라 신중하게 자기 직업을 선택해 야 한다고 맑스는 강조했습니다. "선택의 기준은 무엇인가? 직업의 외형이나 소문에만 의존해 순간적인 생각으로 선택 을 해서는 안 되며 자신의 적성, 부모님이나 선생님들의 조 언, 그리고 주어진 조건을 참작해야 한다."고 맑스는 말했습 니다. 그러나 가장 중요한 것은 자신의 이익보다도 인류의 행복에 기여할 수 있는 직업을 선택하는 일이라고 맑스는 결 론을 내렸습니다.

하지만 내가 철학을 전공하게 된 것은 나 자신의 적성이나 인류의 행복에 기여하려는 원대한 꿈 때문이 아니라 주어진 조건 때문이었습니다. 더 구체적으로 말하면 나는 무척 가난 한 시골 농부의 아들로 태어났습니다. 나는 다행히 공부를 잘해 3년 장학생으로 고등학교를 졸업하고 교사가 되기 위 해 등록금이 거의 없었던 국립 사범대학에 입학했습니다. 그

런데 그때 5.16 군사 정변이 나고 사범대학의 학과가 교육과, 일반사회학과, 가정과, 체육과, 이렇게 4개 학과로 축소되었습니다. 이 가운데서 나는 내용도 모르고 교육과를 선택했습니다. 공부를 해 보니 교육과는 나의 적성과 조금도 맞지 않았습니다. 자세히 알지는 못했지만 미국식 교육 내용이나 방법이 우리 민족과는 잘 어울리지 않는다는 것을 그때 어렴풋이 느끼게 되었습니다.

나는 대학에 다니면서 숙식을 스스로 해결해야 했기 때문에 무척 고통을 겪었습니다. 가정교사를 해야 했는데 성격이 소극적이었던 내가 언어와 관습이 다른 타 지역에서 학생들을 가르치는 데는 어려움이 많았습니다. 나는 학생들을 잘 가르치지 못했습니다. 매번 실패했습니다. 너무 절망적일 때는 자살도 생각했습니다. '생활고'는 원인도 알 수 없는 '세계고'를 나에게 가져다주었습니다.

그러다가 교양 철학 시간에 들은 영국의 철학자 러셀의 말에서 나는 중요한 도움을 얻었습니다. 러셀은 "철학에서 지적 고뇌에 대한 영웅적인 치료약을 찾으려 해서는 안 된다."고 말했습니다. 그는 인간에게 삶의 의미를 제시해 주는 세계관으로서의 철학을 부정하고 논리적인 탐구를 중심으로 하는 분석철학을 내세운 것입니다. 그런데 나는 여기에서 오히려 새로운 힌트를 얻었습니다. 지적 고뇌에 대한 영웅적인

치료약을 제시해 주는 철학이 존재한다는 사실입니다. 바로 그러한 철학이 실존주의라는 것을 확인하게 되었습니다.

나는 교양 독일어 수업 시간에 들은 헤르만 헤세의 소설에도 매혹되었습니다. 기계 문명에 반항하고 시골의 자연을 사랑하는 페터 카멘친트라는 주인공을 사랑하게 되었는데, "이론은 회색이나 생명의 나무는 푸르다."라는 괴테의 《파우스트》에 나오는 구절을 철학적으로 해명해 주는 실존철학에 매료되었습니다. 나는 전공 공부 대신에 실존철학에 심취했습니다. 난해한 용어를 사용하는 하이데거보다는 야스퍼스가 더 마음에 들었습니다. 나는 독일어를 열심히 공부했으므로 프랑스 철학보다는 독일 철학에 더 관심이 많았습니다. 그렇게 해서 야스퍼스를 혼자 열심히 공부했고 전공을 바꾸어 대학원 철학과에 입학했습니다.

**정란**  그럼 교수님은 철학을 공부해서 교수가 되는 것이 삶의 목표였습니까?

**강물**  아닙니다. 나는 어렸을 때부터 자연을 사랑했고 자연을 아름답게 묘사하는 문학을 사랑했습니다. 그래서 어려서부터 작가가 되고 싶은 꿈을 갖고 있었습니다.

철학을 전공하면서도 내 삶의 목표는 좋은 소설을 쓰는 것이지 학문을 연구하는 것이 아니었습니다. 학문 연구는 무엇인가 건조하다는 생각이 들었습니다. 철학은 문학을 위한 준

비 단계라고 생각했습니다. 나는 당시의 한국 문학이 철학적인 깊이가 없다고 판단하면서 좋은 작가가 되기 위해서는 먼저 철학을 알아야 한다고 생각했습니다. 철학을 직업으로 선택할 생각은 꿈에도 없었기 때문에 너무 철학에 빠져서는 안 된다고 항상 자신에게 제동을 걸었습니다.

**수성**  그런데 교수님은 결국 철학 교수가 되지 않았습니까?

**강물**  맞습니다. 나는 군 복무를 마치고 면 단위의 시골 고등학교에서 교사를 하면서 한국의 대표적인 문예지에 몇 편의 단편소설을 보내 추천을 받으려 했지만, 추천받지 못했습니다. 심사를 담당했던 한 소설가는 내 작품에 대해 혹평을 했습니다. 내 작품이 한국의 현실과 동떨어져 있다는 것입니다. 크게 실망한 나는, 나에게 작가로서의 재능이 없다는 점을 깨달았습니다. 그때부터 나는 철학에 전념하는 한편으로 문학사에도 관심을 가졌습니다.

**수성**  직업을 선택하면서 실용적인 면을 무시한 것이나 불리하게 작용할 것을 알면서도 전공을 바꾸어 대학원에 진학한 것을 보면, 교수님은 청년 시절을 꿈속에서 보낸 것 같습니다.

**강물**  맞습니다. 나는 청년 시절을 꿈속에서 보냈습니다. 한 가지 얘기를 더 하지요. 대학 2학년 때 바이올린 선율이 너무 아름다워 대학 공부를 포기하고 바이올린을 배우려 한 적이 있습니다. 등록을 포기하고 얼마 안 되는 등록금으로 헌 바이

올린을 구입해 레슨을 받았는데 음악 재능은 거의 백지 상태였습니다. 결국 포기하고 말았지요. 친구들의 설득으로 추가 등록을 해 겨우 대학을 졸업했습니다.

**연서**  정말 황당했군요. 그렇다면 교수님의 꿈과 어울리지 않는 교수직에 종사하면서 교수님은 늘 후회하는 혹은 소외된 삶을 사셨습니까?

**강물**  아닙니다. 나에게 문학적 혹은 예술적 재능이 없다는 것을 깨달은 후부터 나는 철학을 좋아했고 철학이 나의 이상을 실현할 수 있는 영역이라고 자부했으니까요. 특히 예술과 가장 가까운 미학을 연구하면서 나는 만족했습니다. 내가 다시 태어나 선택을 한다 해도 이 점에는 변함이 없을 것입니다.

그럼 이제 내가 학생들에게 묻겠습니다. 각자 전공을 선택하게 된 근본 동기는 무엇입니까?

**연서**  저의 전공은 미학인데 저는 어렸을 때부터 부모님의 성화에 못 이겨 바이올린을 배웠습니다. 특별히 소질이 없는 것도 아니었지만 특별히 뛰어나지도 않았습니다. 그 과정에서 인간에게는 왜 예술이 필요할까를 혼자 생각하게 되었습니다. 결국 아름다운 것만이 인생의 가치를 결정해 주는 가장 큰 보물이라는 결론을 내렸습니다. 그래서 아름다운 것을 연구하는 낭만적인 학문인 미학을 택했는데 나중에 알고 보니 좀 착각을 한 것 같습니다.

정란    저는 고교 시절에 그림을 잘 그렸습니다. 미술 선생님은 저더러 미술을 전공해서 화가가 되라고 권유했습니다. 그런데 실용적이었던 부모님은 반대였습니다. 예술은 천재만이 선택하는 고달픈 직업이기 때문에 그냥 평범한 학과에 들어가는 것이 좋겠다고 말했습니다. 그러나 저는 저의 결심을 고집했고 결국 부모님의 반대를 무릅쓰고 미술과에 들어와 서양화를 전공하게 되었습니다.

수성    저도 제가 원해서 의학을 선택한 것은 아닙니다. 다행히 저는 공부를 잘했는데, 문과에서는 법대에 들어가 고시에 합격해 법관이 되고 이과에서는 의대에 들어가 의사가 되는 것이 성공의 비결이라고 부모님은 물론 학교, 그리고 사회가 부추겼습니다. 저는 그러한 분위기를 거부할 만한 독자적인 힘이 없었습니다. 저도 어렸을 때부터 동화와 소설을 많이 읽어 다소 낭만적이었고 수술과 연관되는 의사라는 직업에 거부감을 가졌지만 주변의 분위기에 따라 그런대로 적응을 해 가고 있습니다.

저는 의사가 돈 버는 기술자로 전락하지 않기 위해서는 항상 예술을 가까이해야 한다고 생각합니다. 그래서 저는 여가를 이용해 미술을 공부하고 있습니다.

현일    저는 어렸을 때 꿈이 많았습니다. 독서광이었고 책을 읽고 있을 때는 세계가 모두 제 손안에 있는 것처럼 생각되었습니

다. 철학과를 졸업한 고등학교 때 윤리 선생님이 "돈을 벌려면 장사를 하고 학문을 하려면 철학을 해야 한다."고 말했는데 저는 이 말에 감동받았습니다. 학문의 학문인 철학을 해야겠다고 스스로 결단을 내렸습니다. 그래서 철학과를 택했습니다만 어려운 점도 많고 실망스러운 점도 있습니다.

**강물** 학생들의 이야기를 잘 들었습니다. 문제는 지금부터입니다. 자기가 선택한 전공을 잘 파악하고 거기서 좋은 결실을 얻어야 합니다.

**연서** 저는 철학이 좀 생소한 편인데 먼저 철학이 무엇이며 왜 철학이 필요한가를 알고 싶습니다.

**정란** 저도 궁금합니다.

**강물** 먼저 철학을 전공하는 현일 학생이 설명해 보세요.

**현일** 제가 아는 대로 말해 보겠습니다. '철학哲學'은 그리스어로 필로소피아philosophia인데 이 말은 사랑을 나타내는 필로스philos와 지혜 혹은 지식을 나타내는 소피아sophia의 합성어입니다. 그러므로 철학은 '지식의 사랑', 곧 애지愛知라는 의미를 갖고 있습니다.

**수성** 좀 애매한 설명입니다. 구체적으로 철학이 연구하는 대상은 무엇입니까? 다시 말하면 철학과에서는 무엇을 공부합니까?

**현일** 이 물음에 답하기 위해서는 먼저 철학과 과학의 관계를 설명하는 것이 좋을 것 같습니다. 과학은 일정한 대상을 집중적

으로 탐구합니다. 예컨대 생물학은 생물 현상을, 물리학은 물리 현상을, 수학은 수를, 그리고 사회학은 사회 현상을 집중적으로 연구합니다. 그리고 그 해당 영역에서 어떤 법칙을 찾아내려 합니다.

이에 비해 철학의 연구 대상은 일정하지가 않습니다. 다시 말하면 철학의 연구 대상이 되지 않는 것은 아무것도 없습니다. 인간과 자연, 사회와 우주, 심지어는 초자연적인 문제, 예컨대 '무無란 존재하는가?', '죽음이란 무엇인가?', '인간의 영혼은 불멸인가?' 등의 형이상학적인 문제도 철학의 연구 대상이 됩니다.

**정란** 저는 과학이 해결할 수 없는 불가사의한 문제에 대해 대답하는 것이 철학이라고 알고 있는데요.

**현일** 그것은 잘못된 주장인 것 같습니다. 철학은 항상 과학적인 연구 결과를 토대로 해야 하니까요.

**수성** 그렇다면 철학의 과제가 일반 과학이 연구하는 모든 지식을 단순히 종합하는 데 있습니까?

**강물** 그렇지 않습니다. 그것은 불가능한 과제일 뿐만 아니라 철학의 본령과도 어긋납니다. 철학의 과제는 단순히 지식을 습득하는 데 있는 것이 아니라, 과학이 제공하는 모든 지식을 이용해 인간의 삶이 지향해야 할 전체적인 방향을 제시해 주는 데 있습니다. 다시 말하면 지식을 넘어서 지혜를 가르쳐 주

어야 합니다.

그러나 중요한 것은 철학이 결코 과학과 분리되지 않는다는 사실입니다. 과학 없이 철학은 한 발자국도 나아갈 수 없습니다. 과학을 떠난 철학은 사변적이고 주관적인 환상에 머물기 쉽습니다. 이런 의미에서 철학은 종종 항해 중인 배에 있는 나침반에 비유되기도 하지요. 배를 움직여 가는 것은 과학적인 기술과 그것을 유도하는 전체적인 방향 감각입니다. 철학은 바로 이러한 방향을 알려 주는 역할을 합니다.

어중간한 철학은 상식이나 상상에 의거하지만 진정한 철학은 과학적인 토대를 밑받침으로 합니다. 과학이 어떤 특수한 영역에 국한해 그 영역을 연구하고 거기서 나오는 전문적인 지식을 우리의 삶에 유용하게 쓰도록 도와준다면, 철학은 특수한 영역의 연구보다는 전체적인 연관성을 중시하면서 삶의 의미를 제시해 주려고 노력합니다. 전체는 부분의 통합을 넘어서는 경우가 있지요.

철학은 과학의 통합이 아니라 과학의 의미를 밝혀 주는 역할을 합니다. 특히 인간의 문제, 사회의 문제, 현실 파악의 문제 등에서 철학은 과학이 할 수 없는 기능을 발휘합니다. 왜냐하면 인간, 사회, 현실 등은 여러 요인에 의해 규정되는 가변적이고 복합적인 대상이기 때문입니다. 그러므로 철학은 과학이 줄 수 없는 세계관을 제공합니다.

'세계관'이란 세계에 대한 총체적인 관점 혹은 견해로서 삶의 목적과 직결됩니다. 많은 경우에 과학자들은 스스로의 연구가 인간의 행·불행에 미치는 영향을 간과할 수 없었습니다. 이는 과학의 의미와 한계를 제시해 주는 철학을 갖지 못했기 때문입니다. 그러나 많은 철학자들 또한 공리공론에 빠져들고 말았습니다. 철학의 기초가 되는 과학적인 지식을 외면했기 때문입니다. 오늘날 철학은 자연과학뿐만 아니라 사회학, 정치학, 경제학, 역사학 등의 지식을 외면할 수가 없게 되었습니다. 복합화한 사회 현상으로부터 눈을 돌려 버리면 어중간하고 공허한 철학이 되기 때문입니다.

**연서** 저는 지금까지 철학자들이란 명상의 날개를 펴면서 고독한 산책이나 즐기는 한가한 사람들이라고 오해했습니다. 그리고 철학은 너무 어려워서 저 같은 보통 사람들이 가까이하기는 힘들다고 생각했습니다.

**정란** 저도 철학하고는 전혀 상관이 없다는 듯 살고 있습니다.

**강물** 많은 사람들이 그렇게 오해하고 있습니다. 그러나 그러한 오해를 불러일으킨 데 대한 책임은 철학자 자신들에게 있습니다. 구체적으로 살펴봅시다.

우리나라에도 이전부터 많은 철학이 있었습니다. 그런데 실학 이전의 조선 유학은 대부분 공리공론으로 치우쳤으며, 특히 당쟁과 사화는 철학자들의 은거를 조장해 철학을 일상

적인 사람들로부터 유리시킨 원인이 되었습니다. 일제강점기에는 철학이 관념론으로 기울어졌습니다. 철학을 공부한 대부분의 학생들은 지주의 아들들이었고 이들은 주로 일본이 선호했던 독일 관념론으로부터 많은 영향을 받았습니다. 물론 예외는 있었지만 이들이 배운 것은 주로 순수한 학문으로서의 철학이었습니다.

**현일**  일본 사람들이 순수한 철학을 강조하면서 철학을 일반 사람들과 멀어지게 한 이유는 무엇이었을까요?

**강물**  이유가 있었습니다. 만일 철학이 순수한 이론 자체에 머물지 않고 현실과 직결되는 실천적인 학문이라는 사실을 깨닫는다면, 지식인들은 먼저 우리 조국의 현실에 눈을 돌리고 현실적으로 가장 급박한 과제인 독립운동에 가담했을 것이기 때문입니다.

　　일본의 관념론 철학은 철학의 순수성을 강조해 한국 지식인들을 현실로부터, 곧 사회·정치 문제로부터 눈을 돌려 공허한 관념 속에 안주하도록 유도했습니다. 불행하게도 해방후 우리나라의 철학을 주도한 많은 사람이 이러한 일제의 교육을 받았고 그러한 철학을 우리에게 가르쳤습니다.

**수성**  그렇다면 철학이 정치와 연관되어야 합니까? 순수한 철학도 그 자체로 일정한 의미가 있는 것 아닐까요?

**강물**  철학뿐만 아니라 인간은 항상 현실을 떠나 존재할 수 없고

정치도 현실의 가장 중요한 요소에 속합니다. 참된 철학은 결코 현실과 분리되어 있지 않습니다. 물론 우리가 현실에 무조건 만족해 아무런 문제를 느끼지 못하고 살아갈 때 철학적인 물음이나 요구는 발생하지 않습니다. 일단 현실을 부정하고 비판적인 눈으로 그것을 바라볼 수 있는 태도가 철학적인 사고의 첫 단계입니다.

그러나 현실을 부정한다고 해서 현실을 떠나거나 현실과 유리된다면 그것은 현실 도피는 될 수 있어도 철학적인 태도는 아니지요. 일상적인 현실을 부정한 후에 우리는 다시 현실로 돌아와 경험과 지식을 총동원해 현실을 변화시켜야 하며 이러한 실천적인 활동 속에서 비로소 철학의 참된 과제가 성취되는 것입니다.

그러므로 철학은 한가한 사람들의 지적인 유희가 아니라 너무나도 복잡한 현실 문제에 직면해 실천적인 용기를 갖고 대결하는 사람들의 진지한 과제입니다. 이런 의미에서 독일의 철학자 야스퍼스는 "어중간한 철학은 현실을 떠나지만 진정한 철학은 현실로 돌아온다."라고 했는데 매우 적합한 표현입니다.

우리는 모두 생각을 하며 살아갑니다. 행복이 무엇인가를 생각합니다. 삶의 가치가 어디에 있는가를 묻습니다. 이것이 바로 철학의 출발점입니다. 그러므로 모든 사람은 항상 철학

을 하고 있다고 말할 수 있습니다. 삶을 살아가는 데 철학이 꼭 필요한 것은 아니라고 주장하는 것 자체가 철학입니다. 물론 깊은 성찰을 통해서 그런 결론에 도달한 경우에만 그렇습니다.

**정란** 그렇다면 왜 철학과가 있고 거기에서 학생들이 어려운 공부를 하고 있나요?

**강물** 주관적인 생각을 넘어 많은 선각자들의 생각을 배우고 비교하면서 올바른 세계관 혹은 신념을 얻기 위해서이지요. 혼자의 생각보다 여러 사람의 생각이 훨씬 더 깊이가 있지 않을까요?

**수성** 야스퍼스가 의학을 전공했다는 말을 들었는데요?

**강물** 맞습니다. 야스퍼스는 처음에 법학을 공부했지만 인습적인 사회생활에 환멸을 느끼고 실천적이며 인류의 삶에 봉사할 수 있는 학문이 의학이라고 생각해서 전공을 바꾸었습니다. 그는 의학을 전공하고 정신병과 관련 있는 분야에서 의학 박사 학위를 받은 후 심리학을 강의하다가 철학으로 넘어갔습니다. 그런 이유에서인지 현실 감각이 매우 뛰어났습니다.

**정란** 우리나라의 현실에서는 상상할 수 없는 일이군요. 의학을 하다가 철학으로 넘어간다는 일이 말입니다.

**연서** 그런데 제 생각에는 삶의 문제에 대한 포괄적인 해답을 추구하고 제시해 주는 것이 비단 철학만은 아닌 것 같습니다. 예

컨대 종교인들도 인간의 삶에 대한 올바른 방향을 제시해 주
려 합니다. 그렇다면 종교와 철학의 근본적인 차이는 무엇입
니까?

**강물**  종교의 종류도 다양하지만 일반적으로 종교에서는 이미 절
대적인 진리가 계시를 통해 주어진 반면, 철학에서는 인간
스스로 독자적인 힘을 통해 그 진리를 찾아간다는 데 양자의
차이가 있습니다. 그러므로 계시된 진리의 내용을 이성으로
분석하고 비판하려는 사람은 종교를 갖기 힘들지요. 종교에
는 무조건 믿어야 되는 진리가 확정되어 있기 때문입니다.

　종교가 믿음을 강조한다면 철학은 이성적인 사고를 강조
합니다. 철학에서는 절대적으로 타당한 고정된 진리란 존재
하지 않지요. 무수한 철학자들이 나름대로 진리를 주장했지
만 모두 후세 사람들에 의해 비판되고 극복되었습니다.

　과학이 발전함에 따라 철학도 발전합니다. 과학적인 지식
을 기반으로 그 토대 위에서 진리의 내용을 새로이 구축한다
는 점에서 철학은 고정된 절대적 진리를 믿는 종교와 구분되
며 그런 의미에서 철학적인 삶이 종교적인 삶보다 더 어렵다
고 할 수 있습니다. 물론 스스로의 확신에 따라 살아가는 삶
이 더 많은 보람을 줄 수도 있겠지요.

**현일**  어떤 사람들은 철학이란 과학이 해결할 수 없는 문제에 봉착
해 그 해답을 얻으려는 시도이고 그러므로 종교와 큰 차이가

없다고 말합니다. 인류의 역사에서 철학이 처음으로 발생한 과정은 어떠했습니까?

**강물**  좋은 질문입니다. 철학의 본질을 파악하기 위해서 우리가 꼭 짚고 넘어가야 할 문제입니다.

철학적인 물음은 인류가 존재하고 있었던 모든 시대와 장소에서 나타났다고 할 수 있습니다. 왜냐하면 현실을 올바르게 파악하고 개조하려는 노력이 바로 인간의 특성이기 때문이지요. 역사적인 기록에 따르면 서양 철학은 기원전 5세기경 고대 그리스에서 비롯됩니다. 철학적인 사유가 발생할 때까지 그리스인의 의식을 지배하고 있었던 것은 신화神話였습니다. 신화는 그리스인뿐만 아니라 모든 인류의 원시 공동 사회를 지탱해 주는 생활 이념이었습니다.

철학적인 물음이 시작된 것은 원시 공동 사회가 무너지고 개인의 사회의식이 형성되면서부터였습니다. 신화에 의거해 모든 현상을 해석했던 시대에는 개인의 독자적인 사유는 허용되지 않았으며 필요하지도 않았습니다. 사유 재산이 발생하고 노동이 육체노동과 정신노동으로 분리되면서 정신노동에 종사하는 사람들이 여유를 갖고 자연과 인간을 성찰할 수 있게 된 것도 철학이 발생할 수 있는 사회적 조건이 되었습니다.

**연서**  신화는 인간에게 필요한 것이 아닙니까?

**강물**  필요하지요. 그러나 그것은 과학이나 철학이 발생하기 이전입니다. 인간의 지혜가 발전하면서 사람들은 전통적인 신화와 거기서 발생하는 세계관에 의문을 제기하기 시작했지요. 그것이 바로 철학적인 사유 방식의 등장이었습니다. 다시 말하면 인간의 사유 형식이 뮈토스Mythos, 神話에서 로고스Logos, 理性로 발전한 것입니다. 신화가 인간의 의식을 지배하던 시기에는 최초의 철학적인 물음인 '세계의 본질은 무엇인가?'와 그에 대한 해답을 이성적인 방식으로 추구하지 않았습니다. 모든 해답은 신화 속에 이미 절대적인 모습으로 주어져 있었기 때문입니다.

신화와 주문呪文 대신에 세계와 인간의 운명에 대한 독자적인, 곧 모든 다른 권위로부터 독립된 성찰이 들어서면서 철학이 발생했습니다. 사물에 대한 탁월한 관찰이나 아무도 그때까지 시도하지 못했던 물음이 나타난 것이지요. 물론 신화가 아직 지배하고 있었던 당시에 이런 사람들의 태도는 비정상적이라고 조소를 받기도 했습니다. 예컨대 고대 그리스 철학의 아버지라 불리는 탈레스Thales(기원전 625~기원전 545)는 하늘의 별을 관찰하면서 걸어가다가 웅덩이에 빠져 주위 사람들의 조소를 받았다고 전해집니다. 그가 신화적 사고에 젖어 있었다면 천체가 아름답고 신비하다는 감동에 휩싸였을지 몰라도 그것을 유심히 관찰하지는 않았을 것입니다.

일반적으로 철학의 근원으로 '놀람'을 들고 있습니다. '놀람'이란 인간의 이성적인 사고가 인간이나 자연 혹은 우주의 비밀을 파헤치려할 때 비로소 나타납니다. 신화 속에서는 우주의 모든 비밀이 이미 해답되어 있기 때문에 인간이 놀라는 마음으로 그 근원을 파헤칠 필요가 없습니다. 무엇에 놀란다는 것에는 그것의 본질을 합리적으로 규명하려는 의도가 이미 숨겨져 있으며, 합리적인 파악은 곧 합리적인 변혁의 전제가 됩니다.

그러므로 독일의 철학자 헤겔Hegel은 신화를 스스로를 믿을 수 없는 '사고의 무력함'으로 표현했습니다. 사고의 무력함이란 바로 인간 정신의 미성숙한 상태를 나타냅니다. 신화적인 사고를 벗어나 인간과 자연을 그 자체의 법칙에 따라 해석하려는 태도는 과학의 정신이기도 합니다. 실제로 그리스 초기의 자연철학에서는 과학과 철학이 서로 혼합되어 있었습니다. 여기서 나타나는 것처럼 종교적 사고와 철학적 사고는 서로 상반되며 종교적 사고에 대한 비판이 바로 철학의 출발점이 되는 것입니다.

**정란**  그런데 왜 많은 철학이 종교와 비슷한 입장을 지니고 있으며 심지어는 종교를 옹호하려는 경향까지 나타냅니까?

**강물**  그것은 서양의 잘못된 역사 발전 때문입니다. 다시 말하면 고대 그리스의 참된 철학이 중세에 들어서면서부터 억압되

거나 소멸되었고 철학은 기껏해야 종교를 도와주는 신학의 시녀로 전락하게 되었습니다. 그러나 중세가 무너지는 근세에 들어와서 철학은 종교의 굴레를 벗어나 다시 독자적인 권리를 획득하게 되었고 이러한 철학들이 봉건 사회를 무너뜨리고 시민사회로 이행하는 과정에서 중요한 역할을 했습니다. 1789년의 프랑스 혁명을 이념적으로 이끌어 준 철학이 프랑스 계몽주의 철학이었습니다.

**수성**   서양 사상가 가운데 철학이 종교와 확실하게 분리된다고 주장한 사람이 있었습니까?

**강물**   많이 있었지요. 서양의 유물론 철학자는 물론 무신론 철학자들도 모두 철학과 종교의 상반성을 지적했습니다. 독일의 문호 괴테는 "과학을 갖고 있는 사람은 종교가 필요 없다."고 말했으며 19세기 초반의 독일 유물론 철학자인 포이어바흐는 "종교에서 멀어질수록 참된 철학이 된다."고 말했습니다.

**수성**   교수님이 일본 철학을 언급하면서 관념론이라는 말씀을 했고 방금은 유물론이라는 말씀을 했는데 이에 관해 좀 더 자세히 설명해 주시기 바랍니다.

**강물**   그것은 철학의 가장 중요한 문제이면서도 철학의 초보자들이 놓치기 쉬운 문제입니다. 지금까지 나타난 철학의 문제 가운데 가장 핵심적인 것은 사유와 존재, 정신과 자연, 의식과 물질의 관계였습니다. 자연(존재, 물질)이 먼저이고 더 근원

적인가, 아니면 정신(이성, 의식)이 먼저인가? 물질이 먼저 있었는가, 아니면 의식이 먼저 있었는가? 존재와 물질이 사유와 의식을 결정하는가, 아니면 사유와 의식이 존재와 물질을 결정하는가?

이러한 물음에 대한 해답을 둘러싸고 철학은 유물론과 관념론으로 양분되었습니다. 이 세상에 존재하는 모든 현상은 인간의 의식 밖에 존재하는 물질적인 것에 속하든가, 인간의 의식이 중심이 되는 정신적인 것에 속하든가 둘 중의 하나입니다. 물질적인 것과 정신적인 것이 세계를 구성하는 두 요소입니다.

물질과 의식의 관계에 대한 해답에서 유물론자들은 물질을 근원적이며 영원한 존재라고 생각합니다. 의식이나 사유는 물질의 특성이며 물질의 일정한 발전 단계에서 발생한다고 가르칩니다. 의식과 사유는 인간의 뇌라는 고도로 조직된 물질의 특성으로서 현실을 반영해서 생겨납니다.

이에 반해 관념론자들은 정신이나 지각을 모든 것의 근원으로 간주합니다. 관념론자들은 정신이 자연에 앞서 혹은 자연과 독립해 그 자체로 존재한다고 주장합니다. 이들은 물질의 영원성을 부정하며 영원한 정신적인 실체를 가정합니다.

어떤 철학자들, 예를 들어 데카르트는 중간 입장을 취해 물질과 정신이 처음부터 독자적으로 존재한다는 이원론적 세

계관을 내세우기도 합니다. 그러나 이들은 양자 간의 통일이나 연관을 설명할 수 없고 그러므로 애매하고 철저하지 못한 입장에 빠집니다. 결국 관념론으로 나아가게 됩니다.

**연서**  어느 정도 이해가 갑니다. 그럼 유물론과 관념론이 인간의 삶에서 어떤 역할을 하는지 쉽게 설명해 주세요.

**강물**  아주 어렸을 때 나는 할머니를 따라 밭에 가는 일이 종종 있었습니다. 나는 그늘에서 쉬고 할머니는 콩밭을 매면서 노래를 흥얼거렸습니다. 한이 깃든 노래였지요. 고모와 삼촌들이 어린 나이에 병으로 죽었기 때문인지도 모릅니다. 그때 할머니가 나에게 말했습니다. "사람은 흙에서 와서 흙으로 돌아간단다." 5.18 광주민중항쟁 때 대학에 다니던 내 여동생이 계엄군의 곤봉에 맞아 부상을 당했습니다. 목사를 하던 내 또래의 친척 하나가 우리 어머니를 위로하기 위해 찾아와서는 모든 것을 하느님의 뜻으로 돌리라고 말하자 어머니가 화를 내면서 반박했답니다. "하느님이 있기는 어디가 있어? 하느님이 있다면 전두환이 같은 놈 대번에 목 잘라 죽이지!"

　이 목사가 관념론을 대변한다면 우리 할머니와 어머니가 바로 유물론을 가장 쉽게 표현한 것입니다. 사람이 죽으면 영혼도 육체와 함께 사라진다는 것, 모든 것은 그 자체의 법칙에 따라 변하며 사물의 변화나 인간의 운명에 관여하는 초월적인 존재는 없다는 것입니다.

정란  모든 것이 물질에서 발생하고 물질이 근원적인 것이라면 인
간의 정신이 물질에 종속되는 부수적인 것이 되어 인간의 삶
이 허무하게 되지 않을까요?

강물  보통 그렇게 생각하기 쉽지요. 종교인들은 종교를 비판하는
유물론을 비판하기 위해, 마치 유물론자들이 먹고 마시는 데
만 몰두하는 탐욕주의자나 물신주의자인 것처럼 선전합니
다. 그러나 사실은 정반대입니다. 유물론자들은 정신의 근원
이 물질이라고 생각하지만 정신은 물질이 발전하면서 나타
나는 가장 고차적인 산물이므로 매우 귀중한 것입니다. 그러
므로 유물론자들도 정신을 가장 중요하게 생각합니다.

　　물질을 탐하며 물질을 신처럼 숭배하는 물신주의는 자본
주의의 기치인 황금만능주의가 낳은 산물이며 유물론은 황
금만능주의의 본질을 과학적으로 탐구하고 그 극복의 길을
제시하는 철학입니다. 인간이 인간답게 살 수 있는 사회를
그려 내고 그것을 실현하려는 철학이 바로 유물론입니다.

수성  서양 철학사에 나타나는 대표적인 유물론 철학자와 관념론
철학자는 누구입니까?

강물  서양 철학의 아버지는 탈레스입니다. 그는 세계의 원질arche이
무엇인가를 묻고 그것이 물이라고 답했습니다. 물로부터 만
물이 발생한다는 것입니다. 초기 그리스 철학은 대부분 유물
론이었으며 이러한 유물론은 세계를 더 이상 나누어질 수 없

는 원자atom들의 결합이라고 해석한 데모크리토스에서 절정에 도달합니다.

서양 철학에서 최초로 관념론의 체계를 세운 철학자는 플라톤입니다. 플라톤은 영원히 변하지 않는 정신적인 이데아를 가정하고 현실적으로 나타나는 세계의 현상들을 이 이데아의 모방으로 비하시켰습니다. 독일의 철학자 헤겔도 세계의 근원을 절대정신이라 일컬었고 이 정신적인 절대자가 발전하면서 자연이 그 부수적인 현상으로 나타났다고 주장했습니다.

플라톤과 헤겔이 대표적인 관념론 철학자입니다만 또 다른 종류의 관념론도 나타났습니다. 영국의 경험론에서 나타나는 주관적 관념론입니다. 플라톤과 헤겔은 인간의 의식으로부터 분리되어 독자적으로 존재하는 정신적인 것을 가정했기 때문에 객관적 관념론이라 불립니다. 이에 반해 주관적 관념론자들은 객관적으로 존재하는 세계 자체를 부정하고 모든 것은 인간의 의식이나 감각의 산물이라고 주장합니다. 영국의 경험론 철학자 버클리Berkeley는 "존재는 지각이다esse est percipi."라고 주장했고 흄Hume은 실체를 '지각의 묶음bundle of perception'이라고 규정했습니다. 쉽게 말하면 '사과'라는 과일의 실체가 존재하는 것이 아니라 인간이 사과에 대해 갖는 지각들, 곧 '빨갛고' '둥글고' '시원하고' '달고' 등의 지각이 결합된

복합체에 불과하다는 것입니다.

**현일**   관념론은 객관적 관념론과 주관적 관념론으로 구분되는데 유물론에는 그러한 구분이 없습니까?

**강물**   유물론도 구분됩니다. 형이상학적 유물론과 변증법적 유물론입니다. 이러한 구분은 19세기 중반에 맑스주의 철학에서 시작되었습니다. 맑스주의 이전의 유물론은 대부분 형이상학적 유물론이었는데 이 유물론은 변하지 않는 고정된 물질을 가정했습니다. 이에 반해 맑스와 엥겔스의 변증법적 유물론은 물질의 총체적인 연관성과 변화를 강조했습니다.

**수성**   종교는 신을 가정하고 신은 객관적으로 존재하는 정신적인 것이므로 철학적으로 말하면 모든 종교는 객관적 관념론에 속합니까?

**강물**   이 세상의 종교는 무수히 많으며 종교는 '신을 전제로 하는 종교'와 '신이 없는 종교'로 구분이 됩니다. 기독교, 이슬람교 등 대부분의 종교는 신을 전제로 하지만 불교는 신이 없는 종교입니다. 부처는 '깨달은 사람'일 뿐이며 신이 아닙니다. 그렇다고 불교는 종교가 아니라고 말할 수도 없습니다. 철학체계, 역사, 신도 수에 있어서 불교는 어느 종교 못지않은 고등 종교입니다. 종교를 무조건 신과 연관시키는 것은 서양 기독교적인 사고방식이며 세계적인 안목에서 볼 때 맞지 않는 말입니다. '신이 없는 종교'가 오히려 더 철학적이고 휴머

니즘적이라고 말해도 과언이 아닙니다. 여하튼 신을 가정하는 종교들은 철학적으로 판단할 때 객관적 관념론에 속하고, 신을 부정하고 "모든 것이 나의 생각 여하에 달렸다."고 주장하는 불교는 주관적 관념론에 속한다고 말할 수 있습니다.

**현일** 관념론을 지지하는 사람들이나 종교인들도 실제 생활에서는 유물론적으로 살아가고 있는 것이 아닐까요?

**강물** 맞습니다. 물질의 존재나 그 법칙을 신뢰하지 못하는 사람들은 기차나 비행기를 탈 수 없습니다. 이들을 움직이는 법칙이 어느 순간에 무너질지 모르기 때문입니다. 물론 사고도 일어날 수 있지만 사고가 일어나는 것도 물질의 법칙 때문입니다. 승려, 신부, 목사, 수녀 등 모든 종교인들이 물질의 법칙에 따라 움직이는 교통수단을 이용합니다. 그뿐만이 아니라 병이 나면 병원에 가고 약을 먹습니다. 기도를 통해 병을 고치려는 종교인은 거의 없습니다. 절이나 교회에 불이 나면 기도를 하는 대신 물을 뿌리거나 소방서에 연락을 합니다. 불이라는 물질이 소멸하는 과학적인 법칙을 인정하기 때문입니다. 이들도 모두 시계를 차고 다니며 시계를 봅니다. 시계는 물질의 변화를 정확하게 가늠해 주는 잣대입니다.

**수성** 종교인들이 실생활에서는 유물론적으로 살아가면서도 철학적으로는 유물론을 부정하는 이유는 무엇입니까?

**강물** 유물론에 따르면 물질은 그 자체로 영원히 존재하며 창조되

지 않기 때문입니다. 또 물질에서 발생한 인간의 영혼이 육체적인 죽음과 함께 소멸하기 때문입니다. 결국 유물론에 따르면 신의 존재, 창조설, 영혼 불멸설이 무너지게 되고 종교가 설 자리를 잃어버리게 됩니다. 종교에 의지해 살아가는 종교인들이 삶의 터전을 잃게 됩니다. 그러므로 현실적으로는 유물론적으로 살아가면서도 이론적으로는 유물론을 부정하지 않을 수 없는 것입니다. 그러나 결국 유물론은 승리하고 종교는 사라지게 될 것입니다. 영국의 무신론적인 철학자 러셀<sub>Russell</sub>도 인류가 발전하면 도덕은 변하지만 종교는 사라질 것이라고 예언했습니다.

## 둘째 날

# 예술학, 예술철학, 미학

**연서**  교수님, 안녕히 주무셨습니까? 어제 너무 많은 것을 한꺼번에 배워 머리가 좀 아팠습니다만 잠을 자고 나니 다시 맑아졌습니다.

**정란**  저는 자면서 철학자가 되는 꿈을 꾸었습니다. 지팡이를 짚고 그리스 신전을 배회했으니까요.

**강물**  하하하, 좋은 꿈입니다. 그러면 오늘은 머리도 식힐 겸 예술 문제에 대해 토론하기로 하겠습니다.

**연서**  먼저 철학과 예술의 관계에 대해서 알고 싶습니다.

**강물**  예술도 삶을 옳게 이해하고 그 개선 방향을 제시해 준다는 점에서 철학과 거리가 멀지 않지요. 실제로 많은 예술가들이

탁월한 안목으로 인생관을 제시하고 있습니다. 그러나 철학은 하나의 학문이기 때문에 논리적인 개념Begriff을 사용하지만 예술은 비유나 상징 등의 비논리적인 형상Bild을 사용하는 데 차이가 있습니다. 철학은 이성에 호소해 우리를 확신시키려 하고 예술은 감정에 호소해 우리를 감동시키려 합니다. 때로 예술이 철학보다 훨씬 더 강렬한 작용을 하는 것은 바로 이 때문이지요.

　더 부연한다면 철학과 종교와 예술은 다 같이 삶의 의미를 제시해 주려 한다는 점에서 과학과 구분된다고 할 수 있습니다. 그러나 이 가운데서도 철학은 과학을 밑받침으로 과학적인 방법을 사용한다는 점에서 종교나 예술과 구분됩니다. 때로 이 영역들이 뒤섞여 있는 경우가 있는데, 예술적 철학이라든가 철학적 예술 혹은 종교적 철학, 종교적 예술 등이 바로 그러한 예입니다. 그러나 그렇다고 해서 이들 각 영역의 본래적이고 독자적인 영역이 소멸되는 것은 아닙니다.

**정란**　그렇다면 예술을 연구하는 예술학이 있는데 예술철학과는 어떤 차이가 있으며 또 미학은 무엇이며 그 연구 대상은 어떤 것입니까?

**강물**　미학을 전공하는 연서 학생이 대답을 해 보지요.

**연서**　인류의 역사를 살펴보면 예술이 먼저 발생하고 그에 대한 이론적인 연구가 시작되었는데 최초의 예술 연구가들은 모두

철학자들이었습니다. 그리스에서 비극이나 희극, 시 들이 쓰인 후 플라톤이 대화록에서 예술에 관해 언급했고 아리스토텔레스가 《시학》이라는 저술을 남겼습니다.

예술의 의미도 다양한데 일반적으로 문학을 포함한 모든 창작 영역을 예술이라 부르기도 하고 '문학과 예술'이라는 표현에서처럼 문학을 제외한 창작 영역을 예술이라 부르기도 합니다. 예술에는 다양한 분야가 있고 이러한 분야에서 집중적으로 해당 예술 작품의 형식과 내용을 연구하는 학문이 예술학입니다. 문학, 미술학, 음악학, 건축학, 사진학 등이 주요 예술학에 해당하지요.

예술철학이란 모든 예술에 통용되는 근본 원리를 추구하는 학문입니다. 예컨대 예술의 본질은 무엇이며 그 과제는 무엇인가를 총체적으로 연구하는 학문이 예술철학이라고 할 수 있습니다.

미학Ästhetik이라는 용어는 18세기 중엽에 독일의 철학자 바움가르텐Baumgarten이 만든 용어입니다. 이 시기의 독일 합리주의 철학자인 라이프니츠Leibniz는 인간의 정신 영역이 이성, 오성, 감성으로 나누어지므로 이 3분야를 다루는 철학 연구가 수행되어야 한다고 주장했습니다. 이성의 영역을 다루는 것이 논리학이고 의지의 영역을 다루는 것이 윤리학인데 이러한 학문은 이미 그리스에서 시작되었습니다. 그런데 바움가

르텐은 감성의 영역을 다루는 철학 연구가 아직 확립되지 않았다는 사실을 확인하고 그것을 연구하는 학문을 미학이라 불렀습니다. 그러므로 바움가르텐이 제시한 미학은 '감성적 지각에 관한 학문'이라 할 수 있습니다.

그런데 미학이라는 용어 때문에 다소 혼동이 일어납니다. 다시 말하면 미학을 '미를 연구하는 학문'으로 오해하는 것입니다. 인간의 감성적인 대상은 비단 '아름다운 것'뿐만 아니라 '추한 것', '비극적인 것', '희극적인 것', '숭고한 것' 등도 있습니다. '아름다운 것'만을 집중적으로 연구하는 학문은 '미학'이 아니라 '미의 학'이라 부르는 것이 더 좋을 것 같습니다.

여하튼 미학의 주요 대상이 미와 예술이라는 데는 이의가 없습니다. 그러나 '아름다운 것'만을 연구하는 '미의 학'이나 미술 작품을 연구하는 '미술학'과는 달리 미학은 모든 예술에 일관되는 총체적인 원리를 연구해야 합니다. 그런 의미에서 미학은 예술철학과 비슷합니다만 미학은 예술뿐만 아니라 인간이 느끼는 모든 대상을 연구한다는 점에서 더 포괄적이라고 할 수 있습니다. 미학이 연구하는 대상을 일반적으로 '미적 특성' 혹은 '미적 가치'라고 부릅니다. 앞에서 말한 것처럼 여기에는 미뿐만 아니라 추도 포함됩니다.

**강물**     요약해서 잘 말해 주었습니다. 그러나 철학의 문제에서도 나왔던 것처럼 개념의 정의를 아는 것보다는 어떤 학문이 무엇

을 다루는가를 이해하는 것이 더 중요합니다. 다시 한 번 부언하면 미학은 미적 가치를 연구하는 학문이며 미적 가치에는 미와 추를 포함한 여러 영역이 있고 미적 가치를 가장 잘 표현하는 것이 예술입니다.

**연서**  미학을 잘 공부하기 위해서는 물론 유명한 미학 책들을 많이 읽어야 하겠지만 그 외에 또 어떤 공부를 해야 합니까?

**강물**  우선 각종 예술과 관계되는 예술학을 공부해야 합니다. 예술학을 습득하기 위해서는 예술 작품도 잘 이해해야 하고 예술의 역사도 잘 알아야 합니다. 뿐만 아니라 미학은 심리학, 교육학, 사회학, 정보학과도 연관이 있으므로 이에 관해서도 기본 지식을 습득해야 합니다.

**연서**  후유! 제가 너무 어려운 학문을 선택한 것 같습니다.

**수성**  그만큼 더 보람도 있지요. 제가 공부하는 의학도 미학 못지않게 어렵고 힘든 학문입니다.

**현일**  철학만큼은 어렵지 않겠지요.

**정란**  제가 제일 쉬운 전공을 택한 것 같습니다. 그러나 예술도 꾸준하게 노력하지 않으면 발전할 수 없지요. 그리고 어려운 학문일수록 더 큰 보람을 가져다준다는 말씀은 사실인 것 같습니다.

**강물**  맞습니다. 스스로의 노력을 통해서 진리를 획득해 가는 철학은 그만큼 보람을 주는 학문입니다. 마치 벌이 꿀을 모으듯

모든 진리를 모아 스스로의 정신 속에서 재창조하는 것이 철학자의 사명입니다.

**정란**  미적 특성의 하나인 '미'에 관해서 미학은 구체적으로 어떤 연구를 하나요?

**강물**  우선 미는 자연의 미와 인간의 미로 구분되므로 각각의 특징을 연구해야 합니다. 구체적으로 토론해 봅시다.

　아름다운 여성을 미인이라 부르는데 미인의 기준은 무엇이라 생각합니까?

**정란**  막상 미인의 기준을 제시하기가 쉽지 않네요. 제가 보아도 아름다운 여성은 분명히 있는 것 같은데….

**강물**  현일 학생은?

**현일**  미인의 기준은 시대와 장소에 따라 다르다고 생각합니다.

**강물**  수성 학생은?

**수성**  저는 미인의 기준을 생물학적으로 찾고 있습니다. 다시 말하면 건강을 최고의 기준으로 삼습니다.

**강물**  두 학생은 매우 건전한 사고방식을 갖고 있군요. 현일 학생은 철학을 전공하기 때문에 정신적인 미에 많은 비중을 두고 있고, 수성 학생은 의학을 전공하기 때문에 건강미를 높이 평가하는 것 같습니다.

　사람이 아름답다고 말할 때 우리는 보통 그 사람의 체격이나 정신 상태를 고려합니다. 또 사춘기의 젊은이들처럼 얼굴

생김새에만 주목해서 텔레비전에 나오는 탤런트와 비슷한 용모를 가질 때 아름답다고 평가하기도 하고 사랑에 빠지면 무조건 상대가 이 세상에서 제일 아름답다고 생각합니다.

　이처럼 미인의 평가 기준은 매우 주관적인 것 같습니다. 주관을 벗어나 객관적인 근거에 의해서 미인을 판단하려 할 때 우리는 필연적으로 기하학적인 판단을 하게 됩니다. 8등신 미인이라는 말이 바로 그러합니다. 인간의 미를 건강과 연관시키는 것은 생물학적인 판단입니다. 그러나 대상의 물질적인 구조를 중심으로 하는 미적 판단은 많은 결함을 지니고 있습니다. 인간은 정신적 존재이며 사회적 존재이기 때문입니다.

**연서**　미인의 기준은 모든 인류에게 공통적인 것이 아닐까요?

**강물**　아닙니다. 종족에 따라 다릅니다. 어떤 종족이 아름다운 것으로 간주하는 특성을 다른 종족은 추한 것으로 간주하는 경우가 있습니다. 예컨대 하얀 피부를 아름다운 것으로 간주하는 인종은 백인들입니다. 기독교 신화에 나타나는 천사는 피부가 하얗고 악마는 피부가 검습니다. 그러나 아프리카의 화가들은 천사를 검게 그리고 악마를 하얗게 그립니다. 인디언들은 하얀색을 추하게 생각하고, 유럽인들은 노란색을 아름답지 않게 생각합니다. 이 색깔들이 건강하지 않다는 것을 상징하기 때문입니다. 색뿐만 아니라 눈, 코, 귀, 입에 대한

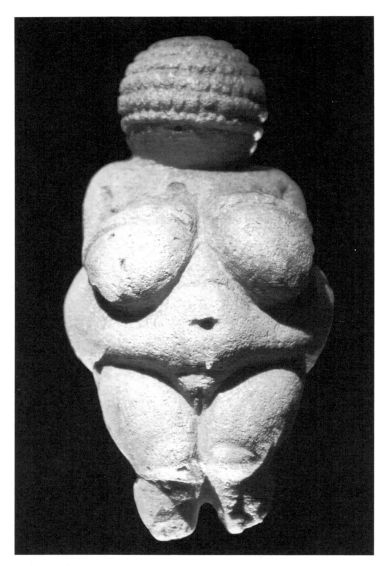

빌렌도르프 비너스

평가 기준도 각각 다릅니다. 아프리카 여인들이 입술을 잡아당겨 길게 늘이기를 소원하는 이유가 어디에 있겠습니까? 입술이 긴 여인을 남성들이 미인으로 간주하기 때문입니다.

결론적으로 말하면 인간의 미를 결정하는 잣대는 그 사회가 갖고 있는 이상입니다. 예를 들면 구석기 시대의 동굴에 그려진 벽화에는 여인들의 신체가 실제 비율과 어긋나게 그려져 있습니다. 화가들이 바르게 그릴 능력이 없어서였을까요? 아닙니다. 이때는 모계 중심 사회였고 여성들의 가장 큰 역할은 출산이었습니다. 그래서 출산과 관계되는 부분인 가슴과 허리, 엉덩이를 과대하게 확대해서 그린 것입니다.

종교가 중심이었던 중세의 이상은 금욕적인 인간이었습니다. 육체를 감추고 신심이 강한 표정을 갖는 여인들을 아름답게 생각했지요.

중세가 무너지고 근세에 접어들면서는 인간의 자연스러운 미가 칭송되었고 이 시기에 누드화가 많이 그려졌습니다. 자본주의 사회에서는 돈 많은 남자들을 즐겁게 해 주는 여인들이, 사회주의 사회에서는 혁명 정신에 투철한 여인들이 남성들의 관심을 끌었습니다.

미는 결국 그 사회가 지향하는 사회적 이상과 결부되는 것입니다.

정란　이해를 잘 했습니다. 인간의 미는 그렇다 치고 자연의 미는

어떠합니까? 거기에도 사회적 이상이 작용합니까?

**강물**  그렇다고 할 수 있습니다. 물론 정도의 차이는 있지만 여기서도 사회적 이상이 작용을 합니다. 안데르센의 동화에서는 어린 백조가 오리들로부터 '미운 오리 새끼'라 조롱을 받습니다. 백조가 얼마나 예쁩니까? 그런데 백조의 모습은 오리의 이상과 어긋납니다.

자연의 미를 판단하는 것은 인간이고 인간은 항상 일정한 이상을 갖고 살아갑니다. 그 때문에 똑같은 자연물도 다르게 평가합니다. 각 사회는 경제생활에 필수적인 동물을 숭배하고 아름답게 생각하며 그림의 대상으로 삼는 경우가 많습니다. 생활 도구의 미나 예술의 미도 비슷합니다. 절대적인 평가 기준은 없고 인간이 갖고 있는 이상에 따라 좌우됩니다. 인간에게는 개인보다 사회가 더 중요하므로 이 경우에도 개인의 이상보다는 사회적 이상이 훨씬 더 큰 역할을 합니다.

**수성**  저도 모르는 사이에 미학 공부를 많이 한 것 같습니다. 저도 의학 공부를 마친 후 야스퍼스처럼 철학과 미학을 공부해 보고 싶다는 생각이 듭니다. (일동 웃음)

**셋째 날**

# 예술의 탄생과 성장

**강물**  오늘은 예술의 본질 문제를 중심으로 토론을 하겠습니다. 이 문제의 해결을 위해서 먼저 규명해야 할 것이 '예술은 어떻게 발생했고 어떤 과정을 통해서 발전했는가'입니다. 우선 학생들에게 묻겠습니다. 연서 학생은 인류의 예술이 어떤 동기에서 발생했다고 생각합니까?

**연서**  확실히는 모르지만 제 생각으로 인류에게는 종교가 먼저 나타났고 종교적인 의식의 한 형태로서 예술이 발생한 것 같습니다.

**강물**  어떤 종교인들은 신이 부여한 능력 때문에 예술이 발생했다고 주장하기도 합니다. 정란 학생은 어떻게 생각합니까?

**정란**　저도 확실하게는 몰라서 추측으로 대답하겠습니다. 인간에게는 원래 유희 본능이라는 것이 있는데 원시인들이 노동을 멈추고 쉬는 시간에 여가를 즐기기 위해서 춤을 비롯한 여러 형태의 예술을 시도한 것이 아닌가 생각합니다.

**강물**　두 학생 모두 그럴듯한 생각을 했습니다. 실제로 두 학생처럼 주장하는 미학자들이 있습니다. 그런가 하면 예술의 발생 동기를 인간의 모방 본능에서 찾으려는 학자들과 노동 수단에서 찾으려는 학자들도 있습니다.

인간에게는 자연이나 타인의 모습이나 행동을 모방하려는 성향이 있고 그것 때문에 예술이 발생했다고 주장하는 학자들은, 예를 들어 인간의 춤이 동물의 움직임을 흉내 내면서 생겨났다고 생각합니다. 그런데 모방 본능에는 비슷하게 모방하려는 성향과 함께 역으로 모방하려는 성향, 다시 말하면 반대 모방도 있다는 점을 염두에 두어야 합니다.

노동을 예술과 연관시키는 학자들은 인간이 노동을 준비하거나 복습하는 과정에서 예술이 발생했다고 주장합니다. 노동은 인간의 생산 활동과 연관되므로 이러한 주장은 물론 예술을 생산 활동과 결부시킵니다. 고대의 동굴에 남아 있는 벽화들은 대부분 사냥이나 농사와 연관되는 내용을 표현했다는 사실을 그 증거로 삼고 있습니다.

여하튼 종교 의식, 유희 본능, 모방 본능, 노동 수단 등이

예술 발생의 주요한 4가지 동기로 거론되고 있습니다.

**현일**  교수님은 예술 발생의 동기로서 마지막에 거론하신 노동 수 단에 한 표를 던지실 것 같습니다. 왜냐하면 제가 알기로 교 수님은 유물론을 지지하는 철학자이시니까요. 교수님의 입 장을 자세히 말씀해 주시기 바랍니다.

**강물**  현일 학생의 판단력이 상당히 높습니다. 예술의 발생 동기를 철학적으로 다루기 시작한 것은 매우 오래되었습니다. 예컨 대 플라톤의 대화록에도 이 문제가 나타납니다.

플라톤은 모방 본능에 착안해 현상계는 이데아계의 모방 인데 현상을 모방하는 예술은 결국 모방의 모방에 불과하므 로 커다란 가치가 없다고 생각했습니다. 이데아를 인식하는 철학보다 예술은 훨씬 낮은 단계의 활동이라는 것입니다. 그 가 말하는 이상 국가에서도 시인이 담당할 중요한 몫이 사라 집니다. 19세기까지 예술 발생의 동기에 대한 논쟁은 대부분 형이상학적이고 사변적이었습니다. 다시 말하면 추측과 가 정에 의존했습니다.

19세기 후반에 고대의 예술품인 동굴 벽화가 발견되면서 부터 이 문제에 대한 과학적인 연구가 시작되었습니다. 여기 에 고고학, 민속학, 예술학, 미학, 생물학, 정보학 등이 동원 되었습니다. 그러나 미술을 제외한 고대 예술이 대부분 사라 졌기 때문에 학자들은 인종학의 도움을 받았습니다. 인종학

중앙아프리카 차드의 엔네디 동굴벽화

    은 여러 부족들의 예술적인 문화를 수집하고 연구하는데, 현재 남아 있는 원시 부족의 예술에 고대 벽화와 유사한 흔적이 남아 있음을 발견했습니다. 언어학도 이 문제의 연구에 많은 도움을 주었습니다. 이러한 연구는 추상적이거나 형이상학적이 아니고 구체적이며 귀납적이었습니다. 여기서 얻은 결론이 바로 예술은 항상 생산 활동과 연결되며 예술의 발생 동기도 노동과 연관된다는 사실이었습니다.

    이 문제를 더 자세히 논하기 전에 우선 학생들에게 질문을 하겠습니다. 인간이 동물과 구분되는 특성은 무엇입니까?

**정란** 이성이라고 생각합니다. 인간에게는 동물과 달리 생각하는 힘이 특히 발달되었습니다. 그래서 파스칼은 인간을 '생각하는 갈대'라 부르지 않았습니까?

**수성** 저도 동감입니다. '생각' 혹은 '이성'이 인간과 동물을 구분하는 가장 큰 징표라고 생각합니다.

**강물** 맞습니다. 그런데 이 '생각하는 힘'을 인간은 어떤 과정을 통해서 소유하게 되었을까요?

**연서** 종교인들은 그것을 신이 주었다고 말합니다. 성경에 신이 인간을 창조하고 숨을 불어넣었다는 말이 나오는데 그것이 이성 아닐까요?

**현일** 성경은 과학적 근거가 전혀 없기 때문에 학문 논쟁과 연관시켜서는 안 됩니다. 저는 모든 인간이 태어날 때부터 잠재적으로 사고 능력을 갖고 있다고 생각합니다.

**강물** 여기서 우리는 철학 연구의 중요한 부분인 인식론의 문제를 언급하지 않을 수 없습니다. 다시 말하면 인간이 지식을 얻을 수 있는 이성적인 능력을 태어날 때부터 갖고 있느냐, 아니면 백지 상태로 태어나 경험을 통해 지식을 얻어 가느냐의 문제입니다.

　이 문제의 해답을 둘러싸고 근세 철학이 양분되는데 선험적인 능력을 강조하는 쪽이 데카르트, 라이프니츠, 스피노자 등이 중심이 되는 대륙의 합리론이고, 경험을 강조하는 쪽이

베이컨, 로크, 흄 등이 중심이 되는 영국의 경험론입니다. 합리론자들은 인간이 선험적인 능력인 이성을 갖고 태어나며 인간이 성장하면서 그 능력이 개발된다고 주장합니다.

**수성**  맞는 말 같은데, 그것을 부정하는 사람들의 생각을 들어 보고 싶습니다.

**강물**  근세 영국 경험론에 관한 책에 이들의 주장이 자세하게 기록되어 있습니다. 사실 나도 경험론을 지지하는 입장입니다. 학생들은 혹시 '늑대 소년'의 이야기를 들어 본 적이 있습니까? 깊은 숲속에 버려진 갓난아이를 늑대들이 주워다 길렀는데, 이 갓난아이는 성장하고 나서도 인간보다 늑대와 더 닮았다고 합니다. 다시 말하면 동물적인 본능이 발달하고 이성적인 능력이 나타나지 않은 것입니다.

**수성**  인간의 이성도 저절로 발달하는 것이 아니라 사회생활을 통해서 발달한다고 결론을 내려야 할 것 같습니다. 왜냐하면 늑대 새끼를 아무리 사람들 사이에서 길러도 이성적인 능력이 나타나지는 않을 것이니까요. 이 두 요소, 그러니까 선험적인 능력과 경험적인 요소를 다 같이 인정하면서 통합하려한 철학자는 없었습니까?

**강물**  있었지요. 바로 칸트입니다. 칸트는 인간이 선험적으로 지니고 있는 시간과 공간이라는 오성 능력을 인정했지만 그것만으로 인식이 이루어지는 것이 아니고 경험적인 재료가 후천

적으로 주어져야 한다고 생각했습니다. 다시 말하면 대륙의 합리론과 영국의 경험론을 결합시키려 한 것입니다. 그것을 규명한 책이 유명한 《순수 이성 비판》입니다. 이 문제는 전문적인 철학 문제에 속하므로 이 정도에서 그치고 우리의 토론으로 되돌아갑시다.

인간이 이성이라는 사유 능력 때문에 동물과 구분된다면 인간은 어떤 과정을 통해서 이러한 이성을 획득하게 되었을까요? 이런 질문을 하는 것은 우리는 종교적인 창조설이 아니라 과학적인 진화론에 의거해서 인간이 동물로부터 진화되었다는 사실을 전제로 하고 있기 때문입니다.

**수성** 인간이 동물보다 더 큰 뇌를 갖고 있고 그 뇌의 작용 때문이 아닐까요?

**강물** 나는 추측에 의해서가 아니라 다른 학자들이 연구한 결과를 토대로 설명을 해 보겠습니다. 독일의 철학자 엥겔스는 1896년에 〈원숭이의 인간화에 있어서의 노동의 역할〉이라는 소책자를 내놓았는데, 그의 연구에 따르면 직립 보행하는 인간은 손을 자유롭게 사용할 수 있었으며 그 결과로 도구를 사용하기 시작했고 도구의 제작과 함께 노동이 시작되었습니다. 노동은 인간을 일정한 목적을 달성하기 위해서 계획을 세우는 사회적 동물로 만들었습니다. 그렇게 해서 인간은 동물과 다른 존재로 변했습니다. 그러므로 예술의 발생도 노동

과 연관된다는 주장이 가장 합리적인 것 같습니다.

**연서**  교수님은 앞에서 예술의 발생 동기가 예술의 본질 문제와 연관된다고 말씀하셨는데 그 이유는 무엇입니까?

**강물**  예술의 발생 동기를 종교와 연관시키게 되면 예술의 과제나 목적을 초월적인 어떤 것에서 찾게 됩니다. 또 예술을 유희 본능과 연관시킬 때 순수 예술 이론이 정당화되고 노동과 연관시킬 때 사실주의 예술이 더 힘을 얻습니다.

**정란**  이 문제가 예술의 발전과도 연관됩니까?

**강물**  물론입니다. 예술은 사회적인 현상의 하나이므로 사회가 어떤 요인에 의해 발전하는가에 따라 예술의 발전 방향도 달라지니까요. 사회 발전은 역사 발전의 근간이므로 이 문제는 역사가 어떤 요인에 의해 발전하는가를 연구하는 역사철학과도 연관됩니다.

**연서**  역사철학은 무엇이며 왜 그것이 예술 파악에도 중요한 역할을 합니까?

**강물**  역사철학이란 인간이 어디서 와서 어디로 가는가, 역사의 발전 원인은 무엇인가, 역사 발전은 우연에 의존하는가 아니면 어떤 발전 법칙이 존재하는가 등을 연구하는 철학적인 학문입니다. 예술도 일종의 사회적인 현상이므로 역사 발전의 테두리를 벗어날 수 없지요.

**현일**  역사 발전의 동인이 무엇인가라는 문제를 둘러싸고 철학자

들의 의견이 엇갈릴 수도 있겠네요?

**강물**  그렇습니다. 종교적인 철학자들은 그 원인을 신의 뜻, 곧 섭리에서 찾았습니다. 또 이와 비슷하게 관념론적인 철학자인 헤겔은 절대정신의 자기 발전에서 찾았습니다. 왕 또는 영웅들의 이념이 역사 발전을 이끌어 간다고 주장하는 철학자도 나타났습니다. 또 주관적 관념론 철학자들은 역사 발전의 법칙 자체를 아예 부정했습니다. 역사 발전에는 우연만이 지배한다는 것입니다. 그러나 유물론 철학자들은 역사 발전에도 법칙이 있으며 그것이 자연법칙과 같이 정확하지는 않을지라도 일정하다고 주장합니다. 유물론 철학을 가장 현대적인 모습으로 제시한 맑스와 엥겔스가 이러한 발전 법칙을 제시했는데 그것이 바로 유물사관입니다.

**수성**  역사 발전의 법칙이 있는 것 같기도 하고 없는 것 같기도 합니다. 유물사관은 역사가 어떻게 발전한다고 설명합니까?

**강물**  맑스와 엥겔스는 먼저 사회구조를 과학적으로 분석했습니다. 그리고 사회는 물질적인 하부구조 혹은 토대(생산관계)와 그 위에서 형성되는 상부구조(법, 정치, 도덕, 예술, 철학, 종교 등)로 구성되어 있다는 사실을 밝혀냈습니다. 관념론 철학자들은 상부구조가 하부구조를 결정하는 주요한 요인이라고 생각했지만 맑스와 엥겔스는 사회의 경제 관계, 다시 말하면 하부구조가 상부구조를 결정하면서 역사를 변화시키는 원인이라

고 주장했습니다. 생산관계를 직접 반영하는 정치적 이념과 법뿐만 아니라 예술, 종교, 도덕, 철학 등도 생산방식의 발전에 의존합니다. 이런 의미에서 맑스는 "인간의 의식이 인간의 존재를 규정하는 것이 아니라 반대로 인간의 사회적 존재가 인간의 의식을 규정한다."라고 했습니다. 생산력이 발전하고 그것을 지탱할 수 없는 사회구조가 변하면서 역사가 발전한다는 이들의 주장은 상당히 과학적이라 할 수 있습니다.

**현일**  유물사관에 의하면 예술의 발생이나 발전이 모두 생산 문제와 연관되지 않을 수 없겠는데요?

**강물**  그렇습니다. 상부구조에 속하는 예술은 생산관계가 중심이 되는 하부구조에 의존해 발생하고 발전합니다.

**연서**  그러나 예술에는 예술가의 상상력이 많이 작용하고 또 예술은 시대를 초월하는 독자성을 지니고 있는 것이 아닐까요? 생산력이나 생산구조가 변한 오늘날에도 고대 그리스 예술이 감동을 주는 것은 바로 예술의 독자성을 증명해 주는 것이 아닙니까?

**강물**  연서 학생이 날카로운 질문을 했습니다. 맑스와 엥겔스도 이 문제에 관심을 돌렸습니다. 현실을 반영해 나타나는 예술이 상부구조 가운데서도 상대적인 독자성을 지닌다는 사실을 맑스와 엥겔스도 인정했습니다. 이 문제에 관해서는 다음에 사실주의 예술을 논하면서 더 자세하게 토론하기로 합시다.

넷째 날

# 중세 예술과 르네상스 예술

**강물**  이제 적응이 되어 잠을 잘 잤겠지요? 나도 덜컹거리는 기차 소리를 자장가 삼아 아주 잘 잤습니다. 오늘은 역사 발전의 단계에 따라 모습을 달리하는 예술의 특징에 관해서 토론을 하려 합니다. 먼저 학생들에게 묻겠습니다. 학생들은 이미 유럽을 여행했습니까?

**연서**  예, 저는 대학에 입학한 해 여름에 약 보름에 걸쳐 유럽 배낭여행을 친구들과 함께 갔다 왔습니다. 물론 프랑스 루브르 미술관, 바티칸 미술관, 독일 드레스덴 미술관, 대영 제국 박물관 등을 견학했습니다.

**현일**  저도 예과 시절에 친구들과 배낭여행을 했는데 박물관보다

는 이름난 도시를 중심으로 여행을 했습니다. 로마, 파리, 베를린, 런던은 물론 하이델베르크, 바이마르, 베네치아, 제네바, 니스 등에도 갔었습니다.

정란 저는 아직 유럽 여행을 하지 못했습니다.

수성 저도 일본과 중국을 비롯한 동양의 나라들밖에 여행을 하지 않았습니다.

강물 연서 학생이 유럽을 여행하면서 예술품을 보고 느낀 점은 무엇입니까?

연서 너무 많은 것을 느껴서 한마디로 말할 수는 없지만 우선은 대부분의 예술이 기독교를 배경에 깔고 있다는 느낌이 들었습니다.

강물 현일 학생은 유럽의 도시를 보고 무엇을 느꼈습니까?

현일 저도 비슷한 생각을 했습니다. 거의 모든 도시의 관광 명소는 성당이나 교회였습니다. 엄청난 크기에 놀라기는 했지만 거의 비슷비슷하게 느껴져서 좀 지루하다는 생각도 들었습니다.

강물 서양 사람이 한국을 방문해서 유명한 사찰들을 찾는다면 비슷한 생각을 하게 될 것입니다. 주변의 아름다운 경치, 입구의 사천왕, 법당, 탑 등이 비슷한 인상을 주겠지요.

연서 교수님도 물론 유럽 여행을 하셨겠지요?

강물 나는 유럽에서 10년 넘게 공부를 했기 때문에 유럽의 문화와

예술을 어느 정도는 이해하고 있습니다. 유럽에 있는 건축이나 미술품은 대부분 중세의 작품이지요. 이런 중세 예술을 감상하고 느낀 소감은 무엇입니까?

**연서**  매우 신비하다는 느낌을 받았습니다.

**현일**  저는 그림이나 조각에서 인간적인 것, 다시 말하면 감성적인 것이 억제되어 무엇인가 좀 부자연스럽다는 느낌을 받았습니다. 예컨대 각 성당이나 교회에는 예수나 마리아 상이 있었는데 인간의 모습도 아니고 신의 모습도 아닌 어중간한 모습이었습니다.

**강물**  잘 보았습니다. 중세는 인간 중심이 아니라 신 중심의 사회였기 때문에 초상화가 발전하지 못했습니다. 인간의 모습을 그려서는 안 되고 신의 모습은 그릴 수 없었기 때문입니다. 그래도 종교적인 신앙의 목적으로 종종 화가들이 성인의 모습을 그렸지만 현일 학생의 말처럼 인간도 아니고 신도 아닌 어중간한 모습이 되고 말았습니다.

**연서**  그런데 대부분의 미술관에는 중세의 작품과 함께 르네상스 시대의 작품이 소장되어 있었습니다. 인간의 모습을 있는 그대로 묘사하려는 이들 작품에서 저는 인간이 바로 신이 아닐까 하는 생각을 하게 되었습니다.

**현일**  저도 한참이나 줄을 서서 기다린 후 바티칸 미술관을 관람했는데 거기에는 그리스의 조각품이 많이 진열되어 있었습니

다. 그리스의 조각품들도 생생한 인간의 모습, 말하자면 나
체상이 많았습니다.

연서　왜 올림포스의 신들을 숭상하는 그리스인들이 나체상과 같
은 조각을 만들었을까요?

현일　그리스의 신들은 기독교의 신과 달리 인간을 닮은 현세적인
신이었기 때문이겠지요. 교수님, 맞습니까?

강물　맞아요. 그리스의 신들은 인간들처럼 거짓말도 하고 음모도
꾸미고 사랑도 하고 남의 아내를 훔치기도 했습니다. 다시
말하면 그리스의 신들은 인간적인 신이었습니다. 인간을 위
해 인간이 만든 신이었습니다. 그리스인들은 내세를 생각하
지 않았고 현세를 생각하며 살았습니다. 육체와 영혼을 양분
하지도 않았고 이 둘이 통일되어 있다고 생각했습니다.

현일　제가 바티칸 미술관을 보면서 매우 이상스럽게 생각한 것이
있습니다. 그리스의 조각들은 남자의 성기를 노출한 나체상
들이었는데 박물관에서는 낙엽을 만들어 성기를 가려 놓았
습니다. 너무 어색하다는 생각을 했습니다. 육욕이 신앙심을
흔들리게 한다고 생각해서 방비를 한 것 같은데 그런다고 신
앙심이 굳건해지겠습니까?

강물　중세적인 오류입니다. 중세에는 고대 그리스의 유물론 철학
을 두려워해 아리스토텔레스의 철학을 공개하지 않았습니
다. 아리스토텔레스가 물질을 창조되지 않은 영원한 실체로

간주했기 때문입니다. 인체의 해부도 금했습니다. 신이 부여한 인체를 인간이 함부로 해부할 수 없다는 것입니다. 그래서 중세 사람들은 남자는 갈비뼈가 하나 부족하다고 생각했습니다. 하느님이 남자의 갈비뼈 하나를 빼내 여자를 만들었다고 성서에 기록되어 있기 때문입니다.

중세가 무너지면서 사람들의 생각도 변했습니다. 천동설 대신 지동설이 나타나 성서의 권위를 위태롭게 했습니다. 근세의 철학자 브루노Bruno는 우주가 무한하다고 주장했다가 종교 재판을 받고 화형을 당했습니다. 성서에 따르면 우주를 창조한 신만이 무한합니다. 그런데 신이 창조한 우주가 무한하다면 신과 우주가 대등하게 되어 신의 권위가 손상되기 때문입니다.

아무튼 근세의 과학은 성서의 진리를 의문시하게 만들었고 동시에 종교가 중심이던 중세 봉건주의를 무너뜨리는 계기가 되었습니다. 신 중심의 세계관 대신 인간 중심의 세계관이 자리 잡기 시작했지요. 그래서 근세의 화가들은 중세의 신비주의를 벗어나 인간을 있는 그대로 묘사하려 했습니다. 근세의 화가들인 미켈란젤로나 뒤러가 인체 해부학을 연구한 것은 우연이 아닙니다. 피와 살이 살아 있는 것 같은 르네상스 시대의 그림은 바로 인간 중심의 휴머니즘을 반영한 것입니다. 중세의 거대한 성당이나 교회 안에서는 인간의 모습

이 사라지고 인간의 신비적인 상상력만이 암울하게 배회하고 있었습니다. '육체는 영혼의 감옥'이라는 플라톤의 관념론적 주장과 '육욕의 원죄'를 들먹이는 기독교 교리가 초라하게 승리를 외치고 있었습니다.

그렇게 육체가 추하고 죄악과 연관된다면 그리스 조각들은 왜 수집했을까요? 관람객들을 통한 세속적인 돈벌이 때문일까요? 마치 신학적인 철학이 신학과 철학을 동시에 파괴하는 어중간한 잡종인 것처럼 종교적인 예술은 아름다운 현실을 왜곡하는 어중간한 불순물로 전락하고 말았습니다.

**현일**　교수님이 무신론자인 것은 압니다만, 천여 년에 걸친 유럽의 기독교 문화를 너무 가혹하게 비판하는 것 같습니다.

**연서**　저는 잘 모르겠어요. 그래도 발랄한 근세 미술이 마음에 들긴 합니다. 그런데 미술 작품에서뿐만 아니라 문학에서도 근세의 시대적 특징을 나타낸 작품들이 있는 것 같은데요?

**강물**　현일 학생이 대답해 볼래요?

**현일**　중세 기사들을 비웃은 세르반테스의 《돈키호테》와 성직자들의 문란한 사생활을 폭로한 보카치오의 《데카메론》이 아닐까요?

**강물**　맞습니다. 특히 보카치오는 성직자들의 탐욕, 허위, 부패, 음란을 폭로하고 비판했습니다.

**정란**　제가 듣기로 《데카메론》은 일종의 음담패설과 같다는 교회

의 비난을 받고 보카치오가 말년에 자기 소설이 무가치하다고 선언했다는데, 맞습니까?

**강물** 맞습니다. 벙어리로 가장한 청년이 수녀원의 과수 관리원으로 들어가 모든 수녀들과 정을 통한다는 이야기는 일종의 음담패설과 같습니다. 그렇다고 해서 그의 소설이 지니는 가치가 떨어지지는 않습니다. 그는 풍자와 대비의 수법, 생동하고 해학적인 민중 언어를 사용하면서 사실주의적인 것과 낭만주의적인 것, 비극적인 것과 희극적인 것을 잘 배합해 근대 단편소설의 토대를 마련했습니다. 그는 중세 금욕주의의 허울을 벗고 애정이 인간의 자연적인 욕구임을 밝히면서 종교에 의해서 왜곡되지 않은 인간 그대로의 모습을 보여 주려 했습니다. 그것은 인간 중심의 휴머니즘적 사고가 시작되는 출발점이었습니다.

근세의 문학을 논할 때 우리는 보카치오와 세르반테스는 물론 셰익스피어도 잊어서는 안 됩니다.

**연서** 저도 셰익스피어의 비극 《로미오와 줄리엣》과 《햄릿》을 읽었는데 재미는 있었지만, 왜 이들 작품이 근세의 시대적 특징을 반영하고 있다는 건지, 왜 불후의 명작이라고 하는 건지 잘 이해가 되지 않습니다. 요즘 학생들은 셰익스피어의 작품에 별로 관심이 없는데 교수님께서 그의 생애와 작품에 관해서 좀 자세하게 설명해 주시기 바랍니다.

**강물**   셰익스피어<sub>William Shakespeare</sub>(1564~1616)는 엘리자베스 1세가 통치할
때(1558~1603)에 활동했던 영국 최고의 극작가입니다. 산업 혁
명의 선두에 선 영국은 1588년에 스페인의 무적함대를 격파
하고 절대 군주를 중심으로 통일적인 강대국이 되어 가고 있
었으나 봉건 귀족과 신흥 부르주아 사이에서는 투쟁과 모순
이 계속되고 있었습니다. 셰익스피어의 문학 작품들은 대부
분 이러한 시대적 모순을 반영하는 내용을 담고 있지요. 그
는 새로운 시대를 지향하는 입장에 서서 작품을 썼기 때문에
그의 희곡은 봉건 잔재의 모순을 척결해 가는 인문주의적인
내용이 주류를 이루고 있습니다. 위대한 작품은 시대의 모순
을 반영하고 그 돌파구를 제시해 주는 사실주의적인 작품이
되어야 한다는 것을 셰익스피어는 다시 한 번 우리에게 잘
보여 주었습니다.

물론 그는 정치적인 이념에서 민중의 입장보다는 지배층
의 입장을, 공화제보다는 군주제를 옹호했지요. 그럼에도 불
구하고 그는 전반적으로 사실주의자였으며 위대한 인물 속
에 감추어져 있는 약점이나 사회의 모순을 적나라하게 묘사
했습니다. 그의 희곡들은 단순히 도덕적인 설교로 끝나지 않
습니다. 운명은 때때로 인간의 희망과 계획을 무참히 짓밟아
버린다는 것을 보여 줍니다.

그는 연극의 내용이 공허한 상상 속에 빠지지 않도록 구체

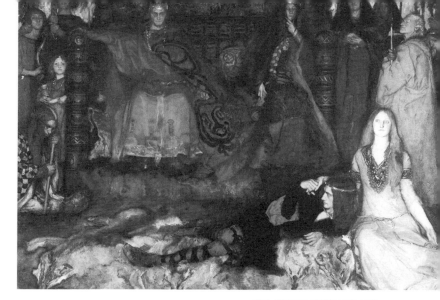

연극 〈햄릿〉의 장면을 그린 그림

적인 역사로부터 소재를 선택했습니다. 그는 '만인의 마음을 아는 작가'였고 현실을 꿰뚫어 볼 줄 아는 '인간 정신의 기사'였습니다. 그는 연극배우들을 가리켜 "저들은 시대의 역사를 압축해서 전하는 사람들이다."라고 했습니다(《햄릿》, II막 2장). 연극은 시대의 모순을 밝혀 주는 거울이 되어야 한다는 것입니다. 자연과학이 자연법칙을 인류에게 알려 주는 것처럼 예술은 사회 발전의 본질을 인류에게 알려 주어야 합니다.

셰익스피어는 인간과 인간의 갈등, 인간과 사회의 갈등을 구체적인 현실의 물질적 요인을 분석하면서 밝혀 주고 해결해 주려 했습니다. 그의 4대 비극인 《햄릿》, 《오셀로》, 《맥베

스》,《리어왕》뿐만 아니라 37편의 전 희곡을 관철하는 예술
원리는 바로 시대적인 모순과의 투쟁 정신이었습니다. 그리
고 그 묘사가 너무도 생생했기 때문에 관객들은 때로 연극의
내용을 현실과 혼동할 정도였습니다.

　20세기에 미국 뉴욕에서 〈오셀로〉가 공연되고 있었습니
다. 순진한 장군 오셀로를 부추겨 순결한 아내 데스데모나를
살해하게 만든 그의 부하 이아고의 비겁한 행위를 보고 관객
들은 증오에 불타고 있었지요. 그때 갑자기 총소리 한 방이
울렸고 이아고 역을 맡은 명배우 윌리엄 버즈가 피를 흘리며
쓰러졌습니다. 관객 중의 한 사람인 장교가 권총으로 그를
쏘았던 것입니다. 그러고는 현실을 깨달은 그 장교가 또 다
른 총소리와 함께 자결을 하고 말았습니다. 시민들은 두 사
람을 합장하고 묘비에 '가장 이상적인 배우와 가장 이상적인
관객'이라 써 놓았답니다. 이 두 사람을 만들어 낸 것은 바로
'가장 이상적인 작가' 셰익스피어였습니다.

**수성**　참 안타까운 이야기네요. 그런데 중세와 근세의 중간에서 두
시대를 연결하는 과도적인 성격의 문학 작품을 쓴 작가도 있
었을 것 같은데요?

**강물**　예, 단테가 그런 작가였습니다. 단테Dante Alighieri(1265~1321)는 봉
건 중세의 종말과 근대 자본주의의 시작을 예감한 중세 최고
의 시인이었습니다. 피렌체에서 법관의 아들로 태어난 그는

일찍이 사랑했던 미녀 베아트리체에 대한 동경을 예술로 승화시켰습니다. 그의 사랑은 중세적, 신비적 성격을 지녔지만 베아트리체를 광명, 진리, 선, 미의 상징으로 묘사하면서 여인에 대한 사랑을 도덕적 완성의 모티브로 삼은 점에서 인간적이었습니다.

그가 태어난 이탈리아는 당시 자본주의적 발전의 선두에 섰지만 통일 국가를 이루지는 못했습니다. 그래서 조국의 통일 문제가 그의 가장 큰 관심사였습니다. 조국의 통일이 가까운 장래에 이루어질 것이라 확신하고 그것을 위해 현실의 모순을 폭로하고 정치 도덕적으로 인민을 각성시키는 것이 예술의 과제라고 생각하면서 그는 《신곡》을 썼습니다. 《신곡》이 겉으로는 중세적인 세계관을 예술적으로 집대성하고 있는 것처럼 보이지만 자세히 살펴보면 물러가는 낡은 시대와 다가오는 새 시대의 경계선에서 낡은 것과 새것의 투쟁을 암시하고 있습니다.

단테는 지옥, 연옥, 천국의 단계를 통해 당시의 사회 현실을 폭넓게 반영하면서 교회의 부패와 탐욕, 봉건 통치자들의 전횡, 도시민들의 이기심을 비판했습니다. '지옥'편 제19장에서 단테는 불구덩이에 거꾸로 처박혀 형벌을 받고 있는 교황 니콜라우스 3세에게 "그대는 탐욕으로 인해 선량한 것을 짓밟고 흉악한 것을 추켜올려 세상을 비참하게 만들었다."라고

하면서 그러므로 형벌이 마땅하다고 말합니다. 그리고 보니 파키우스 8세도 비슷한 형벌을 받게 합니다. 그가 묘사한 지옥은 결국 봉건주의의 모순에서 오는 비참한 상황을 확대시킨 것이며 그것을 통해 문학도 현실을 반영해야 한다는 것을 가르쳐 주었습니다.

연서    교수님, 제가 이탈리아의 피렌체를 방문했을 때예요. 안내자가 이끄는 대로 미켈란젤로의 '다비드'라는 조각을 보기 위해 줄을 선 적이 있습니다. 제가 보기에는 평범한 이 조각이 지니는 시대적 의의는 무엇입니까?

강물    르네상스의 선두에 서 있던 이탈리아의 유명한 도시 피렌체가 낳은 조각가 미켈란젤로Michelangelo(1475~1564)는 건축가인 동시에 화가이기도 한 만능 천재였습니다.

중세와 상반되는 의미에서 고대의 이상을 부활시키려 했던 르네상스 문화의 특징은 신 중심에서 인간 중심으로, 내세 중심에서 현세 중심으로, 종교 중심에서 과학 중심으로 그 주안점이 옮겨 가는 데 있었습니다. 르네상스 학자들은 관찰과 실험을 통해 우주와 자연을 인식하고 그것을 기반으로 사회를 합리적으로 변화시켜 갈 수 있다는 자신감에 차 있었습니다. 인간이 중세에서처럼 신의 은총을 기다리는 수동적인 존재가 아니라 능동적으로 역사를 만들어 가는 주체가 되었습니다. 르네상스 화가들은 더 이상 종교적인 영감을

기다리지 않았고 자연과학, 수학, 해부학 연구에 눈을 돌렸습니다.

미켈란젤로가 태어난 시기에 이탈리아는 귀족적인 은행 가문과 하층 민중 사이의 투쟁이 격화되었고 교황청을 등에 업은 귀족들은 나라의 통일 대신에 민중의 착취와 호화로운 방탕 생활에 젖어 있었습니다. 1494년에 도미니코회 수도사인 사보나롤라가 이끄는 반란군이 일시적으로 공화국을 세워 부패한 교황과 성직자들을 비판하고 참된 예수의 정신에 따라 피렌체를 통치하려 했으나 교황과 메디치가의 군대에 의해서 무너지고 사보나롤라는 이단으로 몰려 화형에 처해졌습니다. 이 사건은 청년 미켈란젤로의 인생관에 커다란 영향을 미쳤습니다.

미켈란젤로는 당시 권력과 부를 장악하고 있었던 교황청을 위해 일하지 않을 수 없었지만 사보나롤라는 그의 마음속에 자리 잡은 이상이 되었고 그 이상을 그는 '다비드'라는 동상으로 표현했습니다. 민중 봉기에 의해 피렌체에 공화정이 다시 수립되고 그것을 기념하기 위해서 만들어진 이 조각을 조각가 상갈로가 '민중의 기념비'라 불렀던 것은 우연한 일이 아닙니다.

미켈란젤로의 '다비드'는 골리앗과의 싸움에서 이긴 다비드가 아니라 싸움을 앞에 둔 다비드였습니다. 청년 다비드의

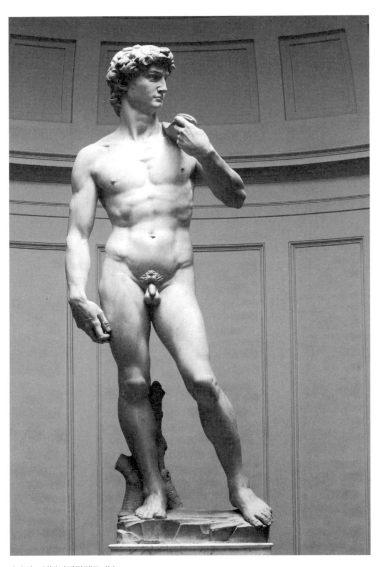

〈다비드상〉(미켈란젤로 作)

아름다운 얼굴에는 강한 분노가 일고 있으며 그의 시선은 적을 응시하고 그의 손은 던질 돌멩이를 힘 있게 쥐고 있습니다. 5.5미터 높이의 이 거대한 대리석상은 모든 보수적인 세력과 맞서 싸우려는 진보적인 르네상스인의 이상을, 그리고 가까이는 공화정을 실현하려는 피렌체 민중의 이상을 상징하고 있습니다. 자유로운 인간의 무한한 힘이 다비드의 정열 속에 숨 쉬고 있습니다. 모든 난관을 극복하려는 영웅적인 태도가 나타나고 집중된 의지 속에 무섭고 위협적인 힘이 솟구칩니다. 바로 민중의 힘입니다.

**연서**  고맙습니다. 교수님의 설명을 들으니 이제 이해가 됩니다. 안내자는 이 조각과 연관된 성서 이야기만 해 주었을 뿐이거든요.

**다섯째 날**

# 프랑스 혁명과 계몽 예술

**강물**  연서 학생과 현일 학생이 유럽을 여행하면서 제일 마음에 드는 도시는 어디였습니까?

**연서**  저는 예술의 도시 파리였습니다.

**현일**  저는 로마가 가장 좋았습니다. 고적도 많고 또 이탈리아 사람들이 우리나라 사람들처럼 소박하다는 생각이 들었어요. 길가 음식점에 앉아 있다가 '창문을 열어 다오'라는 바이올린 독주를 들었는데 무척 낭만적이었습니다. 교수님은요?

**강물**  나는 독일이 통일되고 나서 방문한 구 동독의 라이프치히가 가장 마음에 들었습니다.

**연서**  혹시 그곳에서 활동한 음악가 바흐 때문이 아닙니까?

**강물**    아닙니다. 나는 그 정도로 음악을 좋아하거나 음악에 소양이 있는 것은 아닙니다. 내가 한때 철학자 니체를 좋아했고 니체의 출생지와 그가 다녔던 학교, 무덤이 있는 시골 교회가 라이프치히에서 멀지 않은 곳에 있기 때문인지도 모릅니다. 또 내가 좋아하는 작가 괴테와 실러가 활동했던 바이마르도 가까이 있으며 라이프치히 대학이 이전에는 '카를 맑스 대학'이라는 이름을 지녔었는데 그것도 마음에 들었습니다.

연서 학생은 파리를 여행하면서 예술 작품을 많이 감상했을 것 같은데 문학 작품을 생각한 적은 없습니까?

**연서**    있습니다. 화가들이 머무는 몽마르트르 언덕을 찾아가는 도중에 노트르담 사원에 들렀다가 빅토르 위고의 《노트르담의 꼽추》를 생각했고, 센강 변을 거닐면서 위고의 장편 소설 《레 미제라블》을 생각했습니다. 그리고 이 소설의 배경이 된 프랑스 혁명도 생각이 났습니다. 프랑스인들은 꽤 낭만적인 것 같습니다.

**강물**    독일 사람들이 매우 철학적이고 합리적인 데 비하면 그렇게 말할 수도 있겠지요. 어하튼 프랑스 사람들은 봉건 잔재를 청산하는 커다란 혁명을 일으켰고 왕과 왕비를 단두대에 보냈습니다.

그럼 오늘은 프랑스 혁명을 둘러싼 역사 변화 및 그것을 반영하는 예술 경향에 대해 토론해 보겠습니다.

**수성** 1789년의 프랑스 대혁명을 말씀하시는 것 같은데 이 혁명의 배경과 발전에 대해 우선 알고 싶습니다.

**강물** 1789년부터 1795년까지 발생한 프랑스 혁명은 인류 역사를 양분하는 결정적인 사건이었습니다. 1789년 5월 5일, 프랑스 왕 루이 16세는 더 많은 세금을 거둬들이기 위해서 일반 신분 의회를 소집했습니다. 그러나 제3신분의 대표자들은 7월 9일 왕의 요구를 거절하고 자신들의 요구를 관철하기 위해 국민의회를 선포했습니다. 루이 16세가 국민의회를 무력으로 해산시키려 하자 7월 14일에 인민들이 봉건적 전제 정치의 상징인 바스티유 감옥을 습격하면서 혁명이 시작되었습니다.

혁명의 제1단계에서는 대 부르주아지가 권력을 장악해 입헌군주제를 성립시켰고 제2단계에서는 상업, 농업, 산업 부르주아지가 혁명을 주도해 1792년 10월에 왕정을 타도했습니다. 같은 해 9월 20일에 발미에서 프로이센을 격퇴한 혁명 지도부는 1793년 초에 루이 16세와 왕비 마리 앙투아네트를 처형했습니다. 제3단계에서는 중간 부르주아지 및 소시민의 대표자들이 농민과 천민(상퀼로트)의 지지 아래 봉건 잔재를 청산하고 혁명을 완수하려 했습니다. 혁명 완수의 임무를 맡은 자코뱅당의 지도자는 로베스피에르, 마라, 당통, 생쥐스트였습니다. 제4단계(1794)에서 다시 대 부르주아지가 권력

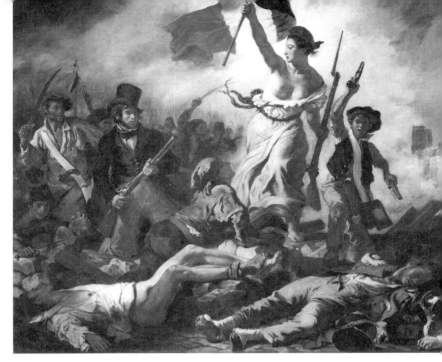

프랑스 대혁명을 그린 〈민중을 이끄는 자유의 여신〉(들라크루아 作)

을 장악하고 하층 민중이 아닌 부르주아가 중심이 되는 시민
사회를 만들어 갔습니다.

민중이 정권의 주체가 되어야 한다는 프랑스 혁명의 정신
은 훗날 파리 코뮌에서 잠시 부활했습니다. 1871년 3월 18일
부터 5월 28일까지 72일간 존재했던 파리 코뮌은 최초의 프
롤레타리아 정부로서 인류의 역사에 많은 빛을 던져 주었습
니다. 자유, 평등, 박애의 기치 아래 봉건 체제를 무너뜨린 프
랑스 혁명은 민중의 위대한 승리였지만 그 열매를 가로챈 부

르주아 계급은 인민을 배반하고 스스로의 지배권을 강화하기 위해 1870년 7월 19일에 외국(독일)에 대한 침략 전쟁을 일으켰습니다. 그러나 프랑스군은 독일군에게 참패를 당했고 프러시아군이 오히려 파리를 함락하려고 포위했습니다.

이러한 절체절명의 시기에 조국을 방어하기 위해서 일어선 것은 노동자가 중심이 된 국민 자위군이었습니다. 반동 지배 계급은 외국의 침략자보다도 자국의 무장한 인민들을 무서워하면서 1871년 1월 28일에 독일과 치욕적인 강화조약을 체결하고 독일의 지원 아래 인민 봉기를 탄압하는 데로 눈을 돌렸습니다. 파리의 노동자들은 용감한 투쟁으로 3월 18일에 파리를 장악했으며 3월 26일에 선거를 통해 코뮌 위원들을 선출하고 3월 28일에 코뮌을 선포했습니다. 이렇게 해서 노동자가 중심이 되는 무산 계급 정부가 최초로 탄생한 것입니다.

**정란**　이 혁명 과정에서 철학자들이나 예술가들은 어떤 역할을 했나요?

**강물**　프랑스 혁명을 이념적으로 이끌어 준 철학이 18세기 프랑스 계몽철학이었습니다. 대표적인 사람이 백과전서파에 속하는 볼테르, 루소, 디드로, 홀바흐 등이었습니다. 이들은 루소처럼 절대주의를 비판하는 민주주의 이념을 제시하기도 하고 볼테르처럼 종교적 광신에 맞서 이성적인 사회를 실현하

려는 진보적인 이념을 내세우기도 하고 디드로와 홀바흐처럼 유물론 철학을 앞세워 종교와 야합하고 있던 절대 군주제를 청산하려고도 했습니다. 철저한 유물론으로 무장한 철학자들이 없었다면 봉건주의를 무너뜨리고 시민사회로 나아가는 혁명은 불가능했을 것입니다.

**정란** 백과전서파란 무엇입니까?

**강물** 좀 자세한 설명이 필요합니다. 1746년에 파리의 출판업자들이 1727년 영국에서 발간된 학문 및 예술에 관한 백과전서를 번역해서 출간하기로 결정하고 소설가이자 철학자인 디드로에게 자문을 구했습니다. 디드로는 번역만으로는 불충분하며 새로운 기획이 필요하다는 제안을 했고 디드로가 책임자로 선정되었습니다.

그러나 이 백과전서가 많은 예약을 받기 위해서는 이름 있는 편집자가 들어와야 했으므로 프랑스 학사원 회원이었던 유명한 수학자 달랑베르가 동참했습니다. 이 백과전서의 출간에 160여 명에 달하는 프랑스 계몽주의자들이 총집합하게 되었습니다. 특히 철학에 관한 항목은 콩디야크, 엘베시우스, 홀바흐가, 역사, 문학, 신학에 관한 항목은 볼테르가, 음악에 관한 항목은 루소가 책임을 맡았습니다.

디드로는 인민의 중심이 되는 노동자들이 행복하게 살 수 있어야 나라가 강해질 수 있다는 사실을 깨닫고 백과전서의

이념을 거기에 맞추어 갔습니다. 1746년에 백과전서의 기획이 수립되었고 1750년에 전반적인 내용을 안내하는 책자가 나왔습니다. 이 백과전서의 목적은 자연적인 인권의 비이성적인 탄압에 대항해 계몽과 과학 기술적 발전, 경제적인 자유와 인민 주권을 쟁취하는 것이었습니다. 백과전서파는 이 책이 사물의 참된 근원을 밝히고 인간 지식의 확보와 발전에 기여할 수 있는 교과서가 될 수 있다고 확신했습니다.

그러나 정부 당국과 교회는 이 책의 출간을 의심의 눈으로 바라보았습니다. 새로운 이념은 사회 혼란의 불씨가 될 수 있기 때문입니다. 당국은 이 책의 출판 의도를 알아내려고 노력했습니다. 백과전서파도 그것을 눈치챘기 때문에 종교와 정치에 관한 항목은 비교적 중립적인 입장에서 온건하게 기술했습니다. 그 대신 다른 항목을 참조하라는 주를 붙여 놓았는데 그곳에는 가차 없는 비판이 나타납니다. 이렇게 해서 검열관들의 눈을 피할 수 있었고 독자들, 특히 시민 계층의 지식인들은 많은 새로운 것을 배우며 열광했습니다.

당국의 감시와 교회 쪽에서 오는 비판이 오히려 이 책의 인기를 올려 주었습니다. 교회는 이 책을 '지옥의 산물'이라고 지탄하면서 이 책을 폄훼하기 위해 모든 수단을 사용했습니다. 3류 작가를 매수해 비판적인 글을 쓰게 하기도 하고 사회 안정을 해치며 무신론적이라는 이유로 사직 당국에 고발도

했습니다. 이 책의 도판이 도용되었다, 철학적으로 애매모호하다, 현대인들에게 병을 옮기는 병균과 같다는 비난과 야유도 쏟아져 나왔습니다. 그러나 봉건주의에 대항하려 했던 시민 계층은 오히려 백과전서를 지지했습니다. 신학의 시녀 노릇에서 해방된 철학과 과학을 환영했습니다.

1752년에 루이 15세는 이 책이 국왕의 권위를 손상시키고 무신론을 부추기면서 혼란을 야기한다는 이유로 판금 조치를 내렸습니다. 교회, 특히 예수회 신도들의 청원이 작용한 것입니다. 그러나 사회적인 분위기는 이미 백과전서 편이었고, 예수회파와 사이가 나빴던 루이 15세의 연인 퐁파두르 부인의 도움으로 1759년에 판금이 해제되었습니다. 그러자 다시 예수회 추종자들이 당국에 판금을 요청했고 교황청은 1759년 9월에 출판업자와 기고가 들을 파문했습니다.

백과전서 편집자들의 내부에서도 갈등이 나타났습니다. 루소는 '제네바'에 대한 달랑베르의 원고에 불만을 품고 백과전서파와 손을 끊었으며 달랑베르도 의견의 차이 때문에 그해 10월에 디드로에게 등을 돌렸습니다. 볼테르는 종교 문제를 은폐하는 방식에 대해 불만을 품고 협조를 중단했으며 일부 기고가들은 아예 교회 쪽으로 넘어가기도 했습니다.

출판업자들이 압력을 받고 원고를 수정하거나 삭제하는 일도 일어났습니다. 보이지 않는 당국의 탄압과 교황청의 파

문 때문에 책은 비합법적으로 판매될 수밖에 없었습니다. 그러나 디드로는 포기하지 않았습니다. 1759년 7월에 당국은 더 이상 책이 나올 수 없으므로 예약금을 예약 주문자들에게 돌려주어야 한다는 명령을 발표했지만 돈을 되돌려 받으려는 예약자는 한 명도 나타나지 않았습니다. 진보를 갈망하는 시대적인 분위기가 백과전서의 편에 서서 백과전서의 편찬을 고무해 주었습니다.

정란　그러니까 여러 방면의 지식을 망라해 단순하게 전달해 주는 오늘날의 백과전서와 달리 당시의 백과전서는 봉건주의를 무너뜨리는 이념적인 무기로 역할을 한 셈이군요. 우리나라에도 디드로의 작품들이 많이 소개되어 있는 것 같습니다. 저도 그의 소설 《수녀》를 읽은 적이 있는데 그는 어떤 철학을 제시했나요?

수성　그보다 먼저 그 소설에 대해 조금 설명해 줄 수 있습니까?

정란　이 소설은 부모의 강요에 의해 어쩔 수 없이 수녀가 된 한 여인이 자기의 비참한 상태를 알리고 구원을 요청하는 편지 형식으로 쓰여 있습니다. "저는 꽤 용기가 있는 편이지만 세상으로부터 버림받은 채 지독한 고독과 박해를 홀로 견뎌 낼 힘은 없었습니다. 저에 대한 박해는 점점 심해져서 급기야 수녀원 전체의 오락이 되고 말았습니다. 50여 명의 여자들이 결탁해 저를 노리개처럼 괴롭힌 그 세세한 사연을 어찌 필설

로 다 표현할 수 있겠습니까?" 결국 그녀는 탈출과 자살을 기도하기까지 합니다. 수도원의 비인간적인 모습을 묘사한 것 같습니다. 이 소설 때문에 저도 수녀에 대한 동경을 버리게 되었습니다.

**강물**  소설의 힘은 그처럼 강하기도 합니다. 디드로는 이 시기를 대표하는 사회 비판적인 작가였습니다. 그는 많은 작품을 썼고 철학 및 미학에 관한 저술도 했습니다.

대표적인 철학 저술이 《맹인에 관한 편지》입니다. 이 책에서 그는 우주에 최종 목적은 존재하지 않는다고 주장했는데, 그 때문에 무신론자라는 판결을 받고 감옥에 가게 되었습니다. 종교에의 집착은 인간을 바보로 만들고 종교의 과제는 인간을 무지에 얽매이게 해 정권의 순종적인 노예를 만드는 데 있다는 내용은 당시의 상황에서 결코 용인될 수 없는 것이었습니다.

《미의 기원》, 미술 평론집 《전람회》, 소설론 《리처드슨에게 바친다》, 연기론 《배우에 관한 역설》, 《연극론》 등이 디드로의 주요 미학 저술에 속합니다.

많은 논쟁을 불러일으킨 《라모의 조카》는 당시의 유명한 음악 이론가인 라모의 조카가 겪은 인생 편력을 다룬 소설입니다. 소설에 등장하는 철학자 '나'는 파리의 카페에서 우연히 라모를 만납니다. 직업도 없이 귀족들에게 의지해 식객

생활을 하는 라모의 조카는 자기의 체험을 통해 모두가 강도처럼 살아가는 사회에서 양심, 정의, 도덕 같은 것은 필요 없고 '행복한 강도'가 되어 적당하게 살아가는 것이 진리라고 말합니다. 황금이 모든 것을 결정하는 사회에서 다른 것들은 모두 사치에 불과하다는 것입니다. 철학자는 그의 철면피하고 타락한 인생관을 비판하지만 결국 현실은 그의 주장에도 일리가 있다는 것을 인정하지 않을 수 없었습니다. 라모의 젊은 조카는 상류 사회에 적응하면서 그럭저럭 살아가지만 때로 날카로운 통찰력을 발휘해 프랑스 상류 사회의 모순, 다시 말하면 혁명 전야의 프랑스 사회상을 파헤치기 때문입니다.

디드로는 여기서 예술론을 펼치려 하는 것 같지만 깊이 있게 살펴보면 철학적인 사회 비판을 하고 있습니다. 주인공인 라모의 조카를 통해 디드로는 인간의 성장이 사회적 여건에 의존한다는 이념을 제시했습니다. 라모의 조카는 사회적인 도덕과 인습에 복종하기도 하고 반항하기도 합니다. 자만과 겸손, 거부와 궁핍이 서로 갈등합니다. 그는 노동을 하는 대신에 빈둥거리며 놀고먹는 인텔리가 되려고도 합니다. 이러한 갈등을 통해서 디드로는 만인이 서로를 잡아먹는 이리의 법칙이 지배하는 사회의 모순을 폭로합니다. "자연 속에서는 종(種)들이 서로를 잡아먹지만 사회 속에서는 계급이 서로를

잡아먹는다."

디드로의 목표는 주인공의 입을 통해 봉건 사회의 모순을 비판하고 계몽주의가 이상으로 하는 사회의 모습을 제시하는 데 있었습니다. 그러한 사회는 과학적인 세계이며 진·선·미가 종래의 우상을 대신하는 새로운 신이 됩니다. 교회와 국가는 이 새로운 신에게 자리를 물려주어야 합니다.

이러한 사회를 개혁할 수 있는 것이 천재이지만 바보가 너무 많아 천재가 나오기 어려우며 대중은 진리보다는 거짓말에 익숙합니다. 그러나 천재는 나와야 하고 또 실천적인 용기를 보여야 합니다. 타협을 거부하는 천재가 정신 이상자처럼 보일 수도 있습니다. 천재는 종종 예술적인 정열과 결부되며 철학과 예술이 천재 속에서 만납니다. 천재는 사회의 전체적인 본질을 꿰뚫어 보며 미래를 계획합니다.

**현일** 저도《맹인에 관한 편지》와《라모의 조카》를 꼭 읽어 보겠습니다. 제가 읽은 문학 작품 가운데서 철학적인 색채가 짙은 작품은 괴테의 희곡《파우스트》였습니다. 독일어를 강의하시던 교수님의 추천으로 읽었는데 아직 이 작품의 진가를 발견하지는 못했습니다. 이 작품의 의의는 어디에 있습니까?

**연서** 저도《젊은 베르터의 슬픔》이라는 소설을 읽었는데 커다란 감동을 받지는 못했습니다. 그의 생애와 연관해 괴테의 문학이 지니는 의의를 말씀해 주세요.

**강물**  독일이 낳은 최고의 작가 괴테는 자유를 위한 투쟁을 고취하는 계몽주의적 작가이면서도 바이마르 공국의 재상이 되어 봉건 군주의 충복 노릇을 하기도 했습니다. 때로는 거인이었고 때로는 소인이었던 괴테는 양면성을 지니고 있었으며 그것이 그의 작품에도 반영되어 있습니다.

부유한 부르주아 가정에서 태어난 그는 '질풍노도 운동'에 참여해 봉건 전제주의의 압제에 대한 반항과 투쟁을 고무했으며 1792년 프랑스 혁명군의 승리 소식을 전해 듣고 망연자실한 귀족들에게 새로운 역사가 시작되었다고 공언하기도 했지만 혁명에 경악하고 혁명을 무산시키려는 반동적인 봉건 귀족들에 맞서 싸우지는 못했습니다.

《젊은 베르터의 슬픔》은 인습에 저항해 싸우던 질풍노도 시기의 작품입니다. 모든 것이 합리성에 의해서 이루어진다는 계몽주의에 대한 반발이었지요.

괴테가 오랜 기간에 걸쳐 완성한 대표작 《파우스트》에서는 인간은 노력하는 한 방황하며 결국 옳은 길을 찾아갈 수 있다는 낙천적인 신념이 주도합니다. 《파우스트》 제2부 대궐 앞 큰 뜰에서 파우스트는 말합니다. "지혜가 내리는 결론은 이렇다. 매일 쟁취하는 자만이 자유와 삶을 누릴 자격이 있다." 파우스트는 자유와 이성이 지배하는 왕국을 건설하려는 뜻을 갖고 간척지를 개간하며 인민이 자유로운 노동으로

새 생활을 창조하는 광경을 보고 행복을 느낍니다. 자유로운 땅에서 자유로운 인민이 자유로운 노동으로 생활을 창조하는 순간을 향해 "멈추어라. 너 참으로 아름답구나!"라고 말합니다.

그러나 자유를 실현하려는 괴테의 이념은 너무 추상적이고 미약했습니다. 주인공 파우스트의 영혼이 신에 의해 위로부터 구원받는 것도 그가 아직 신비적인 종교의 잔재를 극복하지 못했다는 것을 말해 줍니다. 괴테는 사회를 구체적으로 변화시키는 인민들의 해방 투쟁을 옳게 파악하지 못했습니다. 파우스트가 찾은 진리도 사회 개조를 위한 혁명 투쟁이 아니라 자연 개조를 위한 창조적 노동에 국한되어 있습니다.

자연 개조나 추상적인 이념의 개조를 통해서는 근본적인 사회 변혁이 결코 이루어질 수 없으며 사회적으로 자유롭지 못하면서 자유롭다고 생각하는 사람은 벌써 자유의 노예가 되고 마는 것입니다. 그러나 이러한 한계에도 불구하고 괴테는 시대의 발전을 외면하지 않고 동참하려 한 점에서 의의가 있다고 생각합니다.

연서 　교수님, 당시 독일에는 괴테에 버금가는 예술가 베토벤이 있었는데 저는 그의 음악을 무척 좋아합니다. 특히 바이올린 소나타나 피아노 소나타를 즐겨 듣는데 역사 발전과 연관해 우리는 베토벤을 어떻게 평가할 수 있나요? 베토벤이 나폴레

옹을 존중했다는 말도 있고 베토벤은 정치와 무관했다는 말
도 있습니다.

**강물**  음악은 혼의 직접적인 언어이고, 그 시대의 위대한 이상을
표현하는 수단이며, 도덕적 세계의 아름다움과 위대함을 다
양하게 그려 내는 예술입니다. 베토벤의 '에그몬트' 서곡에는
봉기하는 인민의 투쟁이 묘사되어 있으며 쇼스타코비치의
교향곡 제7번에는 파시즘의 어두운 힘, 평화로운 노동을 파
괴당한 사람들의 감정, 조국의 방위를 위해서 일어선 민중의
영웅적인 정신력, 자유의 밝은 이상, 승리의 신념 등이 구상
화되어 있지요.

　베토벤의 생애에서 일어난 가장 중요한 사건이 프랑스 대
혁명이었습니다. 이 혁명은 절대주의 권력의 상징이었던 바
스티유 감옥을 무너뜨리고 왕을 처형하는 엄청난 변혁을 시
도했습니다. 그러나 혁명에 동참했던 부르주아지는 민중을
배반하고 공화국의 실현을 물거품으로 만들었습니다. 이 틈
을 타 나폴레옹이 등장해 입헌군주국을 세웠습니다. 그러나
모든 인간은 자유롭고 평등한 삶을 누릴 권리를 갖는다는 자
유사상은 프랑스 혁명을 통해 유럽의 모든 양심적인 지식인
들의 가슴속에 자리 잡았습니다.

　인간의 존엄성과 평등에 대한 인식은 베토벤의 정신과 작
품 속에도 나타납니다. 그는 인간을 속박하던 봉건주의의 사

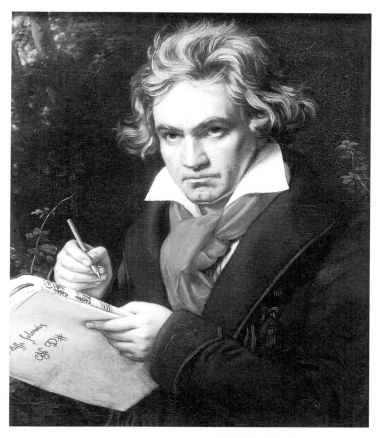

〈베토벤 초상〉(요제프 칼 슈타이어 作)

슬을 끊고 폭군을 몰아내는 나폴레옹을 지켜보면서 존경심

을 갖고 그를 칭송하는 교향곡 제3번을 작곡했습니다. 그리

고 그 교향곡을 나폴레옹에게 헌정할 예정이었습니다. 그러

나 나폴레옹이 황제로 즉위했다는 소식을 듣고 그는 분노해 나폴레옹에게 바치려 했던 헌정사를 찢어 버렸습니다.

베토벤은 결코 타협하지 않았으며 귀족에게 굽실거리지도 않았습니다. 그는 교향곡 제9번에서처럼 인간에 대한 사랑, 민중에 대한 사랑을 승화된 모습으로 표현했습니다. 여기에 들어 있는 합창에는 권력과 독재에 대항하는 그의 휴머니즘이 아름답게 조화되어 울려 퍼지고 있습니다. 진보적인 철학자였던 엥겔스와 레닌이 베토벤의 음악, 특히 교향곡 제9번을 즐겨 들었던 것은 우연이 아닙니다. 이들은 베토벤의 음악 속에서 인간에 의한 인간의 착취가 사라지는 지상 낙원의 건설에 대한 이상을 발견했던 것입니다.

**현일** 프랑스 혁명 정신을 이어받아 민중의 입장에서 작품을 쓴 대표적인 작가는 누구입니까?

**강물** 대표적인 작가는 포티에라고 생각합니다. 그는 1871년 파리 코뮌에 동참해 적극적인 활동을 했습니다. 그러나 코뮌은 노동계급의 혁명적 당과 걸출한 지도자가 없었기 때문에 반혁명 세력의 잔인한 탄압으로 실패하고 말았습니다. '피의 1주일'이라 불린 5월 21일에서 28일까지 인민들은 마지막 피 한 방울까지 바치며 영웅적인 항전을 계속했지만 결국 파리가 함락되었고 반동적인 정부군의 무자비한 살육에 의해 3만여 명의 인민들이 학살당했습니다.

간신히 학살을 면한 포티에는 그러나 결코 절망하지 않고 6월에 은신처에서 파리 코뮌을 기리는 시를 썼는데 바로 그것이 노동자들의 노래인 '인터내셔널가'가 되었습니다. 작곡은 1884년에 벨기에의 노동자 작곡가인 드제테르<sub>Degeyter</sub>가 했습니다. 오늘날 세계 방방곡곡에서 메이데이(노동절)에 이 노래가 불리고 있습니다. 노래는 다음과 같이 시작됩니다.

일어나라 저주로 인 맞은
주리고 종 된 자 세계
우리의 피가 끓어 넘쳐
결사전을 하게 하네.
억제의 세상 뿌리 빼고
새 세계를 세우자.
짓밟혀 천대받은 자
모든 것의 주인이 되리.

포티에는 이 노래에서 인민들이 철저하게 계급성을 갖고 애국심을 발휘할 것을 호소합니다. 참된 애국심은 기득권을 옹호하면서 자신들의 이익을 추구하는 지배 계급에 대항하는 투쟁이 되어야 하며, 이러한 투쟁은 어떤 경우에도 허무주의나 비관주의에 빠져서는 안 된다고 강조하고 있습니다.

왜냐하면 미래는 노동하는 인민의 것이기 때문입니다.

수성 프랑스 혁명을 이끌어 간 계몽 예술의 과제와 목적은 한 마디로 무엇이었습니까?

강물 '합리적인 세계의 건설'이라고 말해도 과히 어긋나지 않을 것입니다. 프랑스 혁명이 비이성적인 봉건 사회를 무너뜨리고 이성적인 사회를 건설해 가는 이념을 제공했던 것처럼 당시의 계몽 예술도 봉건 사회의 모순들을 구체적인 인물들이 겪는 사회적 모순과 그로부터 야기되는 심리 상태를 묘사하고 파헤치면서 그러한 모순이 사라지는 미래 사회를 그리는 것이었습니다.

현일 그러나 프랑스 혁명은 결국 실패했습니다. 그 때문에 프랑스 혁명 자체에 대해 비판하는 사람들도 많은데요?

강물 실패한 요인을 객관적으로 파악해야 합니다. 프랑스 혁명이 실패한 이유는 혁명을 통해 정권을 잡은 부르주아지가 민중을 배반하고 혁명의 열매를 갈취했다는 데 있습니다. 프랑스 혁명은 자유, 평등, 박애를 기치로 내걸었는데 부르주아지는 정치적 평등만을 내세우고 경제적 평등은 인정하지 않았습니다.

　　그들은 사유 재산의 무한한 소유권을 인정하면서 재산을 소유한 자들이 재산을 소유하지 못한 자들을 억압하고 착취할 수 있는 자유를 주었습니다. 중세의 신 대신 화폐가 모든

것을 결정하는 요인으로 등장해 황금만능주의가 나타났습니다. 그것은 이성적인 사회를 추구하려는 프랑스 혁명과 계몽주의 철학에 배치되었습니다.

부르주아 지식인들은 그러한 내막을 호도하기 위해 폭력이 수반되는 혁명 자체를 부정하거나 계몽 정신이 과학 발전만을 중시해 결국 독재 정권을 산출하고 휴머니즘의 실현에 방해가 되었다고 주장하지만 그것은 참된 철학과 참된 역사 발전을 이해하지 못하는 견강부회적인 해석입니다.

계몽철학은 결코 과학 맹신주의도 아니고 절대적인 국가 권력을 추구하는 이념도 아닙니다. 과학 맹신주의, 절대 권력, 침략 전쟁 등은 자본주의와 제국주의 이념이 낳은 산물이며 그것을 제한하고 억제하려는 사상이 노동자 중심의 사회주의 철학입니다. 일반적으로 보편적인 이상을 추구하는 덕 있는 시민citoyen과 스스로의 계급적 이해를 중시하는 이기적인 부르주아bourgeois가 구분되는 이유도 여기에 있습니다.

현일  교수님은 18세기 서구는 전반적으로 계몽주의 사상이 주도했고 계몽주의는 유물론 철학이 밑받침되었으며 예술에서도 자연을 모방하는 사실주의적인 예술이 발전했다고 말씀하셨는데, 저는 '칸트에서 헤겔에 이르는 독일 관념론'이라는 말을 들었거든요. 18세기 독일에서는 유물론보다 관념론이 우세했던 것 같습니다. 그렇다면 예술 발전에서도 독일에서는

진보적인 예술이 많이 나타나지 않았다고 할 수 있습니까?

**강물**  독일은 당시 소수 군주국으로 분열되어 있었고 중앙 집권적인 통일 국가가 성립되어 있지 않았기 때문에 이웃 나라에 비해 시민사회로의 발전이 늦어졌고 철학도 관념론 위주로 상아탑 속에 머물러 있었던 것이 사실입니다.

그러나 모든 사회에는 퇴영적인 요소와 발전적인 요소가 서로 상충하고 있습니다. 정치적인 후진 상태에도 불구하고 앞에서 살펴본 것처럼 괴테와 베토벤이라는 위대한 예술가가 탄생했고, 헤겔은 이념 중심의 관념론 철학자임에도 불구하고 세계를 변화 속에서 고찰하는 변증법을 체계화했으며, 독일 관념론을 종결하는 유물론 철학이 포이어바흐에 이르러 절정에 달했습니다.

당시 독일에는 합리주의적인 철학과 비합리주의적인 철학, 진보적인 예술과 반동적인 예술이 얽혀 있었으며, 관념론 철학의 경우에도 전반적으로 이성적인 사회의 실현을 염원했던 점에서 프랑스 계몽주의 철학과 같은 맥락에 있었다고 말할 수 있습니다. 그것을 종합해 노동운동을 중심으로 과학적이고 실천적인 철학을 만들어 낸 것이 맑스와 엥겔스였고, 이에 대한 저항으로 쇼펜하우어와 니체가 중심이 되는 비합리주의적인 철학이 발생하게 됩니다.

**여섯째 날**

# 순수 예술과 참여 예술

연서    교수님, 교수님은 어제 베토벤에 관한 얘기를 하면서 위대
한 예술은 어떤 방식으로든 정치와 연관되어야 한다는 사실
을 암시해 주셨습니다. 저는 잠자리에 누워서도 그것 때문에
많은 생각을 했습니다. 제가 학교에서 배운 대로라면 예술은
순수해야 하며 정치나 다른 것과 연관되어서는 안 되기 때문
입니다.

현일    제 생각도 비슷합니다. 예술은 정치는 물론, 도덕도 초월해
그 자체에 목적이 있다고 배웠기 때문입니다.

강물    두 학생이 좋은 문제를 제기했습니다. 오늘은 순수 예술이라
는 문제를 놓고 토론해 봅시다. 먼저 인류의 역사에서 순수

예술이 발생하게 된 동기와 과정부터 살펴보기로 합시다.

순수 예술은 근세 자본주의가 시작되면서부터 발생했습니다. 그리스의 예술은 전반적으로 시민을 교육하는 수단이었으며 중세 예술은 종교적 신앙을 도와주기 위한 수단이었습니다. 그러므로 예술이란 원래 순수해야 된다는 생각은 성서가 하늘에서 떨어졌다는 생각처럼 일종의 편견이지 사실이 아닙니다.

**정란**  인류의 역사에서 순수 예술은 언제, 그리고 어떤 동기에서 발생하게 되었나요?

**강물**  '순수 예술'이란 예술 그 자체에 목적을 두고 예술 외적인 것, 특히 정치적인 것으로부터 영향을 받지 않으려 하며 예술의 사상적 내용과 인식적 의의를 거부하는 예술입니다. '예술의 자율성', '예술을 위한 예술' 등이 이와 비슷한 이념을 추구하며 예술의 최고 목적을 미의 추구에 두는 '심미주의', 형식을 중시하는 '형식주의' 등도 여기에 속합니다.

순수 예술과 대비되는 것으로 '참여 예술', '삶을 위한 예술', '민중 예술' 등이 있지요.

순수 예술이나 예술의 자율성을 추구하는 운동이 시작된 것은 예술을 중세적인 종교와 도덕의 영향으로부터, 그리고 자본주의가 발전하면서 신의 자리에 들어선 돈의 지배로부터 독립시키려는 예술가들의 노력에서부터입니다.

**수성**   그렇다면 순수 예술 운동은 매우 긍정적인 측면을 지니고 있
었네요.

**강물**   그렇습니다. 그러나 자본주의가 발전하면서 자유롭고 평등
한 사회의 실현이라는 이상은 무너지기 시작했습니다. 자유
로운 공기를 마시기 위해 도시로 몰려든 노동자들은 노숙자
가 되어 거리를 방황하게 되었으며 빈부의 격차는 평등이라
는 말을 무색하게 만들었습니다. 노동자가 중심이 되는 무산
계급이 불어나고 노동운동이 강화되면서 일련의 예술가들도
이에 동조하기 시작했습니다. 이들은 사실주의적인 방식으
로 자본주의의 모순을 비판했습니다.

이에 맞서 기득권을 향유하려는 부르주아 예술가들은 예
술의 자율성을 내세우며 순수 예술로 도피했는데 실제로 그
것은 자본주의를 옹호하고 노동운동을 무마시키려는 의도
와 무관하지 않았습니다. 예술의 자율성 이념은 시민 계급이
내세우는 자유 개념과 일맥상통합니다. 시민 계급의 지식인
들은 개인의 자유를 내세우면서 자본 축적의 자유를 합리화
하고 착취의 자유를 옹호하며 지배 계급의 자유를 전 인류의
자유인 것처럼 선전했습니다.

인간의 의식은 그가 살고 있는 사회를 통해서 규정되기 때
문에 어떤 영역에도 절대적인 자율성이란 있을 수 없습니다.
그것은 하나의 허구이고 환상입니다. 인간은 고립되어 살아

갈 수 없으며 항상 다른 개인과 연관을 맺지요. 물고기가 물을 떠나서는 살아갈 수 없는 것처럼 인간도 사회를 떠나서는 존재할 수 없습니다. 인간의 삶이 복합적으로 전개되는 사회에서 가장 중요한 요소는 정치 및 경제이므로 어떤 방식으로든 인간의 삶을 풍요롭게 만드는 데 기여해야 하는 예술가도 결코 이 문제를 도외시할 수 없습니다. 과학이나 철학에서는 물론 예술에서도 중립 혹은 순수란 기득권에 대한 일종의 묵시적인 긍정인 것입니다.

예술의 자율성 혹은 순수 예술을 표방하는 예술가들은 많은 경우 그들의 사회적 위치를 보전하려는 숨은 의도를 지니고 있습니다. 예술의 자율성을 주장하면서 돈벌이마저 포기하는 예술가는 드뭅니다. 이들은 모든 수단을 동원해, 심지어 자신의 작품이 돈과 무관하다는 것을 선전하면서 명성을 얻어 내려 하는데 명성이 곧 작품의 값과 구매력을 결정합니다. 순수 예술가들은 편안하게 자신들의 이기적인 꿈을 실현하면서 노동자들의 피땀 어린 노동이 만들어 낸 생산물과 가치를 유유자적하게 향유합니다.

**연서** 순수 예술도 긍정적인 측면과 부정적인 측면을 지닌 것 같은데 구체적인 예를 들어서 설명해 주세요.

**강물** 일제강점기에 우리나라 문학가들이 취했던 태도를 중심으로 설명해 보겠습니다. 당시 우리나라 작가들이 취한 태도를 중

심으로 우리는 작가들을 4부류로 구분해 볼 수 있습니다. 첫째, 공개적으로 친일 문학을 한 작가들입니다. 둘째, 문학의 순수성이라는 외피를 방패 삼아 일제 침략을 용인한 작가들입니다. 셋째, 마음속으로는 일제에 항거하지만 실천적인 저항을 할 수 없어 순수 문학으로 도피한 작가들입니다. 마지막으로, 적극적으로 항일 독립운동에 참여한 애국적인 작가들입니다.

여기서 첫째와 넷째의 경우를 우리는 다 같이 참여 문학으로, 둘째와 셋째의 경우를 순수 문학으로 규정할 수 있습니다. 그러므로 순수 예술가들의 이면에는 서로 다른 모습이 숨겨져 있습니다. 불의와 타협하지 않기 위해서 순수 문학으로 도피하는 경우도 있고 불의를 눈감아 주기 위해서 순수 문학으로 위장하는 경우도 있습니다. 순수로 위장하기 때문에 그것이 잘 드러나지 않습니다.

순수 문학은 결국 불의에 저항해서 투쟁해야 하는 정의로운 인간 정신에 어긋납니다. 순수 예술가들은 식민지의 절박한 상황에서도 독립운동에 참여하는 대신 순수라는 이름으로 자신의 안전을 지켰습니다. 일제 때 순수 문학을 표방하면서 무난하게 일신의 안전을 유지하던 작가들이 해방 후에는 반공 작가로 둔갑해 정체를 드러내는 경우도 있었습니다.

순수 예술로 위장하는 예술가들은 예술이 개인이나 집단

이 아니라 보편적인 인류에 봉사하는 목적을 지녀야 한다는 논리를 내세우기도 합니다. 그러나 엄밀하게 분석해 보면 이들이 내세우는 '보편적 인간' 혹은 '전 인류'는 결국 지배 계급, 다시 말하면 자본주의 제도 아래서 기득권을 향유하는 계급과 일치할 뿐입니다. 아직도 제국주의 국가들의 식민지적 지배 아래 신음하고 있는 약소국가의 민중이나 노동자들에게 순수 예술이 가져다주는 긍정적인 결과는 미미합니다. 오히려 그것은 민중들의 투쟁 의식을 마비시키는 보이지 않는 독소로 작용하는 경우가 많습니다.

평화로운 태평성대에 순수 예술은 개인의 꿈을 길러 주는 제한적인 역할을 할 수 있을지는 모르지만 어려운 시기에 순수 예술가들은 무책임한 방관자라는 비난으로부터 자유로울 수 없습니다. 현시대와 연관해서 말한다면 우리 순수 예술가들은 우리 민족의 화급한 과제인 통일 문제를 무관심하게 바라보면서 간접적으로 통일을 방해하는 역할을 하고 있지 않습니까?

**현일**　교수님의 설명은 저에게 많은 충격을 줍니다. 그런데 순수 예술을 철학적으로 합리화한 철학자도 있지 않았나요?

**강물**　있었습니다. 대표적인 예가 독일의 철학자 칸트입니다. 그는 인식의 문제를 다룬 《순수 이성 비판》, 도덕의 문제를 다룬 《실천 이성 비판》, 미학의 문제를 다룬 《판단력 비판》이라는

3대 저서를 내놓았습니다. 칸트는 《판단력 비판》에서 미적인 판단을 '취미 판단'이라 불렀습니다. 그리고 "취미 판단을 규정하는 '마음에 듦'은 모든 이해관계를 벗어나 있다."고 했습니다. 쉽게 말하면 미나 예술을 체험하고 규정하는 인간의 판단은 이해관계를 벗어나 있다는 말입니다.

칸트는 이해관계의 핵심적인 2요소로 쾌적과 선을 들었습니다. 쾌적은 본능과 관계되는 것이고 선은 도덕과 관계되는 것입니다. 그러므로 칸트는 예술이 본능이나 도덕과 결부되어서는 안 된다는 사실을 암시했고 이러한 칸트의 주장을 밑받침으로 많은 예술 이론가들이 순수 예술 혹은 예술의 자율성을 주장하기에 이릅니다.

**현일** 칸트의 주장에 대해 우리는 어떤 비판을 할 수 있습니까?

**강물** 인간의 느낌이나 생각 혹은 삶이 이해관계를 벗어나 존재할 수 있느냐의 문제가 나타납니다. 인간은 한시도 본능이나 도덕을 벗어나서는 존재할 수 없습니다. 본능이나 도덕을 벗어난다는 것은 순간적인 환상 속에서만 가능합니다.

칸트는 도덕론에서도 자율성이라는 개념을 제시하면서 인간의 도덕적 행위는 외적인 규제를 벗어나 이성적인 도덕률에 따라야 한다고 주장했습니다. 외부의 영향을 받는 도덕적 행위는 참된 도덕이 될 수 없다는 칸트의 주장은 인간의 독자적인 자율성을 신뢰한다는 점에서는 긍정적이지만 도덕적

행위에서도 절대적인 자율성은 불가능하기 때문에 현실성이 부족하다는 비난을 받습니다.

　본능과 이성, 자율과 타율, 개인적인 이해관계와 보편성은 항상 맞물려 있으며 통일적으로 작용합니다. 인간의 행위나 생각 속에서는 항상 본능적인 이해관계와 사회의식이 상호작용을 합니다. 칸트의 윤리학이나 미학은 너무 추상적이고 보편적인 형식에 얽매여 그것이 발생하는 사회적인 내용을 배제했습니다.

**현일**　저는 플라톤이 이상과 현실을 혼동했다는 말을 들었는데 칸트도 비슷한 것 같습니다.

**강물**　그것이 관념론 철학자들의 한계이고 그러한 한계는 유물론에 의해서만 극복될 수 있습니다.

**일곱째 날**

# 비합리주의 철학과 낭만주의 예술

**연서**  저는 성격상 원래 좀 낭만적이며 예술에서도 낭만적인 소설이나 시를 좋아하는 편입니다. 서구에서 낭만주의는 어떤 배경에서 발생했고 그 장점과 단점이 무엇인지 토론해 보고 싶습니다.

**현일**  좋아하는 낭만주의 작가는 누구입니까?

**연서**  갑자기 그렇게 물으니 좀 당황스럽습니다. 우선 떠오르는 사람이 영국의 시인 바이런과 독일의 시인 하이네입니다.

**강물**  두 사람은 대표적인 낭만 시인이지요. 먼저 낭만주의에 관해서 알아보는 것이 좋겠습니다. 연서 학생이 아는 대로 말해 보세요.

**연서** 저는 잘 모릅니다. 아름다운 꿈을 추구하는 환상적인 예술 경향이라는 것밖에는….

**현일** 아무래도 교수님이 설명을 해 주셔야 될 것 같습니다.

**강물** 인간의 삶에서는 항상 현실과 이상이 중요합니다. 너무 현실에 치우치면 발전이 없고 너무 이상에만 치우치면 실속이 없지요. 철학에서도 현실에 중점을 두는 유물론이 자칫 무미건조한 삶을 지향한다면 이상에 눈을 돌리는 객관적 관념론이나 자아도취적인 주관적 관념론은 공허한 개념이나 환상의 유희로 끝나기 쉽습니다. 그러므로 현실과 이상은 항상 조화를 이루어야 하는데 물론 그 경우에도 현실이 중심이 되어야 합니다.

　문학이나 예술 경향에서 현실을 중시하는 방향이 사실주의이고 이상이나 환상을 중시하는 방향이 낭만주의입니다. 서구에서 낭만주의는 계몽주의 문학 사조에 대한 반작용으로 나타났습니다. 계몽주의가 민중 예술을 인정하고 합리적인 시민사회로의 발전을 추구한 반면 낭만주의는 이에 두려움을 느끼고 중세와 같은 과거로의 복귀를 통해서 인류의 행복을 추구하려 했습니다.

　낭만주의 안에서도 두 개의 다른 경향이 나타났습니다. 하나는 과거나 주관적 신비주의, 남녀 간의 애틋한 사랑 등으로 도피하는 소극적이고 반동적인 경향이며 다른 하나는 민

중, 애국심, 자유를 구가하는 적극적이고 진보적인 경향이었습니다. 독일의 시인 노발리스나 아이헨도르프가 전자에 속한다면 영국의 시인 셸리나 바이런, 러시아의 시인 푸시킨 등은 후자에 속합니다. 그러므로 연서 학생은 진보적인 낭만파 시인들을 알고 있는 것입니다. 예술에서 상상력은 필수적이지만 그것이 공허한 이념이나 신비적 환상으로 끝나지 않기 위해서는 현실에 발을 붙여야 한다는 사실이 중요한데, 진보적인 낭만주의는 거기에 소홀하지 않습니다.

낭만주의는 일반적으로 자본주의의 발전이 예술에 적대적이라는 사실을 부각하면서 시민사회를 비판하는 점에서 공적이 나타납니다. 그러나 과거나 신비적인 세계로 도피하면서 민중의 정치의식을 마비시킨 점에서 역사 발전에 역행했습니다.

**수성** '혁명적 낭만주의'라는 말을 들은 적이 있는데 그것은 무엇이며 앞의 두 경향 가운데 어느 쪽에 속합니까?

**강물** 사회를 진보적으로 변혁하려는 혁명가들에게도 낭만이 필요하기 때문에 예술에서 이 말이 사용된 것 같습니다. 다시 말하면 낭만과 이상, 그리고 사랑이 없는 혁명가는 단순한 싸움꾼으로 끝나고 말지요. 혁명적 낭만주의는 미래에 대한 확고한 전망, 그 실현 가능성에 대한 과학적 예견을 전제로 하는 낭만주의입니다.

**연서**   자세한 설명 감사합니다. 그럼 계속해서 제가 좋아하는 바이런과 하이네에 대해 이야기해 주세요.

**강물**   물을 한잔 마시고 계속하겠습니다. 이야기가 좀 길어지니까요. (모두 물을 마심)

영국의 진보적 낭만주의 시인 바이런<sub>Byron</sub>(1788~1824)은 몰락한 귀족 가문에서 후처의 아들로 태어났습니다. 준수한 용모에 다리가 조금 불편했던 그는 3살 때 아버지를 여의고 어머니와 함께 빈궁한 생활을 했으나, 10살 때 큰아버지가 사망하면서 물려준 유산과 귀족의 작위로 부유한 귀족이 되었습니다.

그는 케임브리지 대학에 들어가 공부하면서 프랑스 계몽주의 작가들의 영향을 받고 진보적인 세계관을 습득했습니다. 이러한 영향이 담긴 그의 첫 시집《게으른 나날》은 평론가들의 조소와 야유를 받았습니다. 바이런은 이에 굴하지 않고 이들을 반격하는 시를 발표한 후 영국을 떠납니다. 포르투갈을 거쳐 스페인, 그리스, 터키를 여행하면서 외세의 침략과 전제 정치로 시달리고 있는 인민들을 목격하고 이들에 대한 깊은 동정으로 시인의 마음이 불타올랐으며 다시 한 번 자신의 진보적인 신념의 정당성을 확신했습니다.

영국에 돌아온 바이런은 24세의 나이로 귀족을 대변하는 의회 의원이 되어 정계에 발을 들여놓았는데 노동자들을 옹

호하는 열정적인 연설 때문에 지배 계층의 미움을 사지 않을 수 없었습니다.

당시 산업 혁명으로 공장이 기계화되어 일자리를 잃자 노동자들은 기계를 파괴하는 행동에 돌입했고 의회는 이들에게 사형을 선고해야 한다는 법안을 채택하려 했습니다. 영국의 반동 지배층은 노동자의 편을 드는 바이런을 용서할 수 없었고 특히 그의 새 시집 《차일드 해럴드의 편력》이 대성공을 거두자 시인을 중상모략하기에 바빴습니다. 이 시집에는 압제에 대한 강한 반항 정신이 스며 있었기 때문입니다. 바이런이 이종사촌과 근친상간을 했다는 추문이 신문에 나돌았고 그의 명성은 땅에 떨어졌습니다. 바이런은 영국을 다시 떠나갔고 그것이 마지막이었습니다. 영국을 떠난 후 그는 다음과 같은 시를 썼습니다.

국내에서 싸울 자유 없다면, 사나이여
이웃 나라에서 싸움을 찾으라
그리스와 로마의 승리를 본받아
자유를 짓밟는 자들의 흉계를 쳐부숴라

인류를 위해 몸 바침은 장한 일이로다
언제나 고상한 이름이 따르리라

자유를 위한 싸움터는 어디에나 있거니

총탄이나 교수대로 쓰러진다 해도

사나이여, 영예는 너의 것이 되리라.

바이런은 먼저 이탈리아로 가 민족 해방을 위한 이탈리아 인민의 투쟁에 동참했습니다. 비슷한 이념을 지닌 4살 연하의 무신론적이고 반종교적인 동향의 낭만파 시인 셸리<sub>Shelley</sub>와 친해진 것도 이탈리아에서였습니다. 이탈리아의 민중 혁명이 실패한 후 오스트리아 정부의 압력을 받은 바이런은 그리스로 발길을 돌렸습니다.

당시 그리스는 터키의 압제와 지배를 받고 있었지요. 바이런은 그리스 민중의 편에서 헌신적으로 용감하게 싸웠습니다. 그러나 간고한 상황에서 몸을 돌보지 않고 싸우다가 얻은 병으로 36살의 시인은 낯선 곳에서 그리스 민중의 품에 안겨 숨을 거두었습니다.

그는 안락도, 재산도, 건강도, 생명도, 억압받는 민족의 해방을 위해 기꺼이 바쳤습니다. 그것은 인류에게 던진 가장 남아다운 용기였으며 훗날 칠레의 혁명가 체 게바라가 그러한 용기를 다시 한 번 보여 주었습니다.

바이런은 계몽주의가 지향하는 이성의 왕국이 실패하는 것을 목격했고 과학의 승리에 대한 회의를 느끼며 한때 개인

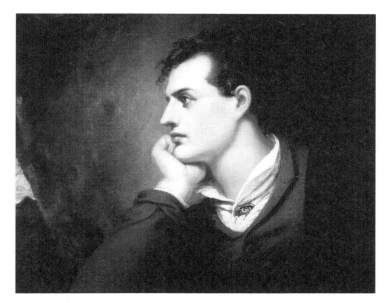

〈바이런 초상〉(리처드 웨스톨 作)

주의와 염세주의적인 시들을 쓰기도 했으나 점차 그것을 극
복하고 자유를 위해 투쟁하는 세계 인민들의 해방 운동에 동
참하는 사실주의적인 시들을 써 나갔습니다. 그리고 혁명적
이고 진보적인 낭만주의 문학이 나아가야 할 길을 실천적으
로 보여 주었습니다.

**정란**　교수님, 재미있는 설명 잘 들었습니다. 커피를 한잔 마시고
잠깐 쉬시기 바랍니다. 러시아산 보드카와 안주도 있습니다.

(잠깐 휴식)

**강물**　자, 그럼 계속하겠습니다. 이번에는 독일의 시인 하이네에 관한 이야기입니다. 이야기를 계속하기 전에 연서 학생이 알고 있는 하이네의 시를 한번 들려주세요.

**연서**　사람들이 흔히 알고 있는 시입니다. 암송해 보겠습니다.

> 눈물은 피어서
> 아름다운 꽃이 피고
> 한숨은 쉬어서
> 꾀꼬리 노래 된다.
>
> 임이여, 나를 사랑하면
> 그 꽃 모두 드리리다.
> 그대의 창 앞에
> 꾀꼬리 노래로 울리리다.
>
> (일동 박수)

**현일**　너무 멋집니다. 저는 하이네의 시 가운데서는 노래로 불리는 〈로렐라이〉와 〈그대의 날개 위에〉를 알고 있을 뿐입니다. 그런데 하이네가 훗날 혁명 시인이 되었다는 이야기를 들은 적이 있는데요?

**강물**　하이네Heine(1797~1856)의 매력은 우선 독일 민중의 정서를 담은

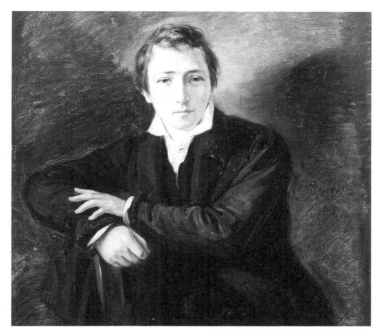

〈하이네 초상〉(모리츠 데니엘 오펜하임 作)

낭만적인 서정시에 있지요. 학생들이 알고 있는 시가 그 대
표적인 예입니다. 그러나 하이네를 서정 시인으로만 보는 것
은 매우 근시안적인 견해입니다. 그의 진가는 오히려 후기의
경향시들에서 나타납니다.

　1797년에 뒤셀도르프에서 파산한 유대인 소상인의 아들로
태어난 하이네는 청년 시절에 부유한 삼촌의 딸 아말리아를
사랑했으나 실패하고 이를 계기로 자연과 낭만에 눈을 돌립

니다. 그러다 점차 현실을 도피하는 환상적이고 반동적인 낭만주의를 벗어나 현실의 모순을 파악하고 변혁하는 데 눈을 돌린 혁명적 낭만주의자가 되었습니다.

하이네는 《독일 종교 철학사》, 《독일, 겨울 이야기》 등에서 프로이센의 군국주의가 지배하고 있는 참담한 독일의 현실을 비판했습니다. 그 때문에 박해를 받고 1831년에 파리로 망명했는데 여기서 그는 당시 프랑스의 진보적인 작가들과 교유하면서 진보적인 사상을 알게 되었고 1843년에 청년 맑스를 만나면서 더욱 확고하게 혁명 사상으로 무장합니다. 그때부터 그는 개인의 서정을 벗어난 사회 문제를 주제로 한 정치 서사시와 철학적인 저술 들에 전념했습니다.

그의 정치시에는 신랄한 풍자와 재치가 넘쳐납니다. 우리나라의 민중 시인 김남주가 하이네의 정치 풍자시 '아타 트롤'을 번역한 것은 바로 그 때문입니다. 1844년에 쓴 경향시 〈실레지언의 직조공〉에서 하이네는 직조공의 입을 빌려 왕과 부자에게 저주를 퍼붓고 낡은 독일의 수의를 짜게 했습니다. 여기 그 시가 있으니 현일 학생이 낭독해 주기 바랍니다.

**현일** 침침한 눈에는 눈물도 말랐다
    그들은 베틀에 앉아 이를 간다
    독일이여 우리는 너의 수의를 짠다

세 겹의 저주를 짜 넣는다
덜커덩 덜커덩 우리는 짠다.

하나의 저주는 신에게
추위와 굶주림에 떨면서 매달렸는데도
우리의 기대는 헛되었고 무자비하게도
신은 우리를 우롱했고 바보 취급을 했다
덜커덩 덜커덩 우리는 짠다.

하나의 저주는 부자들의 왕에게
그는 우리들의 불행에는 눈 하나 깜짝 않고
마지막 한 푼마저 훔쳐 갔다
그리고 개처럼 우리를 사살했다
덜커덩 덜커덩 우리는 짠다.

하나의 저주는 위선의 조국에게
번창하는 것은 치욕과 모독뿐이고
꽃이라는 꽃은 피기가 무섭게 꺾이고
부패 속에서 구더기가 득실대는
덜커덩 덜커덩 우리는 짠다.

북이 날고 베틀이 삐꺽거리고

우리는 낮도 없이 밤도 없이 짜고 또 짠다.

낡은 독일이여 너의 수의를 짠다.

세 겹의 저주를 짜 넣는다.

덜커덩 덜커덩 우리는 짠다.

**강물**  앞의 시와는 전혀 다른 분위기가 느껴지지요. 이 시는 봉건
잔재가 남아 있는 자본주의적인 독일에 대한 선전포고와 같
습니다. 그것은 낡은 것과 새것의 투쟁을 알리는 신호의 나
팔 소리였습니다. 세 겹의 수의는 노동자를 기만하고 우롱하
는 하느님에게, 노동자를 착취하고 학살하는 부자들의 왕에
게, 부패 속에서 구더기가 득실대는 위선적인 조국에 주려는
저주의 선물이었습니다. 그것은 자본주의의 착취에 저항하
는 노동자들의 항거를 의미하기도 합니다.

  하이네는 독일 혁명의 실패로 인해 일시적인 침체의 시기
를 겪기도 했지만 끝까지 맑스의 철학을 신뢰했고 임종의 순
간에도 맑스를 찾았습니다. 하이네가 사랑을 노래하는 연애
시인에서 사회 변혁을 노래하는 혁명 시인으로 변한 것은 맑
스의 영향 때문이라 말해도 지나치지 않습니다. 수성 학생은
어떤 낭만적인 시인이나 작가를 알고 있습니까?

**수성**  저는 낭만적인 것을 별로 좋아하지 않는 편이어서 잘 모릅니

다만, 푸시킨의 〈삶이 그대를 속일지라도〉라는 시를 좋아합니다. 그도 낭만주의에 속합니까?

**정란**   저도 그 시의 제목은 알고 있습니다. 길지 않으면 한번 암송해 보세요.

**수성**   제가 암송은 잘 못합니다만 청을 거절할 수가 없군요.

> 삶이 그대를 속일지라도
>
> 슬퍼하거나 노여워하지 말라
>
> 우울한 날들을 견디면
>
> 기쁨의 날이 오리니
>
>
> 마음은 미래에 사는 것
>
> 현재는 슬픈 것
>
> 모든 것은 순간적으로 지나가는 것이니
>
> 지나가는 것은 훗날 소중한 것이 되리니
>
> (일동 박수)

**강물**   수고했습니다. 우리가 방문할 상트페테르부르크의 대표적인 이 시인에 대한 이야기를 하지 않을 수 없군요. 러시아의 낭만적인 민족 시인 푸시킨Pushkin(1799~1837)은 1799년에 모스크바에서 지주의 아들로 태어났습니다. 그의 아버지와 어머니는

일을 모르고 거드름을 피우며 삶을 즐기는 부류에 속했지만 문학, 특히 프랑스 문학을 좋아했고 삼촌 하나는 시인이었습니다. 푸시킨은 그러므로 볼테르, 루소 등의 프랑스 계몽주의 사상에 일찍부터 눈을 떴고 불어를 러시아어보다 더 잘했습니다.

1811년에 알렉산드르 1세가 페테르부르크 가까이에 있는, 지금은 푸시킨으로 개명된 작은 도시에 귀족의 자제들을 위한 인문 학교를 세웠는데 푸시킨은 고관이었던 아버지 친구의 도움으로 이 학교에 입학했습니다. 푸시킨은 수학과 논리학 공부에서는 뒤졌으나 시는 잘 썼습니다.

1812년에 나폴레옹이 러시아 원정을 시작해 모스크바에 입성했으나 추위와 굶주림에 지치고, 쿠투조프 장군이 이끄는 러시아군에 패해 퇴각했습니다. 그것은 푸시킨에게 애국적인 감정을 심어 주는 계기가 되었습니다.

중간 정도의 성적으로 학교를 졸업한 푸시킨은 페테르부르크의 외교부 직원이 되었는데 명목상으로만 존재하는 한가한 관직이었습니다. 그의 가족은 몇 년 전에 이미 이곳으로 이사를 와 있었습니다. 푸시킨은 춤, 도박, 결투, 음주에 빠져 환락 생활을 했으나 시는 계속 썼는데 러시아 전설에서 소재를 얻고 서구 형식으로 된 최초의 장시 〈루슬란과 류드밀라〉를 완성했습니다. 그러나 당시의 시들에는 제정 러시

아를 비판하는 내용이 들어 있었기 때문에 푸시킨은 남쪽 지방으로 추방되었습니다.

푸시킨은 병과 고독에 시달리면서 염세적이 되었습니다. 푸시킨은 바이런을 좋아하게 되면서 왕정에 반대하는 비밀 결사 단체와 연관을 맺었지만 그들은 푸시킨을 불신해서 조직에 넣어 주지 않았습니다.

프랑스 혁명의 영향은 러시아에도 미쳐 당시 시민혁명의 움직임이 비밀리에 전개되고 있었습니다. 특히 푸시킨의 고교 동창생이 그 조직에서 중요한 역할을 하고 있었습니다. 푸시킨은 낙담을 하고 자기를 무시하거나 비웃는 자들과 어느 때라도 결투를 하기 위해 권총을 구입해서 열심히 사격 연습을 했습니다.

드디어 결투의 기회가 왔습니다. 푸시킨이 어떤 술집 계단에서 한 장교와 어깨를 부딪혔는데 그것을 군인에 대한 모욕으로 생각한 대령이 결투를 신청해 온 것입니다. 당시에는 하찮은 일을 빌미로 결투를 해 용기를 자랑하는 관습이 있었습니다. 푸시킨은 이 용감한 대령을 쏘아 눕히고 싶었습니다. 결투의 입회인으로 부관이 참여했습니다. 눈보라가 치고 얼음이 언 추운 아침에 이들은 결투 장소에 나타났습니다. 처음에는 16보 거리에서 사격을 했으나 두 사람의 총알은 다같이 빗나갔습니다. 그들은 12보로 거리를 좁혀 다시 사격했

으나 눈보라 때문에 조준하기가 어려웠으며 손가락이 얼어 방아쇠를 당기기도 힘들었습니다. 결국 결투를 연기하기로 합의를 보고 끝이 났습니다.

그 후 작가 투르게네프의 도움으로 거처를 오데사로 옮긴 푸시킨은 유명한 장편 서사시 《예브게니 오네긴》의 창작을 시작했습니다.

1825년 11월 19일 알렉산드르 황제가 갑자기 사망하고 니콜라이가 황위를 계승하려 하자 12월 14일에 비밀 결사대원들이 봉기를 일으켰으나 진압되고 새 황제의 사면을 받은 푸시킨은 모스크바로 이주했습니다. 여기서 푸시킨은 다소 온건하게 되어 정치적인 시를 쓰지 않았지만 무신론적인 시 때문에 계속해서 정부의 감시를 받았습니다.

푸시킨은 어느 무도장에서 나탈리아라는 16살의 어여쁜 아가씨를 알게 되었고 아가씨 부모의 반대에도 불구하고 끈질기게 구혼을 해 1831년에 결혼했습니다. 문학에는 전혀 관심이 없고 허영심이 많은 나탈리아는 푸시킨을 깊이 사랑하지 않았습니다. 푸시킨은 아내와 함께 고등학교가 있던 페테르부르크 교외의 작은 도시로 이사를 했습니다. 그때 페테르부르크에 콜레라가 번져 니콜라이 황제는 임시로 이곳에 거주하게 되었는데 푸시킨 부부는 우연히 공원에서 황제를 만났고 황제는 푸시킨에게 표트르 대제의 역사를 기술

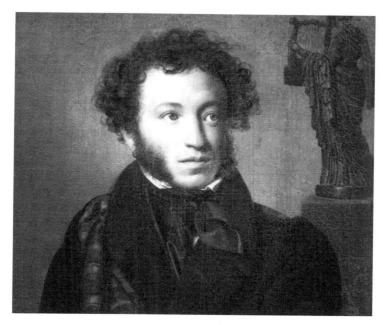

〈푸시킨 초상〉(오레스트 키프렌스키 作)

하는 데 참여하라고 권유했습니다. 낭비가 심한 아내를 위해 돈을 벌어야 했으므로 푸시킨은 곧 페테르부르크로 이사한 다음, 외교부에서 일하기 시작했습니다.

황제는 푸시킨의 아내에게 관심이 많았기 때문에 푸시킨에게 궁정 시종이라는 작위를 주어 이들 부부가 궁정 무도회에 참석할 수 있게 해 주었습니다. 보통은 젊은 사람들에게 주어지는 이 직책을 푸시킨은 달갑지 않게 생각했지만 기고

만장해진 젊은 아내는 마음껏 무도회에 드나들면서 황제를 비롯한 고관들과 희희낙락거리며 어울렸습니다. 푸시킨은 끝없이 우울해졌습니다. 러시아 민족의 소박한 정서를 사랑하고 자신의 창작 활동에서 기쁨을 얻던 그는 페테르부르크의 생활에 염증을 느끼고 여러 번 사직을 청원했으나 거부되었습니다.

1834년에 당테d'Anthès라는 젊은 프랑스인이 페테르부르크로 왔습니다. 부르봉 왕가의 지지자였던 그는 1830년의 프랑스 7월 혁명 때문에 왕정이 무너지자 도피를 해 온 것입니다. 키가 훤칠하고 춤을 잘 추는 미남인 당테는 고관으로 임명되었고 궁정에서 여자들의 인기를 얻었습니다. 그의 명랑한 기질에 이끌려 푸시킨도 그와 친해지게 되었고 그는 푸시킨의 집을 자주 방문했습니다. 사람들을 즐겁게 해 주는 그의 재치는 곧 나탈리아의 마음을 사로잡았고 둘은 은밀한 사랑에 빠졌습니다. 그것을 눈치챈 푸시킨은 모욕을 느끼고 결투를 신청하려 했습니다.

당테는 결투를 피하기 위해 당시 노처녀로 푸시킨의 집에 머물던 나탈리아의 언니를 사랑한다고 거짓말을 했다가 결국 둘은 1837년에 결혼을 하게 되었습니다. 푸시킨은 자기가 오해를 했다고 생각하고 마음을 풀었습니다. 그러나 당테와 나탈리아의 은밀한 사랑은 계속되었고 어느 날 당테는 그녀

에게 자기에게 오지 않으면 자살하겠다는 위협까지 했습니다. 이 사실을 알게 된 푸시킨은 결국 당테에게 결투를 신청했습니다. 당테도 이를 받아들여 결투가 불가피해졌습니다.

결투를 할 때는 양편에 입회인이 한 사람씩 있어야 합니다. 당테는 프랑스 대사관 직원 하나를 입회인으로 선정했지만, 푸시킨은 입회인을 구할 수 없었습니다. 법적으로 금지되어 있던 결투에 입회인으로 나섰다가는 처벌을 받을 수도 있었기 때문입니다. 푸시킨은 입회인 없이 혼자 가겠다고 했으나 상대편은 받아 주지 않았습니다. 푸시킨은 우연히 길에서 만난 동창생 단자스에게 입회인이 되어 달라고 설득했습니다. 이렇게 해서 한 교외 별장에서 결투가 벌어지게 되었습니다.

결투 당일 아침에도 푸시킨은 아무 일 없는 듯 글을 썼습니다. 결투 장소는 옅은 눈으로 덮여 있었습니다. 양 입회인은 10보의 거리에 경계선을 정하고 외투를 깔아 경계선을 표시했습니다. 경계선 뒤로 5보 물러나 있는 곳에서 신호에 따라 결투가 시작되었습니다. 총알은 한 발씩만 소지했습니다. 푸시킨은 경계선으로 걸어가 발사를 하려 했는데 경계선에 닿기도 전에 당테가 먼저 발사를 해 푸시킨이 총에 맞고 말았습니다. 당테와 입회인들이 쓰러져 있는 푸시킨에게 달려갔습니다. 푸시킨은 고개를 들면서 아직 자기에게는 발사할 힘

이 있으니 물러가라고 말했습니다. 당테가 제자리로 돌아가
자 푸시킨은 한 손을 땅에 짚고 다른 한 손으로 조준한 뒤 총
을 발사했습니다. 당테가 쓰러졌습니다. 푸시킨은 "브라보!"
하고 소리친 뒤 다시 누웠습니다. 그런데 푸시킨의 총알은
당테의 손을 스쳐 지나가 당테에게 명중되었는데 바지의 단
추가 치명상을 막아 주었습니다. 정신을 차린 푸시킨은 "그
가 죽었나?" 하고 단자스에게 물었습니다.

"부상만 당했다네."

"이상하군. 꼭 죽이고 싶었는데. 그러나 상관없어. 다시 결
투를 할 테니까."

당테는 일어나 천천히 사라졌습니다. 두 입회인은 푸시킨
을 마차에 싣고 집으로 데려가 의사를 불러 치료하게 했습니
다. 의사는 푸시킨에게 치명상을 입었다고 말해 주었습니다.
총알이 복부를 관통한 것입니다. 아무것도 모르고 달려온 아
내에게 푸시킨은 말했습니다. "자책하지 말아요. 모두 내 책
임이니까."

이렇게 해서 러시아의 한 천재 시인은 38세의 나이로 눈을
감고 말았습니다. 푸시킨의 친구였던 작곡가 글린카와 시인
레르몬토프는 천재 시인의 요절에 많은 슬픔을 느꼈습니다.
글린카는 푸시킨의 시들을 바탕으로 작곡을 하거나 가극으
로 만들었으며 레르몬토프는 '시인에게'라는 시를 써서 푸시

킨이 단순히 결투 때문이 아니라 궁중의 음모에 의해 살해되었다고 울분을 토했습니다.

이야기가 너무 길어졌습니다. 지루했지요?

**정란**  아닙니다. 이야기가 너무 재미있어서 계속 듣고 싶을 정도입니다. 그의 작품들을 읽어 보지는 않았지만 그는 매우 낭만적인 사람인 것 같습니다.

**강물**  그의 작품에는 낭만적인 요소와 함께 나중에 우리가 토론을 하게 될 사실주의적인 요소도 담겨 있습니다.

**현일**  낭만주의를 철학적으로 지원해 준 철학자도 있었을 것 같은데요.

**강물**  맞습니다. 대표적인 철학자가 니체입니다. 현일 학생은 니체에 대해 좀 알고 있습니까?

**현일**  고등학교 다닐 때 니체의 《차라투스트라는 이렇게 말했다》를 끼고 다니면서 좀 우쭐대기도 했지만 내용은 거의 이해하지 못했습니다. 인간의 정신은 낙타의 상태에서 사자의 상태로 변하고 마지막 어린아이의 상태가 되는데, 이 가운데 어린아이의 상태가 최고 단계이며 신은 바로 춤추는 어린아이와 같다는 장면만이 희미하게 기억납니다.

**연서**  저는 니체 하면 "신은 죽었다."라는 말이 생각납니다. 초인이라는 말도 들었지만 초인이 구체적으로 무엇을 가리키는지는 잘 모릅니다.

강물    니체에 관한 저술이 많이 나와 있으므로 자세한 이야기는 생략하겠습니다. 그러나 니체를 이해하기 위해서는 그의 철학이 지니는 7가지 특징을 알아야 합니다.

현일    제가 말해 보겠습니다. 저는 친구의 권유로 교수님이 쓰신 《망치를 든 철학자 니체 vs. 불꽃을 품은 철학자 포이어바흐》라는 책을 읽고 그것을 알게 되었습니다. 반주지주의, 반도덕주의, 반기독교주의, 반염세주의, 반여성주의, 반민주주의, 반사회주의가 아닙니까?

강물    맞습니다. 내 책을 읽어 준 현일 학생에게 감사합니다.

니체의 7가지 철학적 특징 가운데 첫 번째로 나온 반주지주의가 낭만주의와 연결되는 요소입니다. 목사의 아들로 태어난 니체는 처음에 본Bonn 대학에서 신학과 고전문헌학을 전공했습니다. 그는 고전문헌학 연구를 위해서 고대 그리스의 비극 작품들을 섭렵했고 그 결과로 처녀작 《비극의 탄생》을 썼습니다. 이 책에서 니체는 그리스 문화의 발전을 추적하면서 그 사상적 배경을 밝혔는데 가장 중요한 것은 소크라테스의 주지주의 철학에 대한 비판이었습니다.

주지주의란 지식과 덕과 행복을 일치시키는 철학입니다. 다시 말하면 인간이 덕을 얻고 행복하기 위해서는 먼저 옳게 알아야 된다는 것입니다. 니체는 이러한 주지주의에 반대하면서 오히려 본능이나 의지가 인간의 행복에 더 중요하다고

강조했습니다. 파멸을 두려워하지 않는 비극이 주도하고 디오니소스적 정열을 구가하는 시대가 그리스 문화의 정점이었다면 이성적인 통찰을 중시하는 소크라테스 시대에 들어서면서 그리스 문화가 몰락하기 시작했다는 매우 특이한 주장을 니체는 하게 됩니다. 니체의 말에 따르면 그리스 문화는 소크라테스의 주지주의에 의해 병들기 시작했고 소크라테스는 제자 플라톤을 망치게 됩니다. 요약하면 이성보다 의지가 인간의 삶에 더 중요하며 의지는 비합리적이기 때문에 이성 중심의 철학은 맞지 않다는 것입니다.

**현일** 유럽 철학에서 이러한 비합리주의적인 철학은 니체에서부터 출발했습니까? 이러한 철학이 나타나게 된 사회적 배경은 무엇입니까?

**강물** 정확하게 어디서부터 출발했다고 규정하기는 어렵습니다. 왜냐하면 모든 시대에 비합리적인 철학과 합리적인 철학이 공존했으며 서로 혼합되어 있는 경우도 있었으니까요. 낭만주의적인 예술도 사실적인 묘사를 중시하는 경우가 있으며 사실주의적인 예술도 낭만적인 환상을 배제할 수 없는 것과 마찬가지입니다.

　일반적으로 이성 중심의 프랑스 계몽주의 철학에 이어 독일 고전 철학에서 이성 중심의 철학이 절정에 달하고, 독일 고전 철학의 완성자라고 할 수 있는 헤겔이 사망한 1831년부

터 헤겔 철학에 대한 비판과 함께 비합리주의적인 철학이 머리를 들기 시작했다고 할 수 있습니다. 그 선두에는 《의지와 표상으로서의 세계》를 쓴 염세주의 철학자 쇼펜하우어가 있었습니다.

쇼펜하우어는 세계를 주도하는 원리를 비합리적인 의지와 합리적인 표상(이성)으로 구분하고 실제로 인간의 삶을 주도하는 것은 의지라고 주장했습니다. 성욕에서 가장 잘 표현되는 의지는 비합리적이고 맹목적이기 때문에 인간의 삶도 비극적입니다.

철학사에서는 쇼펜하우어가 주동이 되고 그를 잇는 니체, 프랑스의 베르그송 등의 비합리주의 철학을 생철학이라 부르기도 합니다. 생이란 비합리적이고 신비적이기 때문에 이성적인 분석이 아니라 체험이 가능할 뿐이며 철학도 거기에 더 관심을 가져야 한다는 입장입니다. 이러한 철학이 나타난 사회적 배경에는 자본주의 사회의 모순이 자리 잡고 있었습니다.

**연서**  저는 니체가 바그너의 음악과 연관이 있다는 이야기를 들었는데 바그너와 니체는 어떤 관계에 있었습니까?

**강물**  니체는 지도 교수를 따라 본 대학에서 라이프치히 대학으로 옮겼는데 그곳 헌책방에서 앞에서 말한 쇼펜하우어의 책을 발견하고 심취되었습니다. 자기의 생각이 이 책에서 철학적

으로 개진되었다고 생각했기 때문입니다.

바그너도 쇼펜하우어를 좋아해서 쇼펜하우어의 철학을 그의 음악에서 표현해 보려 했습니다. 바그너의 가극 〈트리스탄과 이졸데〉에 그것이 드러납니다. 사랑해서는 안 될 사람을 사랑하다 비극적인 종말을 맞이한다는 주제는 바로 쇼펜하우어가 말하는 비이성적이고 맹목적인 삶의 진리가 무엇인지 알려 줍니다.

니체는 바그너를 라이프치히에서 우연히 만나 31살 연상인 그를 스승으로 여기며 존경했습니다. 니체는 훗날 스위스 바젤 대학 교수가 된 뒤, 당시 바젤 가까이에 있는 루체른의 트립션 별장으로 바그너를 찾아가 서로 많은 대화를 나누었습니다. 쇼펜하우어의 철학과 낭만주의 예술에 관한 내용이 대화의 중심에 있었다고 추정할 수 있습니다.

**연서**　나중에 니체는 바그너와 결별했는데 그 이유는 무엇입니까?

**강물**　바그너는 처음에 상당히 진보적이어서 독일의 시민혁명을 지지했습니다. 혁명의 정신으로 독일 가극을 재건하려 했습니다. 그 때문에 탄압을 받고 해외로 망명을 하기도 했습니다. 그러나 혁명이 실패한 후 다소 염세적이 되었고 쇼펜하우어의 철학에 기울어졌습니다. 바그너는 1813년에 라이프치히에서 태어났습니다. 이해에 독일 민중이 봉기해 나폴레옹의 군대를 라이프치히 가까이에서 격파하는 사건이 일어

났습니다.

가족 가운데 연극배우와 가수 들이 많아서 바그너는 어릴 때부터 음악에 관심을 갖기 시작했고 12살 때는 피아노를 배우기 시작했으나 피아노 연습이 싫어 중간에 포기했습니다. 바그너는 일생 동안 기악에서는 두각을 나타내지 못했는데 14살 때 베토벤의 음악을 듣고 감동해 음악가가 될 결심을 하고 음악 공부에 전념했습니다. 마그데부르크에서 부지휘자로 활동하던 바그너는 23살 때 여배우 플라너와 결혼했습니다.

27살 때 로마의 공화정을 부활시키려다가 실패한 한 이상주의자의 비극을 그린 가극 〈리엔치〉로 성공을 거둔 후 드레스덴에서 궁정 오페라 극장의 단장으로 일했습니다. 1848년에 게르만 민족의 전설 〈니벨룽겐의 노래〉를 소재로 한 가극을 작곡했으며 독일 시민 혁명이 일어나자 이듬해에 이 혁명에 참여했고 혁명이 실패한 후 스위스 친구들의 도움을 받아 아내와 함께 취리히로 도피해 한 상인의 집에 기거했습니다. 그러다 이 상인의 아내 베젠동크와 사랑에 빠졌는데, 이러한 사랑의 체험이 그에게 가극 〈트리스탄과 이졸데〉를 창작하게 했습니다.

**현일**  루체른에서는 베젠동크와 함께 살았습니까?

**강물**  아닙니다. 베젠동크와 슬픈 이별을 하고 독일에 돌아왔습니

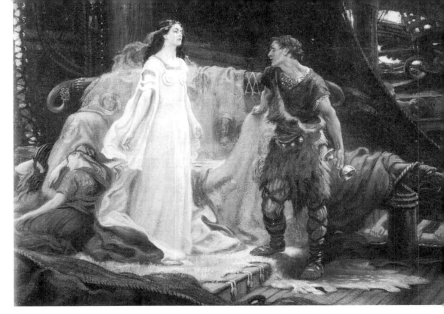

〈트리스탄과 이졸데〉(드레이퍼 作)

다. 바그너는 나이 어린 바이에른 왕의 호의로 뮌헨에서 다
시 활동하게 되었으나 아내가 병으로 사망한 뒤 친구 리스트
의 딸이자 또 다른 친구인 지휘자 뷜로우의 아내가 된 코지
마Cosima를 사랑하게 되었습니다. 바그너는 이혼을 한 코지마
와 결혼한 후 주위의 비난을 피해 바이에른 왕의 별장이었던
트립션으로 옮겨 와 살게 되었습니다.

바그너에게는 두 가지 다른 모습이 있었습니다. 시대를 앞
질러 독일 문화를 진보적 방향으로 개혁하려는 모습과 현실
에 적응해 카리스마적으로 군림하려는 모습이 그의 성격 속

에 뒤섞여 있었습니다.

　바그너는 가극을 창작했을 뿐만 아니라 음악과 예술에 관한 여러 저술을 했습니다. 그는 《미래의 예술 작품》(1850)이라는 책에서 그리스의 예술을 인류의 보편적인 예술로 규정했고 유물론 철학자 포이어바흐의 영향을 받아 인간의 감성이 예술에서 중요한 역할을 한다는 것을 부각했습니다. 그것은 니체의 예술관과도 상통했습니다. 그러나 《가극과 희곡》이라는 책에서 바그너는 포이어바흐가 비판한 헤겔의 입장으로 돌아가 예술을 '절대정신'의 표현 방식으로 이해하려 했습니다. 훗날 니체는 바그너와 결별하게 됩니다.

　어떤 사람들은 결별의 원인이 코지마와의 삼각관계 때문이라고 주장합니다. 그들은 1888년 니체가 정신이 혼미해졌을 때 코지마 앞으로 "나는 그대를 사랑한다, 아드리아드네여!"라고 쓴 편지를 근거로 내세웁니다. 그러나 그것은 지나친 상상이며 니체와 바그너를 갈라서게 한 것은 실은 이들의 상이한 세계관이었습니다.

　1876년에 니체는 바그너의 가극이 중심이 되는 바이로이트 축제를 방문했다가, 바그너의 가극에 몹시 실망하고 말았습니다. 니체가 보기에 바그너의 새로운 가극은 기독교적 구원의 냄새로 가득 차 있었으며 신비적 색채까지 지니고 있었습니다. 결국 노년의 바그너가 기독교에 무릎을 꿇고 만 것

입니다. 철저히 반기독교자인 니체는 그것을 용납할 수가 없었습니다. 니체의 생각에 기독교적인 구원, 내세에의 동경은 디오니소스적인 것을 배반하는 데카당스의 징후였습니다.

12년 후에 니체는 이때의 체험을 다음과 같이 요약했습니다. "1876년 여름에 이미, 최초의 축제극이 공연되는 동안 나는 마음속으로 바그너와 결별했다. 나는 애매한 것을 결코 용납하지 못한다. 독일에 온 바그너는 내가 경멸하고 있던 모든 것에 한발 한발 굴복해 가고 있었다. (중략) 사실 그때가 결별의 가장 적절한 시기였다. 그에 대한 증거를 그 후 곧 나는 손에 넣게 되었다. 일견 승리에 넘친 것처럼 보이지만 사실은 부패되어 절망하고 있는 하나의 데카당인 리하르트 바그너가 돌연 어찌할 바를 모르고 무너져서 기독교의 십자가 앞에 무릎을 꿇어 버린 것이다."

**현일**  니체의 철학과 낭만주의 예술의 관계를 규명한 책은 없습니까?

**강물**  요엘Joël이 1905년에 독일어로 《니체와 낭만주의》라는 책을 썼는데 아직 우리나라에는 번역이 되지 않았습니다.

**수성**  니체의 철학과 예술관이 후에 나치의 이념에 이용되었다는 말을 들은 적이 있는데요?

**강물**  헝가리의 미학자 루카치가 우리나라에도 번역되어 있는 《이성의 파괴》라는 책에서 자세히 규명했습니다. 니체를 중심

으로 하는 비합리주의적인 철학이 인류가 공들여 마련해 온 이성적인 세계를 파괴하는 역할을 했다는 것입니다. 그것은 계몽주의에 대한 반발이고 휴머니즘에 대한 거부의 표현이 었습니다. 과거로 복귀하려는 낭만주의 예술은 인류의 진보를 되돌리려는 시대착오적인 오류를 많이 포함하고 있었습니다.

제2부

상트페테르부르크
예술 체험

# 상트페테르부르크의 역사

일행은 바다 위에 떠 있는 배를 연상시키는 레닌그라드 호텔에 여장을 풀었다. 호텔 맞은편에는 전설적인 순양함 '아브로라호'가 놓여 있었다. 창문을 열면 바다의 신선한 공기가 여행의 피로를 가시게 해주었다. 이들은 하루 동안 휴식을 취하면서 페테르부르크의 역사를 공부했다.

러시아의 북쪽에 있는 페테르부르크는 비교적 역사가 짧은 도시다. 이 지역은 한때 스웨덴에 점령되기도 했지만 러시아의 표트르 대제(1682~1725)가 1703년부터 여기에 도시를 건설해 북해와 북유럽으로 향하는 관문을 만들었다. 그러므로 처음에는 이 도시에 그의 이름이 붙여졌다. 표트르 대제는 네바강 하구의 삼각지에 위치한 섬들을

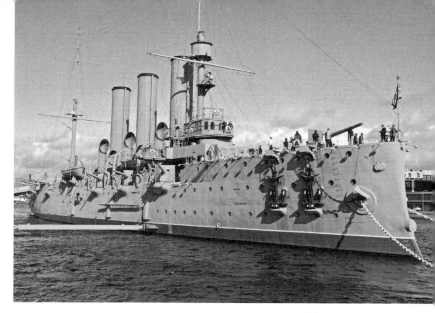

순양함 아브로라호

개간하고 숲에 도로를 만들었으며 강의 양 지류를 연결하는 많은 운하와 다리를 건설했다. 42개의 섬과 60여 개의 운하 위에 600여 개의 다리가 놓여 있는데 가장 큰 다리의 폭은 99미터에 이른다. 카잔 다리는 폭이 길이보다 5배나 넓다. 다리는 조각품들로 장식되어 있으며 전체 다리 길이의 합은 11킬로미터에 달한다. 이 도시는 마치 물 위에 떠 있는 도시와 같아 '북방의 베니스'라 불리기도 했다. 도시를 건설하면서 부딪힌 가장 큰 난관은 습지를 메우는 일이었는데 표트르 대제는 도시로 들어오는 모든 사람과 선박에게 일정량의 돌을 가져오라는 칙령을 내렸다고 한다.

도시가 건설되면서 수만 명의 귀족과 농민들이 이곳으로 이주했

으며 많은 노동자들이 도시를 건설하는 도중에 사망하기도 했다. 이 도시는 완성되고 나서 1713년부터 1918년까지 러시아의 수도였다. 1825년 12월 14일에 러시아 왕정의 전제 정치에 반대해 데카브리스트(12월당원)라 불리는 청년 장교들이 혁명을 일으켰으나 실패했다. 이에 가담한 5명의 주동자가 교수형을 당하고 나머지 121명이 시베리아로 유형을 떠났다. 1905년에 노동자 중심의 혁명이 시작되었으나 '피의 일요일'이라는 이름을 남기며 실패했다.

1914년에 제1차 세계대전이 발발하자, 반독일 정서가 확산되면서 도시 이름을 독일식 지명 대신 '페트로그라드'라는 러시아식 이름으로 바꾸었다.

1917년 10월 25일에 레닌이 주도하는 사회주의 혁명이 성공해 겨울 궁전이 함락되고 네바강에 머물던 순양함 '아브로라호'의 축포와 함께 공산주의 정부가 구성되었다. 1924년 1월 21일에 레닌이 서거한 후 그를 기념하기 위해 1월 26일부터는 이 도시의 이름이 '레닌그라드'로 바뀌었다. 레닌은 이 도시에 많은 공장을 건설해 국가 산업의 기지로 만들었다.

레닌의 사후에도 이 도시는 계속 번창했는데 1940년에 3백만 명의 인구, 60개의 대학, 104개의 전문학교, 150개의 과학 연구소를 갖게 되었다. 2010년을 기준으로 이 도시는 인구 5백만 명이 넘는 러시아 제2의 도시가 되었다. 1941년 6월 22일에 나치의 히틀러 군대가 이 도시를 공격해 이 도시는 900일 동안 포위 상태에 있었다. 그러나 노

동자가 중심이 된 소련 민중은 모든 난관에도 불구하고 이 공격을 영웅적으로 막아 냈다. 이 전쟁의 승리는 제국주의의 침략에 맞선 사회주의 국가의 승리와 발전의 초석이 되었다.

전쟁이 끝난 1945년에 이 도시에는 '승리 공원'이 조성되었는데 모든 시민은 전쟁 기간에 잃은 가족의 수에 해당하는 나무를 이 공원에 심었다(전쟁 중에 50만 명 이상이 사망했다). 1955년에는 지하철이 개통되었다. 1959년부터 22층에 이르는 고층 건물들이 건설되었다. 이 도시에서는 해마다 3만여 쌍의 결혼식이 거행되고 5만여 명의 신생아가 태어난다. 1819년에 창설된 페테르부르크 대학에는 2만여 명의 학생이 공부하고 있다. 이 도시에는 13개의 극장이 있고 음악, 발레, 서커스 등의 공연장도 있다. 1990년에 소련이 붕괴되면서 1991년 9월 6일부터 이 도시의 이름은 다시 상트페테르부르크(약칭: 페테르부르크)라는 옛 이름으로 되돌아갔다.

# 예르미타시 박물관

이번 여행의 가장 큰 목적은 페테르부르크에 있는 예르미타시 박물관의 방문이었다. 그래서 일행은 여유를 갖고 이틀간에 걸쳐 이 박물관을 견학했다.

이 박물관은 원래 '겨울 궁전'으로 사용되었다. 제정 러시아의 황제들이 사용했던 별장으로는 '여름 궁전'과 '겨울 궁전'이 있다. '여름 궁전'은 표트르 대제가 직접 정원을 설계했는데 화려하고 여성적이며 핀란드만이 있는 바다를 향하고 있다. '여름 궁전'은 위 공원, 아래 공원, 대궁전으로 이루어져 있는데, 아래 공원에는 많은 분수가 있다.

'여름 궁전'에 비해 규모도 크고 남성적인 '겨울 궁전'은 네바강 건너편에 서 있으며 1754년에서 1762년에 걸쳐 건설되었다. 로코코 양

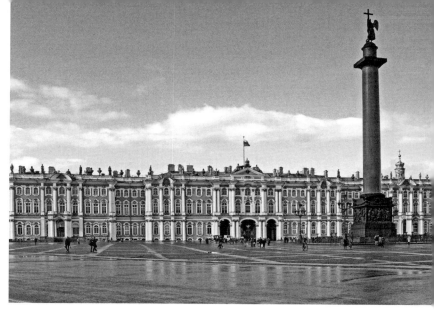

예르미타시 박물관

식으로 지어졌으며 전체가 연두색을 띠고 있어 이채롭다. 이 궁전에
는 총 1,781개의 문과 1,954개의 창문이 있다. 예카테리나 1세가 처
음 거주했다. 이 궁전이 오늘날 예르미타시 박물관이 되었다. '예르
미타시'는 '은자'란 뜻이다. 독일 출신으로 러시아에 시집을 온 예카
테리나 2세는 1764년에 프러시아 프리드리히 2세로부터 빚 대신 225
점의 그림을 받게 되었다. 예술에 관심이 많았던 이 여제는 이 그림
들과 4천여 점의 그림을 사들여 궁 안에 전시했다. 그뿐만 아니라 고
대 이집트의 유물, 그리스와 로마의 조각, 르네상스 예술가들의 조각
과 그림을 모아 궁을 일종의 박물관으로 만들어 갔다.

1917년 러시아 혁명 이후 이 궁전은 공식적으로 박물관이 되었다.

이 박물관은 대영 제국 박물관, 루브르 박물관과 함께 세계 3대 박물관의 하나로 손꼽히는데 1,057개의 방이 공개되고 있다. 1826년에 군사 화랑이 문을 열어 332개의 군인 초상화가 걸렸다. 이 박물관에는 총 1,012,657점의 미술품, 1,124,919점의 화폐, 771,897점의 고대 유물이 전시되어 있다. 1층에는 레오나르도 다빈치, 미켈란젤로, 라파엘로 등의 조각이 있고 2, 3층의 회화 전시실에는 반다이크, 루벤스, 고갱, 고흐, 루소, 세잔, 피카소, 르누아르, 칸딘스키, 마티스 등의 작품이 전시되어 있다. 피카소의 '조선에서의 학살'도 여기에 전시되어 있다. 페테르부르크는 명실상부한 예술과 혁명의 도시다.

# 푸시킨 박물관

다음 날 일행은 오전에 페터-파울 요새, 해군 본부, 이사크 성당, 카 잔 성당을 방문했다. 페터-파울 요새는 오랫동안 감옥의 역할을 했 으며 요새 안에는 높고 뾰족한 탑을 지닌 성당도 있다. 도시의 전망 을 한눈에 바라볼 수 있는 이사크 성당은 112개의 대리석 기둥이 받 치고 있고 1만 3,000명이 들어갈 수 있다. 카잔 성당은 1801년에서 1811년 사이에 건축되었는데 여기에 나폴레옹의 침략에 맞서 싸운 러시아 장군 쿠투조프의 유해가 안장되어 있다. 이 성당은 1812년부 터 애국자들을 안장하는 국립묘지의 역할을 했다. 건물 앞에는 쿠투 조프와 당시의 러시아 장군이었던 바클라이 드 톨리의 기념비가 서 있다. 소련 정부 시절에 이 성당은 종교사 및 무신론 박물관으로 이

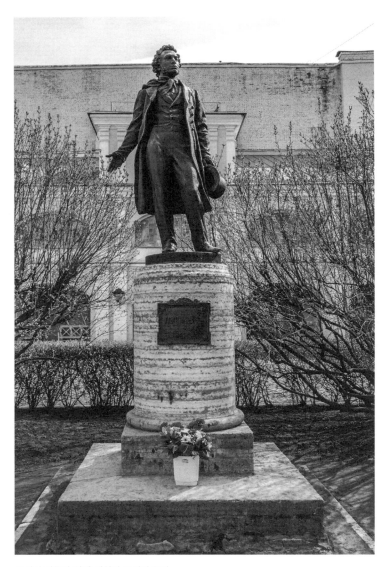

푸시킨 박물관 앞에 세워진 푸시킨 동상

용되었다. 일행은 오후에 푸시킨 박물관과 도스토옙스키 박물관을 찾았다.

'겨울 궁전'에서 약 200미터 떨어진 모이카 강변도로 12번지에 위치한 '푸시킨 박물관'은 푸시킨이 1836년 가을부터 1837년 1월 29일까지 살았던 집으로 1925년에 박물관으로 지정되었다. 푸시킨은 결투 도중 중상을 입고 이곳으로 옮겨와 마지막 숨을 거두었다. 집 안에는 그의 동상이 서 있다. 박물관에는 푸시킨의 자필 원고와 저술은 물론 당대의 사진, 결투에 사용되었던 권총들도 진열되어 있다. 페테르부르크 가까이에 있는 작은 도시가 오늘날 '푸시킨시'로 명명되어 있다. 그만큼 러시아 사람들은 푸시킨을 사랑하는 것 같다. 푸시킨의 위대성은 자유와 휴머니즘을 사랑하는 그의 삶이 러시아 민족의 향기로 점철되었다는 데 있다.

지하철역 '도스토옙스키'에서 약 5분 거리에 위치한 '도스토옙스키 박물관'은 지하로 통하는 문을 통해 들어간다. 이곳에서 도스토옙스키가 《죄와 벌》을 저술했다. 1971년에 세워진 이 박물관은 모스크바에 있는 도스토옙스키 박물관에 비해 매우 초라한 느낌을 준다. 주로 삶의 어두운 측면을 묘사해서인지 그의 작품들은 러시아 사람들의 사랑을 받지 못하는 것 같다. 소박한 건물 안에는 그에 관한 유물(옛날 서류와 사진 등)이 전시되어 있다. 도스토옙스키는 이 집에서 1878년부터 1881년까지 살았다.

# 러시아 박물관

다음 날 오전 일행은 이전의 미하일성에 만들어진 '러시아 박물관'을
찾았다. 이 성은 건축가 로시Rossi에 의해 건축되었고 이 건축가를 기
념하기 위해 이 시의 한 거리가 '로시가'로 명명되었다. 이 박물관에
는 러시아의 고대 미술품을 비롯한 현대 작가들의 작품이 전시되어
있다. 일행은 현대 러시아의 대표작가인 레핀Repin의 작품을 자세히 감
상했다. 레핀은 주로 페테르부르크에서 동남쪽으로 약 40킬로미터
떨어진 시골에서 그림을 그리며 살았다. 여기서 레핀은 1900년에서
1930년까지 작품 활동을 했는데 푸시킨, 고리키, 톨스토이, 파블로프
등의 인물화를 그렸다. 그는 페테르부르크에서 제자들을 가르쳤다.
러시아 박물관에는 레핀 외에도 레비츠키Rewizky, 베네치아노브

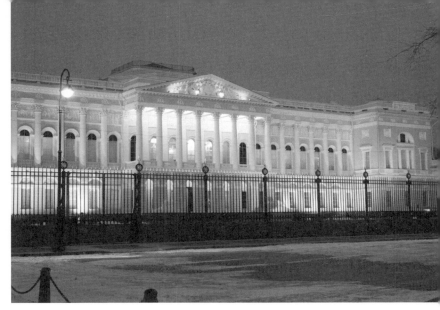

러시아 박물관

Wenezianow, 브륄로브Brjullow, 페도토브Fedotow, 수리코브Surikow, 세로브Serow, 게라시모브Gerassimow, 골로빈Golowin, 두빈스키Dubinsky, 아스구르Asgur, 네스테로브Nesterow, 톤뇬코브Tonjonkow 등의 그림과 라스트렐리Rastrelli, 슈빈Schubin, 안토콜스키Antokolski 등의 조각이 전시되어 있다.

일행은 여기서 '모스크바 중앙 레닌 박물관'의 카탈로그를 구입했다. 이 카탈로그에 소련 현대 미술의 중요한 부분을 이해하는 데 도움이 되는 자료가 들어 있었기 때문이다. 일행은 점심을 먹은 후 커피를 마시면서 이 카탈로그에 나와 있는 그림들을 살펴보았다. 레닌과 러시아 혁명에 관한 그림들이 많았는데 그 가운데서도 슈코프의 〈휴가 중에서〉와 〈전선의 소식〉, 게라시모브의 〈연단에 선 레닌〉, 보

간손, 소코로브, 테긴, 파이디쉬-크란디옙스카야, 체바코브의 공동 작품인 〈공산주의 청년 동맹 제3차 총회에서 연설하는 레닌〉 등이 인상적이었다.

일행은 오후에 네바강을 왕복하는 유람선을 탔다. 유람선 안에서 〈볼가강의 뱃노래〉 같은 러시아 민요를 즐겁게 들었다. 예술을 사랑하는 러시아인들의 품성이 느껴지는 아늑한 유람이었다. 마지막으로 밤 시간을 이용해 낮처럼 환한 백야를 즐겼다. 밤인데도 해가 지지 않고 지평선에 떠 있어 신비로움을 더해 주었다.

# 상트페테르부르크에서의 마지막 오후

마지막 날 오전, 일행은 시내를 돌면서 기념품을 샀다. 오후에는 호텔 방에 모여서 페테르부르크의 여행을 돌아보며 대화를 나누었다.

**강물**   우리는 며칠간 열심히 예술 탐방을 했습니다. 오늘은 피로를 풀면서 그동안의 체험에 대해서 이야기를 나누기로 하겠습니다.

　우리는 주로 박물관을 방문해 그림, 조각, 문학 등을 살펴보았는데 페테르부르크에서의 체험뿐만 아니라 러시아의 현대 예술에 관해 일반적인 얘기를 나누는 것이 좋겠습니다.

**수성**   저는 러시아 역사에 관심이 생겼습니다. 수차례 유럽의 침략

을 받았으면서도 그것을 물리친 러시아인들의 용기에 감탄했으며 그것이 예술에서도 표현되지 않았나 생각합니다. 그래서 예술뿐만 아니라 러시아의 역사에 관해서도 알고 싶습니다.

**강물** 좋습니다. 함께 러시아의 역사와 예술에 관해서 토론해 봅시다. 그럼 먼저 학생들이 이번 여행을 통해서 받은 총체적인 인상을 말해 보세요.

**연서** 저는 러시아와 러시아 사람들이 제가 평소에 생각했던 것과는 달리 매우 낭만적이라는 사실을 알게 되었습니다.

**수성** 요새나 도시의 건설에서 나타난 것처럼 러시아인들이 현실을 중요시하며, 예술에도 사실주의적인 요소가 낭만적인 요소보다 더 많다고 생각했습니다.

**정란** 러시아의 예술은 민속적인 것이 주류를 이루며 민족 예술을 가장 잘 발전시킨 나라가 러시아라고 생각합니다.

**현일** 저는 러시아 예술 속에서 혁명성과 낭만성이 잘 결합되었다고 생각합니다.

**강물** 좋은 말을 했습니다. '혁명적 낭만성'이야말로 러시아 민족의 특성을 잘 나타내 주고 있다는 데 나도 동감합니다.

**연서** 제가 먼저 교수님에게 질문하겠습니다. 푸시킨 박물관과 도스토옙스키 박물관을 관람하고 나서, 러시아 사람들이 푸시킨을 도스토옙스키보다 훨씬 더 좋아한다는 인상을 받았습

니다. 그 이유는 무엇인지 두 사람의 작품과 연관해 알고 싶습니다.

**강물**    푸시킨의 장점은 러시아 민족의 정서를 밑바탕으로 자유를 지향하는 투쟁 정신을 보여 주었다는 데에 있다는 것을 우리는 이미 들었습니다.

　도스토옙스키는 삶의 모순을 파헤치고 그것을 적나라하게 묘사하려 했지만 그에게는 우리가 러시아 민족의 특성으로 규정한 혁명적 낭만성이 부족했습니다. 다시 말하면 그의 작품이 주는 기분과 분위기가 너무 어둡다고 할까요, 미래에 대한 전망이 부족했고 그것이 혁명을 사랑하는 러시아 민족의 마음에 들지 않았던 것 같습니다. 그럼에도 도스토옙스키는 1880년 모스크바에 푸시킨 기념비가 세워질 때 푸시킨을 칭송하는 연설을 했습니다.

**현일**    그렇다면 혁명을 예견하며 새로운 러시아 문학을 개척한 작가와 미학자는 누구입니까?

**강물**    러시아 사람들은 혁명을 통해 맑스주의 철학을 최초로 실현한 민족입니다. 그러므로 예술에서도 맑스주의 미학을 기저로 하는 사회주의적 사실주의를 발전시켰습니다. 대표적인 작가가 고리키이며 그 이론을 준비해 준 미학자는 플레하노프일 것 같습니다.

**수성**    러시아 미술에서는 언제부터 사회주의적 사실주의가 나타났

습니까?

**강물**  10월 혁명과 함께이지만 혁명의 전야에도 그러한 움직임이 태동하고 있었습니다. 우리가 러시아 박물관에서 감상한 작품들의 일부가 여기에 속합니다. 그 특징은 인민과의 연관성입니다. 다시 말하면 인민의 삶과 연관되는 소재를 중심으로 인민을 사랑하는 그림들입니다. 당연히 그 내용은 새로운 사회를 건설해 가는 혁명 정신으로 가득 차 있었지요.

**정란**  그렇다면 풍경화나 추상화는 별 의미가 없었습니까?

**강물**  당시 러시아의 화가들은 추상화나 자연주의 예술, 형식주의 예술에 별 의미를 두지 않았습니다. 물론 19세기 말에 그러한 경향을 추구한 화가들도 있었습니다만 인민들의 사랑을 받지 못했지요.

일반적으로 러시아 화가들은 인물화와 풍경화를 많이 그리는 것 같습니다. 풍경화도 인민의 삶이 느껴지고 노동과 연관되는 자연, 그러니까 애국심을 연상시키는 자연을 대상으로 하고 있습니다.

**연서**  교수님은 몇 년 전에 모스크바를 방문한 것으로 알고 있습니다. 모스크바에는 '중앙 레닌 박물관' 외에도 많은 미술관이 있다고 들었습니다. 그 당시 교수님은 어떤 인상을 받으셨습니까?

**강물**  예, 2002년에 철학적인 대화를 위해서 '소련 과학 아카데미'

의 초청을 받았는데, 당시에는 이미 소련이 붕괴되고 내가 흥미를 가졌던 철학에 대한 관심도 사라지고 없었습니다.

그래서 나는 열심히 미술관을 관람했는데 가장 인상 깊었던 미술관은 모스크바에 있는 '트레차코프 화랑'입니다. 카사트킨Kassatkin의 〈여자 농부〉, 〈세탁부〉와 같은 농민을 소재로 한 그림도 좋았지만 초상화들도 마음에 들었습니다. 여기서 받은 느낌은 러시아 화가들이 유명한 시인, 작가, 과학자, 철학자 들의 초상은 물론 소설 작품의 주인공을 매우 탁월하게 그렸다는 것입니다. 러시아 화가들의 초상화에는 해당 인물의 개성과 철학이 담겨 있고 시대정신이 아주 강렬하게 느껴졌습니다.

예컨대 세로브의 〈레닌과 함께한 농민 대표자들〉, 〈공원에 있는 푸시킨〉, 〈고리키〉, 〈화가 코로빈〉, 네스테로브의 〈아카데미 회원 파블로프의 초상〉 등입니다. 가장 마음에 들었던 초상화는 랴시킨Rjashkin의 〈여성 대의원〉이었습니다. 사회 활동에 적극 참여하는 이 대의원의 강인한 모습에는 모든 난관을 극복하고 새로운 사회를 건설하려는 불굴의 의지가 넘쳐나고 있습니다.

우리나라 화가들도 이런 그림을 많이 그리면 좋겠습니다. 기회가 있으면 여러분도 꼭 이 화랑을 방문해 보세요.

**연서** 감사합니다. 그런데 저는 이런 사실주의적인 그림들이 좀 생

소하게 느껴집니다. 심미적인 그림에 익숙한 탓인지도 모릅니다. 그림 이외의 다른 예술 분야에서 나타난 소련의 사회주의적 사실주의 작품을 알게 된다면 그에 대한 이해가 더 손에 잡힐 것 같은데요?

**강물**　우리에게 잘 알려져 있는 예술 작품 가운데서는 예이젠시테인 감독의 영화 〈전함 포템킨〉, 쇼스타코비치의 교향곡들, 숄로호프의 소설 《고요한 돈강》 등을 예로 들 수 있겠지요.

**현일**　《고요한 돈강》을 읽었는데 사회주의적 사실주의의 분위기가 어떤 것인지 조금은 이해됩니다.

**연서**　사실주의와는 거리가 먼 칸딘스키도 러시아 출신 작가였지요?

**강물**　맞습니다. 칸딘스키는 샤갈처럼 전통을 벗어나 새로운 형식의 예술을 창작하려 했습니다. 이런 작가들이 일반적으로 전위파 혹은 미래파로 알려져 있습니다.

　　전통을 벗어나 새로운 예술을 창작하려는 작가들도 두 방향으로 나누어집니다. 주관적인 자유를 외치면서 현실을 벗어나 개인적인 모험에 안주하려는 보수적이고 부르주아적인 작가가 있는가 하면, 새로운 형식으로 민중의 삶을 대변하려는 진보적이고 사실주의적인 작가도 있습니다. 민중의 삶을 도외시하는 개인주의적 작가들이 민중의 사랑을 받지 못하는 것은 당연한 일입니다.

연서  그런데 러시아 박물관에도 부르주아 예술가들의 그림이 많이 전시되어 있던 것 같은데요?

강물  사회주의는 자본주의가 발전한 뒤에 탄생했습니다. 허나 사회주의가 이전의 문화와 예술을 모두 부정하고 폐기한 것은 아닙니다. 이전의 민족 문화를 매우 소중하게 생각합니다.

맑스주의 철학이 독일 고전 철학의 공적을 인정하는 것과 같습니다. 사회주의는 인류의 역사 발전에서 민중의 숨결이 느껴지는 모든 예술 작품의 가치를 인정합니다. 다만 현대 부르주아의 퇴폐적인 예술만은 허용하지 않습니다. 민중의 혁명 의식을 마비시키는 역할을 하니까요.

현일  저는 러시아의 현대 예술을 잘 이해하기 위해서는 맑스·레닌주의의 미학을 먼저 알아야 한다는 생각이 들었습니다. 우리나라에도 이에 관한 책들이 번역되어 있는데 집에 가서 정독을 하고 싶네요.

강물  좋은 생각입니다. 이론을 공부하고 실제 작품들을 감상하는 것은 금상첨화니까요.

연서  저도 공부를 하겠습니다. 이론을 공부한 후 다시 한 번 이곳을 방문해야 할 것 같습니다.

강물  그럴 필요가 없이 다음에는 이 도시와 유사한 성격을 지니고 있고, 이전에 이 도시와 우호 관계가 깊었던 독일의 예술 도시 드레스덴을 방문하기로 합시다.

학생들   기대가 됩니다!

현일   그런데 사회주의 국가였던 소련이 몰락한 오늘날, 맑스주의 철학이나 그에 기초한 사회주의적 사실주의 예술은 이미 그 가치가 소멸된 구시대의 유물이라고 말하는 사람들도 있던데요?

강물   꼭 그렇게만 생각할 수는 없습니다. 맑스주의 철학은 인간이 인간에 의해 착취되는 사회를 소멸하고 인간이 창조적인 노동을 하면서 인간답게 살 수 있는 사회를 만들려는 염원에서 발생했습니다. 그러므로 인간에 의한 인간의 착취가 계속되는 사회에서는 아직도 맑스주의 철학이 유효하다고 말할 수 있습니다.

맑스주의를 실천하려 했던 소련이 무너졌지만 레닌의 혁명이 없었다면 러시아 전제주의는 자본주의적 제국주의로 발전해 약소국가를 침략하는 데 혈안이 되었을 것입니다. 혁명을 통한 사회주의의 건설에 동참한 노동자들의 애국적인 헌신이 없었다면 소련은 결코 히틀러의 침공을 막아 낼 수 없었을 것입니다.

소련이 무너진 것은 정권을 장악한 자들이 맑스·레닌주의의 철학을 옳게 계승하고 발전시키지 못한 것도 한 이유입니다. 러시아 사회주의 혁명을 계기로 세계의 많은 식민지 국가들이 독립을 쟁취한 사실도 우리는 과소평가할 수 없습니

다. 또 자본주의 국가에서도 사회주의적 사실주의 예술의 가치를 인정하고 그러한 예술을 시도하는 예술가들도 많이 있습니다.

열차는 되돌릴 수 있어도 역사는 되돌릴 수 없는 것입니다. 인간이 인간답게 살 수 있는 세계를 염원하는 것이 모든 인류의 희망이 아니겠습니까?

**연서**    교수님, 마지막으로 제가 러시아 문학에 대해 질문을 하나 하겠습니다. 대학 1학년 때 도스토옙스키의 《죄와 벌》을 재미있게 읽은 적이 있는데 러시아 문학에서 차지하는 그의 위치와 그의 문학이 지니는 장점과 한계점이 무엇인지 알고 싶습니다.

**강물**    도스토옙스키 Dostoevsky(1821~1881)와 그의 문학을 잘 알기 위해서는 그가 생존했던 시대의 사회적 배경을 먼저 알아야 합니다. 왜냐하면 문학도 철학과 마찬가지로 그 시대를 반영해서 나타나는 산물이기 때문입니다. 러시아는 1861년에 농노제를 개혁했습니다. 그것은 봉건 사회가 자본주의 사회로 변화하는 출발점이었습니다. 그러나 개혁 이후에도 서민들의 고통은 계속되었고 빈부의 차이에 의해 더욱 더 심해졌습니다.

도스토옙스키의 《죄와 벌》은 1866년에 쓰여졌는데 그것은 초기 자본주의 시대, 다시 말하면 과도기의 사회적 모순과 혼란을 예술적으로 반영하고 있습니다. 봉건 잔재와 더불어 빈부 격차에 의한 자본주의적 모순이 인간의 삶을 절망으

로 이끌어 가는 시대였습니다. 하층 민중들은 기본권을 박탈 당한 채 가난과 천대 속에 살고 있었습니다. 도스토옙스키는 천대받고 멸시받는 자들의 입장에 서서 올바른 사회의 이상 을 생각했습니다. 실제로 그는 사회 변혁 운동에도 참여했습 니다. 모스크바 빈민 병원에서 일하는 의사의 아들로 태어난 그는 처음에 푸시킨과 고골의 영향을 받고 소시민의 애환을 그린 작품을 썼습니다. 《가난한 사람들》이 그것입니다. 이 소설에는 우리가 찾은 이곳 페테르부르크의 하층 민중의 전 형적인 삶이 잘 그려져 있습니다.

도스토옙스키는 고골에게 보낸 벨린스키의 편지를 낭독하 고 비밀 인쇄소를 설치하다가 경찰에 발각되어 총살형을 언 도받았지만 총살 직전에 감형이 되어 시베리아로 유배되었 습니다. 그가 사회를 비판하는 진보적인 사상을 지니고 있었 기 때문입니다.

유형 생활을 하면서 그는 가난한 민중의 삶을 더 가까이서 체험할 수 있었습니다. 자본주의가 나타나면서 시작되는 사 회적 모순에 실망을 한 지식인들은 그 해결 방식을 맑스주의 자들처럼 노동자와 농민이 중심이 되는 혁명에서 찾기도 하 고, 무정부주의자들처럼 테러를 통한 무정부주의적인 이상 에서 찾기도 하고, 개혁주의자들처럼 계몽을 통한 사회 개혁 에서 찾기도 했습니다. 도스토옙스키도 그것을 고민했고 소

설에서 표현했습니다.

그러므로 그의 소설들을 개인의 성격에서 오는 갈등의 문제로 해석하려는 것은 잘못입니다. 소설의 주인공들은 인간의 어쩔 수 없는 운명 때문에 죄를 짓고 반항을 하는 것이 아니라 사회의 모순에 저항하면서 새로운 사회를 염원했습니다. 물론 그 방법에서 도스토옙스키의 소설은 신비적이거나 종교적이거나 이상적인 모습을 드러내기도 합니다. 그것이 도스토옙스키가 지니는 시대적이고 철학적인 한계였습니다.

그도 철학에 관심을 가졌고 포이어바흐의 철학을 좋아했습니다. 사회주의에 대한 안목도 갖고 있었습니다. 그는 한 편지에서 "철학은 고차원의 시다."라고 쓴 적이 있습니다. 그의 작품이 철학적인 이유가 여기에 있습니다. 그의 작품을 주도하는 것은 사회적 현상의 기술이 아니라 사회구조의 본질에 대한 성찰이었습니다. 권력을 갖고 착취하는 자와 모든 권력을 박탈당한 채 착취당하는 자 사이의 갈등, 개인과 사회의 관계, 사회적 정의 실현 등의 문제가 그의 소설을 이끌어 가는 모티브가 됩니다. 그의 문학은 사회주의 혁명 전야에서 사회적 모순을 비판하고 폭로하는 비판적 사실주의의 가장 위대한 기념비였습니다.

**현일**　저는 도스토옙스키의 작품에 니체의 초인 사상이 반영되어 있다고 생각합니다. 도스토옙스키와 니체의 관계는 어떠합

니까?

**강물**  도스토옙스키는 오히려 니체의 초인 사상을 현실적인 모습으로 제시하고 그것이 정당하지 않다는 것을 주장하려 했습니다. 《죄와 벌》에서 전당포 노파는 쓸모없는 어중이떠중이 인간이므로 올바른 사회 혹은 초인의 성장을 위해서 희생되어야 한다든가, 《카라마조프가의 형제들》에서 "모든 것은 허용된다."는 기치 아래 아버지를 살해하는 장면은 확실히 니체의 철학을 떠오르게 합니다. 그러나 도스토옙스키의 의도는 그러한 현상이 인간이 인간에 대해서 늑대가 되는 자본주의 사회의 모순에 기인한다는 사실을 밝히는 것이었습니다.

도스토옙스키는 니체의 귀족주의적이고 군국주의적인 철학뿐만 아니라 당시 유행한 실증주의나 공리주의 사상도 거부했습니다. 물론 그는 맑스주의에서 나타나는 과학적 사회주의를 아직 이해하지 못하면서 그것이 공상적 사회주의나 극좌적 사회주의를 대변하는 것처럼 생각하고 비판했습니다. 그래서 그가 추구하는 정의로운 사회의 이상을 현세적인 종교와 결부시키기도 했습니다. 참된 정의와 도덕을 복음과 결부시키려 한 것이지요. 그러나 그는 과거나 종교로 도피하려 하지는 않았습니다. 돈이 모든 것을 지배하는 자본주의 사회에서는 인간이 파멸한다는 신념을 버리지 않으면서 인간이 인간답게 살 수 있는 세계가 어떤 모습을 지녀야 하는

가를 고민했습니다.

　니체가 민주주의와 사회주의를 통해서 인간이 개미 떼처럼 평준화되는 사회를 비판하며 권력으로 무장한 초인의 등장을 갈망했다면 도스토옙스키는 폭력을 수반하는 무정부주의적 사회 혁명을 통해서는 인간의 정신적·도덕적 가치가 상실된다고 보았기 때문에 그리스도가 중심이 되는 도덕적인 사회를 염원했습니다. 도스토옙스키와 니체는 다 같이 자본주의 사회의 부르주아 문화와 도덕을 비판했지만 니체는 과거로 되돌아가려 했고 도스토옙스키는 모순 속에서 방황하면서도 미래 지향적이었습니다. 도스토옙스키는 미래의 이성적인 사회에 대한 희망을 결코 버리지 않았습니다.

**현일**　도스토옙스키의 영향을 받았다고 고백하는 프랑스 소설가 카뮈는 폭력을 동반하는 모든 혁명을 테러와 동일시하고 배격했는데 어떻게 생각하십니까?

**강물**　테러와 혁명은 일치할 수 없으며 사회의 급진적인 변혁에서 나타나는 폭력은 불가피한 현상입니다. 폭력에는 물리적인 폭력도 있지만 보이지 않는 정신적 폭력도 있습니다. 전제군주들이 민중을 압박하기 위해 사용하는 폭력도 있지만 독재를 무너뜨리기 위해서 민중이 사용하는 폭력도 있습니다. 알제리의 식민지 통치를 위해서 프랑스인들이 사용한 물리적·정신적 폭력은 용인하면서도 알제리인들이 독립을 쟁취

도스토옙스키 초상(바실리 페로프 作)

하기 위해 사용한 물리적 폭력을 비난하는 것은 프랑스 편에
선 카뮈의 편견이고 오만입니다. 카뮈는 도스토옙스키를 정
당하게 이해하려 한 것이 아니라 '부조리와 반항'이라는 자신
의 철학을 위해 도스토옙스키의 오류와 착각을 부추겼을 뿐
입니다.

수성    도스토옙스키의 소설에 등장하는 주인공들의 특징은 무엇입
니까?

강물    《가난한 사람들》과 같은 초기 소설에 등장하는 주인공들은
평범한 사람들입니다. 물론 동시대의 다른 작가들의 주인공
들과 달리 그의 주인공들은 변화하고 발전하는 성격을 지니
고 있습니다. 시베리아 유형에서 돌아온 후 그의 소설들에
등장하는 주인공은 매우 지적이고 삶의 문제를 철학적으로
고민하기 시작하는 지식인들입니다. 러시아의 가부장적인
전통을 벗어나 새로운 시대의 문제에 직면한 새로운 인간형
이었지요.

정란    저도 연서와 비슷한 질문을 하겠습니다. 저는 톨스토이 원작
의 〈전쟁과 평화〉라는 영화를 매우 감명 깊게 보았습니다.
톨스토이의 문학에 대해서도 평가를 좀 해 주세요.

강물    도스토옙스키와 톨스토이는 러시아 문학을 대표하는 두 거
장입니다. 톨스토이Tolsoty(1828~1910)는 도스토옙스키보다 7년
늦게 상층 귀족 가문에서 태어났습니다. 2살 때 어머니를, 9
살 때 아버지를 잃었습니다. 루소를 비롯한 서구 계몽주의
사상가들의 영향을 받고 톨스토이는 차르의 전제 정치에 반
감을 느꼈습니다. 그래서 자신 농노들의 생활을 개선하고 '착
한 지주'가 되려 했습니다. 군에 복무하면서 그는 부르주아
민족주의적 입장에서 러시아인들의 애국주의 사상을 구가했

으며 전쟁의 참상, 귀족들의 도덕적 타락과 이기주의를 비판했습니다. 그는 시대의 모순에 직면해 도스토옙스키처럼 고민을 했습니다만 가부장적 농민의 관점에서 자본주의를 비판했습니다. 《전쟁과 평화》에서 그는 러시아의 정치적 현실, 귀족의 운명, 인민의 문제 등을 폭넓게 다루었습니다. 러시아인들의 애국심과 영웅주의 정신을 사실주의적으로 묘사했습니다. 그러나 다른 한편으로 종교적인 숙명론에 빠지고 '악에 대한 무저항'의 정신을 가미했습니다.

**수성** 톨스토이의 인도주의와 러시아 혁명의 주역이었던 레닌이 지향하는 인도주의 사이에는 어떤 차이가 있습니까?

**강물** 톨스토이가 도덕과 종교에 의거한 인간의 사랑을 부르짖었다면 레닌은 사회의 정치적·경제적 변혁에 의한 인간의 사랑을 부르짖었다고 할 수 있습니다. 다시 말하면 정신적 개혁이냐 사회적 혁명이냐의 차이입니다. 레닌은 톨스토이를 '천재적인 예술가인 동시에 예수에 미친 지주'로 평가했습니다.

레닌은 말했습니다. "톨스토이의 사상, 그것은 우리 농민 폭동의 약점과 결함을 보여 주는 거울이며 가부장적 농촌의 연약성과 '경영을 잘하는 농사꾼'이 가지는 골수에 박힌 비겁성의 반영이다." 톨스토이는 인간의 비참, 사회의 모순, 전쟁의 본질 등을 계급적으로 파악하지 못한 도덕주의자였고 이상주의자였습니다. 레닌은 인간에 의한 인간의 경제적 착취

〈전쟁과 평화〉 영화 포스터

가 종식되는 사회에서만 참된 휴머니즘이 실현될 수 있다고 확신하면서 톨스토이가 제시하는 이상은 인류에게 아름다운 꿈을 줄 수는 있지만 현실 변혁에서는 무력하며 미래 지향적인 사상이 될 수 없다고 생각했습니다.

**현일**  저는 어떤 책에서 도스토옙스키와 톨스토이가 너무 러시아 민족을 추켜세우며 다소 편협했다는 이야기를 들어 본 적이 있는데요?

**강물**  어느 정도는 맞는 이야기입니다. 그러나 누구나 자기 민족을 사랑하고 우위에 두는 것 아니겠습니까? 특히 도스토옙스키는 러시아 민족이 서구 세계의 타락을 극복할 수 있는 주인공이라고 생각했습니다. 그는 계몽주의, 과학 맹신주의, 유물론, 무신론, 사회주의, 허무주의, 가톨릭과 개신교 등이 같은 맥락에서 서구 사회를 파멸시켰다고 주장하면서 참된 예수가 중심이 되고 감성, 사랑, 도덕이 이성, 이기심, 과학을 극복하는 미래의 조화로운 사회를 러시아 민족이 만들 수 있다고 생각했습니다.

그러나 그것은 잘못입니다. 서구 사회에도 꿈과 사랑을 중시하는 선각자들이 많았으며 이성과 감성은 항상 연결되어 있습니다. 과학 맹신주의도 참된 휴머니즘의 실현에 방해가 되지만 과학 허무주의도 그것 못지않게 재앙이 되니까요. 과학을 불신하고 종교나 도덕만을 강조한 민족들이 과학을 앞

세운 서구인들의 침략을 받아 식민지로 전락한 경우가 얼마나 많습니까?

과학 맹신주의와 과학 허무주의를 다 같이 극복하고 과학을 인류의 행복이 이루어지는 사회의 건설에 이용하려 한 철학이 바로 맑스주의입니다. 레닌은 맑스주의를 창조적으로 발전시켜 러시아 혁명을 실현했고 많은 인간의 불행을 덜어 주었습니다. 도스토옙스키나 톨스토이가 강조하는 도덕적이고 종교적인 이상만으로 러시아가 서구를 대적할 수 있었겠습니까?

제3부

상트페테르부르크를 떠나는
열차 안에서

# 유물론과 사실주의 예술

**강물**    일주일에 걸친 페테르부르크 여행을 마치고 드디어 귀국 길에 올랐습니다. 많은 것을 보고 배웠을 줄 압니다. 나는 백야의 경치가 가장 인상 깊었습니다.

**연서**    저는 '예르미타시 미술관'이 제일 좋았습니다.

**정란**    저는 네바강 유람선에서 들은 러시아 민요가 남습니다.

**수성**    저는 운하를 중심으로 하는 자연 경관이 좋았습니다.

**현일**    저는 '러시아 박물관'에서 본 레핀의 그림들이 마음에 들었습니다.

**강물**    그럼 다시 토론을 계속합시다. 오늘은 지난번에 이어 낭만주의와 대비되는 사실주의 예술에 관해 토론하기로 하겠습니

다. 사실주의는 지난번 토론에서 윤곽이 어느 정도 잡혔고 또 우리가 사실주의 예술을 직접 보았기 때문에 토론에 도움을 줄 것 같습니다. 연서 학생, 사실주의는 무엇이라고 생각합니까?

**연서**  주어진 대상을 사실적으로 묘사하는 예술 아닙니까?

**강물**  그렇습니다. 구체적인 현실을 사실적으로 묘사하는 예술 경향으로서 사실주의는 모든 시대의 예술에 나타납니다. 특히 19세기의 진보적인 예술에서 두드러지지요.

**현일**  사실주의 예술도 철학의 발전과 연관성이 있습니까?

**강물**  물론입니다. 사실주의는 시대적으로 과학 발전과 연관되고 철학적으로는 유물론과 연관된다고 할 수 있습니다. 근세 자연과학의 발전은 사실주의 문학을 발전시키는 결과를 가져왔습니다. 그런데 사실주의 문학과 예술도 비판적 사실주의와 사회주의적 사실주의, 두 가지로 구분할 수 있습니다.

　비판적 사실주의는 자본주의가 발전하면서 나타나는 사회적 모순을 지적하고 비판하는 예술 사조입니다. 부르주아 사회의 진보적이고 양심적인 예술가들은 자본주의 사회의 모순을 목격하면서 예술을 위한 예술로 도피하지 않고 사회의 개선을 위한 예술에 앞장섰습니다. 이들은 현실적인 삶을 있는 그대로 자세하게 묘사하면서 그러한 모순이 발생하게 된 원인을 나름대로 파헤쳐 갔습니다. 이들은 민중의 비참한 삶

이 자본가들의 이익 추구와 연관된다는 사실을 지적하고 비판했습니다.

그러나 여기에는 아직 혁명을 통해서 자본주의를 무너뜨리고 새로운 사회를 건설할 수 있는 노동자들의 주체적인 역량이 제시되지 못했습니다. 부르주아 휴머니즘에 입각해 소외된 사람들을 동정하고 자본가들을 질타하는 수준에 머물렀습니다.

1917년 러시아 혁명에 의해서 사회주의 사회가 구체적으로 건설되고 노동계급이 역사를 움직이는 주체로 등장하면서 사회주의적 사실주의가 활성화되었습니다. 그러므로 사회주의적 사실주의는 노동계급의 철학인 맑스·레닌주의와도 밀접하게 연관됩니다. 노동자의 세계관을 이끌어 주는 유물변증법에 의한 현실 인식, 유물사관을 통한 올바른 역사의식이 사회주의적 사실주의 예술의 기초가 됩니다.

**수성**    그렇다면 비판적 사실주의와 사회주의적 사실주의의 기초가 되는 철학도 차이가 나겠네요?

**강물**    잘 지적했습니다. 비판적 사실주의의 기초가 되는 철학은 전통적인 유물론 철학입니다. 맑스주의에서는 그것을 '기계적 유물론' 혹은 '형이상학적 유물론'이라 부릅니다. 여기에 속하는 대표적인 철학자가 독일의 포이어바흐입니다. 포이어바흐의 강의를 열심히 들은 스위스의 작가 켈러가 《초록빛

의 하인리히》라는 사실주의적 소설을 쓴 것은 우연이 아닙니다. 사회주의적 사실주의의 기초가 되는 철학은 물론 맑스주의입니다.

**현일**  맑스와 엥겔스도 예술철학이나 미학 관련 저술을 했습니까?

**강물**  과학적 공산주의 이념의 창시자인 맑스와 엥겔스는 미학에 관한 직접적인 저술은 하지 않았습니다. 그러나 그들의 많은 저술과 서간문에는 예술관과 미학 이론이 포함되었습니다.

이들은 다 같이 문학을 매우 높이 평가했으며 특히 청년 엥겔스는 문학과 철학에 많은 관심을 가졌고 스스로 시를 쓰기도 했습니다. 엥겔스는 예술이 '전형적인 환경에서의 전형적인 인물을 충실하게 재현'해야 한다고 주장하면서 사실주의의 원칙을 제시했습니다.

맑스와 엥겔스는 그들의 철학을 머릿속에서 고안해 낸 것이 아니라 이전의 사상을 이어받아 창조적으로 발전시켰는데 이들의 철학 형성에 근원이 된 세 요소가 영국의 고전 경제학, 프랑스의 공상적 사회주의, 독일의 고전 철학이었습니다. 이들 세 요소가 노동운동이라는 시대적 요소와 부합해서 창시된 맑스주의는 크게 변증법적 유물론과 역사적 유물론으로 구성되어 있습니다. 예술론은 사회의 구성 과정과 역사 발전을 다룬 역사적 유물론에 포함되어 있습니다.

역사적 유물론의 근본 명제는 인간의 의식이 존재를 변화

시키는 것이 아니라 물질적인 존재가 인간의 의식을 변화시킨다는 것입니다. 쉽게 말하면 인간은 다양한 정신 활동을 하기 전에 먼저 먹고 마셔야 한다는 것이지요. 사회적 현상에는 생산이 중심이 되는 토대 혹은 하부구조가 있고 그것을 밑받침으로 형성되고 발전하는 상부구조가 있는데 정치, 법, 종교, 과학, 철학, 예술 등이 상부구조에 속합니다.

이전의 관념론 철학들은 대부분 상부구조가 하부구조를 결정하거나 상부구조가 독자적으로 발전한다고 생각했지만 오히려 하부구조가 상부구조를 결정한다는 것이 역사적 유물론의 혁명적인 주장입니다. 그러므로 이전의 미학 이론은 예술의 발전이 경제적인 사회관계를 벗어나 그 자체로 발생하고 발전한다고 주장한 반면 맑스와 엥겔스는 사회의식의 한 형태인 예술도 사회관계의 변화에 의존하지 않을 수 없다고 주장합니다.

**연서** 그러나 앞서도 말씀드렸듯이 예술에서는 예술가의 상상력이 많이 작용합니다. 그런 만큼 예술은 시대를 초월하는 독자성을 지니고 있지 않을까요? 생산력이나 생산구조가 고대 그리스 시대와 전혀 다른 오늘날에도 고대 그리스 예술이 감동을 주는 것은 바로 그 때문이라고 생각되는데요.

**강물** 예, 맞습니다. 맑스와 엥겔스도 이 문제에 관심을 갖고, 상부구조 가운데 현실을 반영하는 예술은 상대적인 독자성을 지

닌다는 사실을 인정했습니다. "그러나 어려운 점은 그리스의 예술과 서사시가 일정한 사회적 발전 형태와 결부되어 있다는 것을 이해하는 데 있지 않다. 오히려 그리스의 예술이나 서사시가 아직도 우리에게 예술의 기쁨을 유지해 주고 어떤 의미에서 규범 혹은 전형으로서의 타당성을 갖는다는 데 있다."고 했습니다.

그럼에도 예술의 독자성은 절대적이지 않다는 것입니다. 그 시대의 본질을 비켜 갈 수 없다는 것입니다. 예술가의 상상도 현실을 반영해 나타나는 것이며 현실을 기반으로 하지 않는 상상은 공상에 불과하기 때문에 커다란 의미가 없다는 것입니다.

이처럼 맑스와 엥겔스는 예술의 상대적인 독자성을 인정했지만 순수 문학에서 주장하는 것 같은 절대적인 독자성은 부정했습니다. 예술은 세계의 인식과 변혁에서 중요한 역할을 해야 하며 그러므로 일정한 사상적 경향이나 입장을 견지해야 한다는 것이 이들의 지론이었습니다.

**수성**  페테르부르크는 러시아 혁명의 요람이고 그 주인공은 레닌이라는 말을 들었습니다. 레닌은 매우 많은 철학 저술을 남긴 것으로 알고 있는데 그의 예술론의 핵심은 무엇입니까?

**강물**  유익한 여행을 위해서 레닌에 대해서도 이야기를 해야 되겠습니다. 레닌(Lenin (1870~1924)은 맑스와 엥겔스가 제시한 과학적

공산주의 이론의 정당성을 실천으로 입증한 러시아의 혁명가입니다. 레닌은 인간의 인식이 인간의 의식으로부터 독립해 존재하는 구체적인 현실을 반영한다고 주장했고 그러한 반영론을 바탕으로 예술론을 제시했습니다. 레닌도 다른 유물론 철학자들처럼 예술과 과학을 극단적으로 분리하지 않고 예술의 현실 인식 기능과 현실 변혁 기능을 강조했습니다. 구체적인 현상의 연구를 통해 본질적인 법칙을 추구하는 것이 과학의 과제인 것처럼 예술도 개별적인 현상의 생생한 묘사를 통해 보편적인 내용을 인식하게 해야 하며 인간은 사회적 동물이므로 예술이 가장 관심을 두고 묘사해야 하는 현상은 사회적 현상이어야 한다는 것입니다.

레닌에 따르면 예술은 삶의 객관적 발전 경향을 깊이 파헤칠수록 참된 예술이 됩니다. 삶과 분리된 왜곡된 세계를 보여 주는 예술은 인간을 정신적으로 무력화하며 수동성을 조장합니다. 그러므로 참된 예술은 사회와 삶을 능동적으로 변혁하는 데 기여하는 혁명적인 예술입니다. 인간의 창조적인 능동성을 마비시키려는 퇴폐적인 예술은 다양한 형식의 유희로 도피하면서 노동 계급의 능동성을 마비시키려는 지배 계급의 전략적 무기라는 것입니다.

레닌은 "결국 참된 예술은 당성을 갖지 않을 수 없다."라고 유명한 저술《당 조직과 당 문학》(1907)에서 강조했습니다. 문

레닌

학의 당성을 부정하려는 모든 시도도 일종의 부르주아적인
당성의 표현이며 순수 예술도 결국 지배 계급을 간접적으로
옹호하는 당성을 숨기고 있기 때문에 노동자들은 그 속임수
에 넘어가지 말아야 한다고 레닌은 강조합니다. 당성이 문학
과 예술을 도식에 가두어 편협하게 만들며 예술가들의 자유

를 제한한다는 주장은 기만이며 당과 결부된 예술만이 예술가의 참된 자유를 보장해 줄 수 있다는 것입니다. 순수 예술가의 자유란 결국 상상 속의 자유이며 자본주의 사회의 예술가들은 황금의 족쇄를 벗어나지 못한다는 것입니다.

"독자들의 요구, 판매량, 검열, 인세 등으로부터 자유로운 예술가가 자본주의 사회 안에 존재하는가?" 하고 레닌은 묻습니다. 이념이나 민족을 위해 창작하는 예술가가 돈을 위해 창작하는 예술가보다 더 자유로울 수 있다는 레닌의 주장은 과연 예술가의 참된 자유가 무엇인가를 음미하게 하는 계기를 만들어 주고 있습니다.

**연서**    교수님, 저에게는 레닌의 주장이 좀 과격하다는 생각이 듭니다. 솔직히 겁이 나기도 합니다.

**현일**    제 생각으로는 걱정할 필요가 없을 것 같습니다. 소련도 변화를 했고 학문적으로 철학이나 미학을 연구하고 논쟁할 자유는 누구에게나 있으니까요. 그런데 레닌을 제외한 소련의 가장 대표적인 미학자는 누구인가요?

**강물**    러시아 최초의 맑스주의자인 플레하노프_Plekhanov(1857~ 1918)라고 할 수 있습니다. 하층 귀족의 가문에서 태어난 플레하노프는 페테르부르크에서 광산학을 공부한 후 러시아 민주 혁명파 작가들의 영향을 받고 농민 운동에 가담했다가 전제 군주에 반대하는 글을 쓴 연유로 1883년에 스위스로 망명했습

니다. 다른 망명자들과 함께 스위스에서 '노동 해방'이라는 모임을 결성하고 맑스주의를 러시아에 소개하는 활동을 했습니다.

플레하노프는 《공산당 선언》, 《루트비히 포이어바흐와 독일 고전 철학의 종말》, 《포이어바흐에 관한 명제》 등을 러시아어로 번역했습니다. 다른 한편으로 그는 유물사관에 관한 여러 저술을 통해 인류의 역사가 소원이나 이념에 의해서가 아니라 사회의 물질적인 조건과 민중의 투쟁에 의해서 발전한다는 사실을 밝혀내려 했습니다. 《일원론적 역사 발전의 문제》, 《역사에서 개인의 역할》 등이 여기에 속합니다.

그는 역사 발전의 주체는 민중이지만 혁명적인 민중운동은 자발적으로 발생하지 않기 때문에 맑스주의 이념으로 대중을 무장시키는 일이 중요하다는 사실을 강조했습니다. 그는 이념상의 차이로 한때 레닌과 갈라서기도 했지만 두 사람은 다시 결합했고 훗날 레닌은 플레하노프의 공적을 높이 평가했습니다.

플레하노프는 유물사관과 연관해 맑스주의 미학과 예술 이론의 연구에도 많은 노력을 기울였고 여기서 큰 성과를 얻었습니다. 그는 〈주소 없는 편지〉, 〈예술과 사회생활〉 등에서 예술의 본질을 규명하려 했고, 예술 연구에서 사회학과 경제학 지식이 중요하다는 사실을 강조했습니다.

그는 예술 연구에서 과학적인 방법을 적용할 것을 주문했는데 과학적인 방법이란 일정한 예술이 발생하게 된 사회적 조건을 과학적으로 규명하는 일입니다. 그 사회의 경제적인 조건, 정치 구조, 민족과 역사 문제 등이 예술 해명의 중요한 열쇠가 되어야 한다는 것입니다. 그는 유물사관의 입장에서 예술은 상부구조에 속하며 어느 정도의 자율성을 지니고 있지만 다른 모든 의식 영역과 마찬가지로 물질적인 생산이라는 하부구조에 의존함을 강조했습니다. 물론 상부구조에 속하는 예술이 하부구조에 기계론적으로 종속되는 것은 아니며 그 중간 고리로 인간의 정신과 관습이 작용한다는 사실을 그는 간과하지 않았습니다.

플레하노프는《사회학의 입장에서 본 18세기 프랑스 희곡과 회화》라는 저술을 내놓았는데 미술 평론가들이 꼭 참조해야 할 필독서입니다. 공허한 형식 논쟁으로 말장난에 빠지는 부르주아 평론가들과 달리 플레하노프는 예술이 결코 삶과 분리된 성역이 아니며 예술 자체의 영원한 법칙이란 있을 수 없다는 것을 잘 보여 주고 있습니다. 그는 화가들이 일정한 그림을 그리지 않을 수 없는 사회적 조건들을 차분하게 규명했습니다.

순수 예술이란 결국 기득권의 유지에 모든 것을 걸고 있는 지배 계급을 간접적으로 옹호하는 예술이며 예술은 정치와

연결되지 않을 수 없다고 주장했습니다. 예술의 목적은 인간의 삶을 풍요롭게 만드는 데 있는데 정치와 경제를 떠나서는 인간의 삶에 대한 올바른 이해가 불가능하기 때문이라는 것입니다. 봉건주의 사회나 자본주의 사회에서처럼 인간에 의한 인간의 착취가 주도하는 사회에서는 그 모순을 척결하기 위한 투쟁에 동참하는 것이 예술의 참된 과제라는 사실을 플레하노프는 생생한 필치로 보여 주었습니다.

**정란**    교수님, 러시아에서 사회주의적 사실주의를 가장 잘 실현한 작가는 누구이며 작품은 무엇입니까?

**강물**    고리키입니다. 플레하노프가 러시아의 사회주의적 사실주의 미학 이론을 정립했다면 작가 고리키는 그것을 소설로 형상화한 러시아 최초의 혁명적 작가입니다. 우리나라에도 번역되어 있는 고리키의 대표작 《어머니》는 사회주의적 사실주의의 전형처럼 읽히고 있습니다. 노동자 가정에서 태어난 고리키Gor'kii(1868~1936)는 노동자 비밀 조직에 참가하면서 맑스주의 서적들을 탐독했고 당의 지도 아래 노동계급의 작가로 성장했습니다.

우리나라에는 고리키의 단편 〈의중지인〉이 이미 1920년에 잡지 《신생활》에 번역 게재되었고 시인 이상화는 1926년 《개벽》 1호에 〈무산 작가와 작품〉이라는 글에서 고리키의 소설 《어머니》를 소개했습니다. 우리나라에는 《어머니》와 함

〈막심 고리키〉(허먼 미시킨 作)

께《세 사람》도 번역되어 있습니다.

**현일** 　가난한 어머니가 법정에서 열변을 토하는 아들의 말에 감동
　　　되어 혁명 활동이 승리하리라는 신념을 갖고 용감하게 혁명
　　　투쟁에 참여한다는 내용의《어머니》를 저도 읽었습니다만,
　　　《세 사람》은 읽지 못했습니다. 간단히 내용을 소개해 주시겠

습니까?

**강물**  잘못하면 내 밑천이 다 드러나겠습니다. 기억나는 대로만 말 하겠습니다. 이 소설의 주인공은 방화죄로 유형당한 아버지 와 정신병으로 죽어 간 어머니 때문에 고아가 된 일리야, 바 람기 있는 어머니를 살해한 대장장이 아버지 때문에 고아가 된 파벨, 빈민가 싸구려 술집의 아들로서 퇴폐적인 주위 환 경을 벗어나려는 야코프라는 청년들입니다.

이들의 성품은 원래 나쁘지 않았지만 돈과 권력이 지배하 는 사회적인 모순 때문에 타락하고 범죄를 저지르게 됩니다. 작가는 사회의 밑바닥에서 불행과 고통을 겪으면서 도덕적 으로 타락해 가는 주인공들을 동정하고 이들 역시 존엄한 인 간이 되어야 한다는 것을 간접적으로 역설합니다. 결국 그것 이 가능하기 위해서는 자본주의라는 사회구조가 변해야 한 다는 것입니다.

**현일**  모처럼 교수님과 함께하는 자리이니까 질문을 많이 해 교수 님을 성가시게 하겠습니다. 동구에도 맑스주의 미학을 발전 시킨 학자나 예술가가 있습니까?

**강물**  있습니다. 대표적인 사람이 앞에서 이미 언급한 루카치입니 다. 루카치는 스스로 미학 연구를 했을 뿐만 아니라 구동독 의 작가 겸 예술 이론가였던 브레히트와 사실주의를 둘러싼 논쟁을 벌이기도 했습니다.

**현일**  둘 다 맑스주의 미학과 사회주의적 사실주의를 옹호하는 인물인 것 같은데 그들의 논쟁점은 무엇입니까?

**강물**  좀 전문적인 문제여서 학생들이 이해하기 쉽지 않겠지만 생애를 포함시켜 요약해 보겠습니다.

헝가리에서 은행가의 아들로 태어난 루카치는 부다페스트에서 대학을 졸업한 후 독일에서 철학을 연구했고 1918년에 헝가리 공산당에 가입한 후 다음 해에 교육성에서 활동했습니다. 나치 시절에 소련에 망명했고 귀국해서는 문화부 장관을 역임하기도 했습니다. 《미학》이라는 제목으로 저술을 내기도 한 그는 독일 문학과 철학의 역사를 맑스주의적 입장에서 명쾌하게 서술하기도 했습니다.

남독의 아우크스부르크에서 공장주의 아들로 태어난 브레히트는 일찍부터 시와 희곡을 통해 나치에 저항하다가 외국으로 망명했으며 전후에 귀국했으나 다시 1948년에 동독으로 넘어가 '베를린 앙상블'이라는 극단을 이끌면서 사회주의적인 예술을 주도하고 발전시키는 데 공헌했습니다.

나치를 피해 망명한 학자들이 해외에서 발간한 문예지 《말》을 중심으로 1930년대에 표현주의를 둘러싸고 논쟁이 벌어졌는데 여기에 루카치와 브레히트를 비롯한 15명의 지식인들이 참여했습니다. 문제는 사실주의, 더 정확히 말하면 사회주의적 사실주의가 나아가야 할 방향에 관한 것이었습

니다. 먼저 루카치는 이른바 서사극을 시도하는 브레히트를 비판했습니다. 그것은 단순한 형식의 실험에 불과하며 사회주의적 사실주의와는 거리가 멀다는 것입니다. 브레히트는 사회주의적 사실주의로 나아가는 방법은 다양하며 루카치의 예술사적 도식이 오히려 형식주의라고 반박했습니다.

훗날 둘의 입장 차이가 어느 정도 완화되었지만 상반성은 해소되지 않았는데 그 근본 원인은 이들의 정치의식과 역사의식의 차이 때문이었습니다.

루카치는 프롤레타리아 독재보다도 민주적인 독재를 들고 나왔는데 그것이 1928년에 그가 헝가리 공산당의 요청에 의해서 제시한 '블룸 테제'의 골격이었습니다. 프랑스 혁명에서 출발한 민주 혁명을 끝까지 추진해 가면 결국 사회주의 혁명도 완성된다는 것입니다. 이러한 주장에는 독일 관념론의 윤리적인 요청이 상당히 깃들어 있었습니다. 그는 19세기 독일 고전주의 문학과 20세기 비판적 사실주의에 눈을 돌리면서 진보적인 전통을 이어 가려 했습니다. 모더니즘의 퇴폐적인 요소를 비판하면서 전통 문학의 사실주의적인 요소를 긍정하려 했습니다.

브레히트도 나치에 대항해 투쟁하는 인민 연합 전선에서는 모든 진보적인 역량이 결속해야 된다는 사실을 인정했지만 예술에서는 자본주의적인 잔재를 청산하고 새로운 조건

에 부합하는 노동자 문학이 탄생해야 한다고 강조했습니다. 전통적인 유산보다는 혁명적인 변화를 더 중시한 셈이지요.

루카치는 《역사와 계급 의식》이라는 책에서 노동자들의 계급 의식을 강조했습니다. 구체적인 투쟁을 이끄는 계급 의식이 역사를 바꾸는 동인이 된다는 것입니다. 그러나 브레히트는 그것은 투쟁이 아니라 이론이고 전진이 아니라 도피라고 비판했습니다.

이러한 세계관적 차이가 이들의 사실주의 논쟁에서도 나타납니다. 자본주의와 질적으로 상이한 새로운 세계의 건설에 참여해야 하는 노동자의 사실주의 문학은 이론적인 철학보다도 실천적인 투쟁을 중심으로 해야 한다는 것이 브레히트의 입장이었습니다.

브레히트와 루카치의 사실주의 논쟁에서 기본이 되는 것은 현실에 대한 두 사람의 입장 차이였습니다. 물론 두 사람은 다 같이 레닌의 반영론을 수용합니다. 인간의 모든 의식은 현실의 반영을 통해 발생하는데 그것은 사진을 찍는 것 같은 기계적인 복사가 아니라 능동적이고 창조적인 반영이므로 이러한 반영은 자연 및 사회의 변혁과 항상 연관된다는 사실을 레닌은 강조했습니다.

브레히트가 반영 과정에서 현실이나 의식이 다 같이 모순을 통한 변증법적인 발전을 한다고 생각한 반면, 루카치는

브레히트의 희곡 〈서푼짜리 오페라〉의 한 장면

인간의 의식으로부터 독립해 있는 객관적 실재의 불변성을 인정합니다. 객관적 실재는 물론 본질과 현상으로 이루어지 며 현상을 통해 본질을 추구하는 것이 학문의 과제라면 예술 의 과제는 현상과 본질의 직접적인 통일을 구체적으로 보여 주는 데 있다고 루카치는 주장합니다. 자연주의는 현상만을 보여 주는 데서 만족하는 반면 사실주의는 그 통일을 보여 주려 한다는 것입니다.

　루카치는 아리스토텔레스의 사실주의 이론에 의거해 소설

이나 희곡에서 모순을 거쳐 결론에서 통일되는 창작 방법을 높이 평가합니다. 여기서 독자는 전체적인 분위기에 몰입하게 되고 자신을 주인공과 일치시킵니다.

그러나 브레히트는 이와 같은 몰입 대신에 독자들의 냉철한 비판 정신을 강조합니다. 바로 브레히트가 연극에서 도출한 '소격 효과Verfremdungseffekt'이지요. 독자는 연극이 현실이 아니라는 사실을 항상 자각해야 하며 연극에서 나타나는 모순을 스스로 능동적으로 해결하는 방법을 모색해야 한다는 것입니다. 연극의 내용은 인간 사이의 관계를 다루는 사회적 현상이므로 독자들은 수동적인 관객으로 머물러서는 안 되고 능동적으로 사회 변혁의 방향과 방식을 생각해 내야 한다는 것입니다. 연극은 현실이 아니라 현실의 미래를 보여 주어야 하며 인식의 즐거움뿐만 아니라 변혁에의 충동을 일으켜 주어야 한다는 것입니다.

전반적으로 루카치가 학술적이고 온건하다면 브레히트는 실천적이고 투쟁적인 모습을 보여 줍니다. 브레히트의 '소격 이론'에 루카치는 '전형론'으로 맞섰습니다. '소격 이론'은 전형화에 어긋나기 때문에 사실주의와 거리가 멀다는 것입니다. 그러나 카타르시스를 모든 예술에 적용하려는 루카치를 비판하며 브레히트는 그것은 인간의 내면적이고 윤리적인 변화를 강조하는 것이며 현대 사회의 변화에서 너무 관념론

적이라고 반박합니다. 예술 작품의 독자들은 그것을 통해 주어진 현실이 영원한 것처럼 착각할 수 있는데 주어진 현실을 변화시키기 위해서는 새로운 조건에 맞는 새로운 형식의 추구가 필요하며 그것이 오히려 더 사실주의적인 방법이라는 것입니다.

두 사람의 주장에 나타나는 차이점에도 불구하고 예술은 인간의 삶을 변화시켜서 더 행복하게 만드는 수단이 되어야 하며 거기에 가장 적합한 예술이 사실주의적 예술이라는 점에서는 큰 차이가 없습니다. 어렵지요, 연서 학생?

**연서** 예, 그래도 두 사람의 입장 차이는 어느 정도 이해했습니다. 마지막으로 질문을 하겠습니다. 사실주의가 전형성을 강조하며 전형성 때문에 자연주의와 구분되는 것 같은데, 주어진 대상을 사실적으로 묘사하는 방법이 사실주의라면 전형성은 어떤 역할을 합니까?

**강물** 매우 중요한 문제입니다. 사실주의는 실재하는 생활 현상을 기록하는 예술이 아니라 생활의 진실성을 추구하는 예술입니다. 다시 말하면 생활의 잡다한 현상의 배후에 숨어 있는 보편적인 법칙을 구체적인 형상을 통해서 제시하는 예술입니다. 그러므로 시대정신을 대변하는 인간의 문제를 깊이 있게 다룹니다. 그 시대의 전형적인 문제가 바로 전형성의 기초가 된다고 말해도 크게 어긋나지 않을 것입니다.

자연주의가 묘사하는 인간은 사회관계의 총체로서 발전하는 인간이 아니라 자연인으로서의 인간입니다. 자연인으로서의 인간은 동물과 비슷하게 먹고 마시면서 종족 보전에만 관심을 기울이는 인간입니다.

　　사실주의가 묘사하는 인간은 자연인이 아니라 항상 사회 발전을 생각하며 시대정신과 연관되는 사회적 인간입니다. 이해가 좀 되겠는지요?

연서　　어느 정도 이해했습니다. 사실주의 문학이 다루는 주인공은 사회적 인간이며 시대의 거창한 흐름을 벗어나서는 안 된다는 정도입니다.

## 아홉째 날

# 실증주의와 자연주의 예술

연서   교수님, 제가 고교 시절에 〈표본실의 청개구리〉라는 단편소
설을 읽었는데 여기에서도 작가의 상상력은 가미되지 않고
주어지는 대상이 자세하게 묘사되어 있다는 인상을 받았습
니다. 이 소설도 사실주의 작품이라고 보아야 합니까?

강물   그 소설은 사실주의가 아니라 자연주의에 속합니다. 잘못하
면 오해하기 쉽지요. 사실주의의 극단이나 왜곡으로부터 자
연주의가 발생합니다. 생활의 진실을 예술적으로 창조할 수
없는 작가들의 무능력은 작가들에게 주어지는 현상에 매달
려 생활의 본질을 은폐하고 왜곡하는 작품을 쓰게 만듭니다.
　현실을 충실하게 반영한다는 기치 아래 자연주의는 도식

적으로 현상들만 자세하게 묘사합니다. 변화하고 발전하는 역동적인 삶이 아니라 고정되어 있는 정적인 삶을 사진 찍듯이 묘사합니다. 인간의 삶은 여러 복합적인 모순과 갈등으로 이루어지며 발전과 변화 속에서 이러한 모순이 해결되어 갑니다. 그러나 자연주의는 그러한 사실을 외면하고 마치 중립적인 태도를 취하는 것 같습니다. 러시아의 민주적 비평가 슈체드린은 자연주의를 사이비 사실주의라 일컬었습니다.

**현일**　자연주의를 밑받침해 주는 철학은 무엇입니까?

**강물**　실증주의입니다. 실증주의는 19세기 초반에 프랑스의 철학자 콩트Comte(1798~1857)가 주창한 것입니다. 이 시기에 부르주아 계급은 봉건 귀족과의 화해를 통해 새로 등장한 무산 계급과 투쟁해야 하는 운명에 봉착했으며 콩트의 철학도 그러한 시류에 편승한 것입니다. 콩트는 몽펠리에에서 태어나 파리의 한 종합 기술 학교에서 주로 수학, 천문학, 물리학을 공부했는데 졸업 후 공상적 사회주의자 생시몽의 개인 비서로 일하면서 스승의 영향을 받았습니다.

　그러나 콩트는 스승의 진보적인 측면인 사회주의 사상을 외면하면서 스승의 학설을 왜곡했습니다. 콩트는 '주어진 것', '사실적인 것', '실증적인 것'으로부터 철학이 출발해야 한다고 주장하면서 본질에 대한 물음이나 사실의 원인에 대한 물음을 무용한 것으로 보고 철학에서 배제하려 했습니다. 그

는 감성계를 벗어나 형이상학적인 문제를 다루는 종래의 철학을 거부하면서 새로운 과학 발전에 부합하는 새로운 철학을 '실증주의'라는 이름 아래 제시했습니다. 형이상학적인 문제가 배제된 후 실증적인 사실로 주어지는 것은 결국 현상입니다. 그러므로 콩트는 현상 형식으로 주어지는 사실을 그대로 받아들이고 그것들을 일정한 법칙(현상 사이의 연관성)에 따라 정돈하며 알려진 법칙에 의해 미래를 예견하는 것이 '새로운 철학'의 과제라고 주장합니다.

**수성**  콩트의 철학은 유물론에 속합니까, 관념론에 속합니까?

**강물**  콩트는 유물론과 관념론을 모두 형이상학과 일치시키면서 실증주의가 양자를 극복하는 '새로운 철학'이라고 주장했지만, 결국 주관적 관념론을 벗어나지 못했지요.

실증주의는 현상과 본질의 관계를 올바로 파악하지 못하는 일종의 관념론적 오류입니다. 콩트는 유물론과 관념론의 질적인 차이는 물론 객관적 관념론과 주관적 관념론의 차이도 구분하지 못했습니다. 본질과 현상의 문제를 다루는 것이 인식론의 핵심 과제이며 인식론은 항상 인간의 사회적 실천과 연관됩니다. 마치 본질이 어디엔가 그 자체로 존재하는 것처럼 생각하고 모든 사변을 동원해 그것을 찾아가는 것은 콩트가 지적한 것처럼 무용한 노력이라고 할 수 있습니다.

그러나 현상과 본질, 개별적인 것과 보편적인 것의 상호 작

용을 무시한 채 감각적인 현상에만 국한하는 것도 영국 경험론의 오류를 답습하는 근시안적인 사고방식입니다. 19세기에서 20세기에 나타난 많은 부르주아 철학이 자연과학의 발전 및 사회 변화에 편승해 종래의 형이상학적 사변을 벗어나 구체적이고 과학적인 철학을 제시하려 했지만 모두 자본주의 사회를 옹호하는 피상적인 이데올로기로 끝나 버리고 말았습니다. 그것은 사회적 현상에 머물러 그 본질을 밝혀내려 하지 않았기 때문입니다.

정란   본질이란 무엇입니까?

강물   현상의 배후에 들어 있는 보편적인 법칙입니다. 인간이 살아가고 있는 세계 속에는 많은 현상이 서로 결부되어 있습니다. 그러므로 절대적인 의미에서의 개별적인 것은 존재하지 않습니다. 개별적인 대상들은 그 보편적 특성을 기반으로 일정한 개념을 형성합니다. 보편적인 의미의 개념을 갖는 데서 인간은 동물과 구분되기도 합니다.

　개념을 떠나서는 모든 학문도 불가능해집니다. 개념은 학문과 철학이 성립하기 위한 필수적인 전제가 됩니다. 인간의 사회 활동을 통해서 만들어지는 개념을 개별자에 앞서서 존재하는 어떤 것으로 상상하자마자 우리는 객관적 관념론의 함정에 빠집니다. 플라톤의 이데아론이 대표적인 예이지요. 실증주의는 이러한 관념론을 비판하는 점에서 매우 진보적

이었습니다.

그러나 현상과 연결되어 있는 보편적인 본질을 부정할 때 우리는 또 다른 함정, 곧 주관적 관념론이라는 오류에 빠집니다. 바로 영국의 경험론이 그러했습니다. 경험론은 개별자만을 절대화시키면서 개별자와 보편자와의 연관성을 부정하고 보편자가 객관적 사실 안에 존재한다는 사실마저 부정합니다. 경험론은 매우 진보적인 입장에서 출발했음에도 불구하고 실체 및 그 인과 법칙을 부정하면서 결국 회의주의·상대주의·불가지론으로 빠졌습니다.

'주어진 것', '감각적인 것'만을 절대화시키는 실증주의도 주관적 관념론의 오류를 답습합니다. 일반적인 것과 개별적인 것은 항상 연관되어 서로를 조건 지웁니다. 물론 보편자는 개별자 속에서, 개별자를 통해서만 존재합니다. 그러나 보편자는 단순히 개별자의 모든 규정들이 기계적으로 합해진 것만은 아니지요.

**현일** 사물의 본질을 우리는 어떤 방법으로 찾아냅니까?

**강물** 사물의 본질은 직접 나타나지 않습니다. 본질은 현상 속에 숨어 있습니다. 예컨대 우리는 지구가 돌고 있다는 사실의 본질 대신 그 현상만을 일상적으로 대합니다. 태양이 동쪽에서 떠올라 서쪽으로 지는 현상을 감각적으로 지각합니다. 감각이나 현상에 만족하고 그것을 절대화시키는 사람들은 지

구가 돈다는 사실, 지구가 둥글다는 사실을 진리로 받아들이
지 않습니다.

인간의 눈에 나타나는 현상으로서의 태양은 축구공의 크
기를 넘어서지 않지요. 현상과 본질은 결코 일치하지 않습니
다. 그러나 기계적으로 분리되어 있는 것도 아닙니다. 현상
의 연구를 통해서 본질로 나아가는 것이 과학이고 철학입니
다. 지구의 운동에서 지각되는 현상을 통해 이 운동의 본질
을 인간은 추론해 냅니다. 다시 말하면 현상의 과학적인 연
구를 통해서 그 본질이 발견됩니다.

실증주의는 '주어지는 것'을 역사적·논리적 연관으로부터
분리시켜 개별자로서 절대화시킵니다. 콩트는 상상력을 관
찰에 종속시키는 것, 관찰된 사실을 서로 연관시키는 것, 과
학적 직관을 사실에 종속시키는 것, 인간 의식의 상대성을
인정하는 것 등을 실증주의적 방법으로 내세우지만 그의 참
된 의도는 실용주의에서처럼 형이상학을 배제한다는 구실
아래 당시 영향력을 얻기 시작한 유물론을 공격하는 데 있었
습니다. 맑스는 실증주의를 비판하면서 현상과 본질이 일치
한다면 모든 학문은 무용하게 될 것이라고 했습니다.

**연서**  서구의 대표적인 자연주의 작가는 누구입니까?

**강물**  에밀 졸라입니다. 프랑스 태생인 졸라의 초기 소설에 자연주
의적 경향이 잘 나타납니다. 졸라는 작가의 허구를 반대하면

<목로주점> 영화 포스터

서 문학과 예술에서도 실험이나 해부의 방법을 도입하는 과
학적인 창작 방법을 권장합니다. 졸라는 "소설가는 상상으로
쓰는 것이 아니라 실험으로 가설을 실증해야 한다. 그러므로
소설은 과학이다."라고 말합니다.

그러나 그는 인간이 동물과 다른 창조적인 존재라는 사실
을 망각하고 있습니다. 인간 사회를 자연계와 똑같이 간주하
고 인간을 동물과 일치시킵니다. 예컨대 자연주의 풍경화에
는 아름다운 경치가 자연 그대로 묘사되어 있지만 그것을 사
랑하고 보존하려는 인간의 감정이 결여되어 있습니다. 인간

의 미래 지향적인 삶이 빠져 있는 자연주의 예술 경향은 결국 염세주의, 허무주의, 퇴폐주의로 나아가며 제국주의자들의 침략에 어떤 항변도 못하고 이용될 뿐입니다.

**수성**   실증주의는 삶의 의미를 제시해 주는 세계관으로서의 철학을 부정하는데, 철학이 과연 삶의 의미를 제시해 줄 수 있습니까?

**강물**   그렇지 못하다면 과학이지 철학이 아닙니다. 그런 의미에서 실증주의는 철학의 본래적 과제를 포기한 일종의 '철학적인 자살'과 같습니다. 물론 실증주의는 현상의 과학적인 분석을 통해서 철학의 과제를 도와주는 역할을 수행했습니다. 그러나 그것이 철학의 본령은 아닙니다. 삶의 의미에 대한 절대적인 해답이 주어지지 않는다 해도 그것을 찾아가는 것이 인간의 운명입니다.

인류의 철학사는 한 인간이 어떤 철학을 지니느냐에 따라 그가 살아가는 삶의 가치가 달라진다는 것을 보여 주었습니다. 철학은 결코 중립적인 학문이 아닙니다. 근세의 과학자 갈릴레이는 스스로 지동설을 철회하고 종교 재판을 벗어났지만 철학자 브루노는 우주가 무한하다고 주장하다가 화형을 당했습니다. 인간이 어떻게 살아야 올바로 사는가를 제시해 주지 못하는 철학이나 예술은 자기 역할을 다하지 못하고 있는 것입니다.

**현일**　그런데 오늘날 한국에서는 관념론 철학이 중심을 이루고 있지 않습니까? 왜 실증주의와 그 변종인 분석철학, 언어 철학 등이 철학계를 주도하고 있나요?

**강물**　맞습니다. 분석철학을 비롯한 생철학, 실존주의, 실용주의, 현상학, 구조주의 등 각종 관념론 철학이 우리 철학계를 주도하고 있습니다. 그것은 우리나라의 역사적·사회적 배경과 연관이 있습니다. 헤겔이 말한 것처럼 모든 철학은 그 시대를 반영해 나타난 산물입니다. 오랫동안 일제 식민 지배를 받았고 계속해 분단의 고통을 겪고 있는 우리나라에서는 혁명적이고 진보적인 유물론 철학이 올바르게 성장할 수 없었습니다. 그러므로 참다운 의미의 시민혁명도 없었습니다. 해방 후 우리나라의 보수 정권은 유물론 철학을 완전히 소탕했고 특히 군사 정권은 반공법을 제정해 더욱 혹독하게 유물론을 탄압했습니다.

　그러나 서양 철학의 역사를 살펴보면 고대는 물론 어느 시대에나 유물론 철학이 존재했으며 유물론 철학은 진보적인 역할을 담당했습니다. 프랑스 혁명이 그것을 잘 보여 주었습니다. 유물론 철학이 없는 곳에서는 이성적인 사회나 민주적인 사회의 실현도 불가능합니다. 유물론 철학은 인간과 자연과 역사를 과학적으로 분석하면서 인류 사회가 이성적으로 나아갈 방향을 제시해 주기 때문입니다.

물론 인간에게는 관념론도 필요합니다. 유물론이 현실에 발을 붙이게 한다면 관념론은 이상으로 눈을 돌리게 합니다. 그러나 현실을 벗어난 이상만으로는 인간은 생존할 수 없습니다. 그러므로 천편일률적으로 관념론이 주도하는 사회는 비이성적인 사회가 되지 않을 수 없습니다. 유물론과 관념론이 적당하게 균형을 이루어야 한다는 말입니다.

현대 서구의 관념론 철학은 노동자가 중심이 되는 유물론 철학에 대항할 수 있는 무기로서 등장했습니다. 현대 서구의 대표적인 두 철학인 실증주의와 실존주의가 그러했습니다. 두 철학은 얼핏 상반되는 것 같지만 유물론을 비판하는 관념론이라는 측면에서 일치합니다. 동전의 양면과 똑같습니다.

우리나라의 철학자들이 이러한 내막을 간파하지 못하고 서양 사상을 무비판적으로 받아들였기 때문에 오늘날 우리나라를 관념론이 주도하는 기형적인 현상이 나타나게 된 것입니다. 물론 실존주의가 내세우는 본래적 인간이나 실증주의가 내세우는 논리 분석이나 언어 분석도 철학에서 중요한 역할을 합니다. 그것을 소홀히 할 때 철학은 신비주의나 형이상학에 빠지고 맙니다.

그러나 실증주의가 주장하는 것처럼 논리 분석이나 언어 분석이 철학의 핵심 과제로 등장할 때 철학은 방향을 잃고 숲속을 헤매는 꼴이 되고 맙니다. 사르트르가 자서전에서 비

트겐슈타인의 책보다 탐정 소설을 더 즐겨 읽는다고 말한 이유가 바로 그것입니다. 실증주의 철학은 인간의 삶에서 가장 중요한 역할을 하는 사회구조나 역사 발전의 문제를 깊이 다루지 않습니다. 그것은 기회주의적으로 현상을 합리화하려는 태도입니다. 예컨대 실증주의 철학은 종교 문제나 신의 문제가 검증 불가능하기 때문에 그것을 철학이 다루어서는 안 된다고 말합니다. 그러나 그것은 결국 신비주의나 종교를 간접적으로 옹호하는 결과를 낳습니다.

참된 철학은 과학이 밑받침되는 확고한 세계관이 되어 신비주의의 오류를 밝혀 주어야 합니다. 그러한 철학만이 과학적인 철학이고 인류에게 자기 운명을 개척할 수 있는 열쇠를 줍니다. 실증주의는 결코 그러한 역할을 수행할 수 없습니다. 기껏해야 언어의 순화를 통해 언어학의 발전에 공헌할 수 있을 뿐입니다. 논리적 분석에 모든 것을 걸고 있는 실증주의자들의 주장대로라면 우리 사회의 갈등도 사람들 사이의 언어적인 오해에서 연유하므로 언어의 정화를 통해서 해소될 수 있고 남과 북이 분단되어 서로 싸우는 것도 언어의 혼란에서 기인하므로 언어의 정화를 통해 해결될 수 있습니다. 제국주의의 침략도 우리는 올바른 언어의 소통을 통해 물리칠 수 있습니다. 그러나 이러한 논리는 민족의 얼이 빠진 기회주의적인 지식인들의 철면피한 주장이며 그것이 누

구를 위한 철학인가를 삼척동자도 알아차릴 수 있습니다.

**연서**   예술에서도 마찬가지입니까?

**강물**   물론입니다. 민중 예술, 참여 예술, 사실주의 예술 등은 지배 계급을 불안하게 만들기 때문에 지배 계급은 순수 예술, 추상 예술, 형식 예술 등을 장려해 예술로부터 철학적 사상을 제거하려 합니다. 그런 예술에 자본가들은 지원과 투자를 아끼지 않으며 덕분에 그런 예술들이 인기를 얻게 됩니다. 자본주의 사회에서 연명하려는 예술가들은 어쩔 수 없이 그런 방향으로 눈을 돌려야 합니다.

**정란**   자본주의 사회에서는 참된 예술가로 살아가기가 무척 어렵겠군요.

**강물**   그렇습니다. 그에 관해서는 헤겔이 말했습니다. 헤겔은《미학 강의》에서 중세 예술과 근세 예술의 질적인 차이를 구분하지 못하는 관념론적인 오류를 범했지만 근세 후기에 나타나는 예술 적대적인 경향에 대해 언급하면서 예술과 사회구조의 밀접한 연관성을 암시했는데 그것은 매우 탁월한 안목이었습니다.

　　헤겔에 따르면 위대한 예술은 개인의 목적과 사회의 목적이 조화를 이루는 곳에서만 개화되는데 초기 자본주의 사회에서는 어느 정도 그것이 가능했지만 자본주의가 발전하면서 개인의 이기적인 목적이 서로 상충하고 사회적인 목적과

배치되기 때문에 예술이 점차 설 자리를 잃어 가거나 퇴폐적
이 되지 않을 수 없습니다. 개인과 사회가 조화를 이루지 못
하는 사회에서 예술가들은 대상의 자연적인 모사에 그치거
나 주관적인 내면세계 혹은 형식의 모험 등으로 도피합니다.
헤겔이 암시한 이 주장을 맑스가 다시 확인해 주었습니다.

# 추상 예술과 퇴폐 예술

**연서**    저는 솔직히 말해서 추상 예술이 이해되지 않습니다.

**현일**    각자 상상하고 판단하면 되지 않겠습니까?

**강물**    그렇게 쉽게 말할 수 있는 문제가 아닙니다. 미학자들은 추상 예술이 발생하게 된 동기와 그 한계를 지적해야 합니다. 연서 학생은 대표적인 추상 예술가로 누구를 들 수 있습니까?

**연서**    물론 화가 피카소지요. 그런데 피카소를 입체파 화가라고도 부릅니다. 그에 관해서 설명해 주세요.

**강물**    스페인의 말라가에서 출생한 피카소는 일반적으로 추상파의 대표자 혹은 입체파의 선구자로 알려져 있습니다. 그러나 비

교적 장수를 누린 그의 예술적 생애는 우여곡절을 겪었습니다. 그는 '청색 시대', '분홍색 시대', '흑색 시대'를 거쳐 입체파 운동에 가담한 후 다시 사실주의적인 '신고전주의 시대'로 돌아갔습니다.

입체파 화가들의 주장에 따르면 인간을 포함한 모든 대상은 기하학적 도형의 결합에 불과합니다. 그러므로 삶의 재현이 아니라 물체를 기하학적으로 분해하고 그것을 다시 결합하는 것이 화가의 과제라는 것입니다. 입체파는 극단적으로 초현실주의적인 추상화를 만들어 냈습니다. 그러나 이러한 그림들에서는 삶을 긍정해 가는 이성이 마비되어 있고 그 결과는 혼돈과 절망뿐이었습니다.

다시 말하면 추상화에서는 인간의 생생한 삶이 소멸되고 추상적 형식만이 지배합니다. 그래서 피카소는 그러한 절망 상태로부터 빠져나올 수 있는 길을 내심으로 모색해 갔지요.

**수성** 피카소의 정치적 입장은 어떠했습니까?

**강물** 피카소는 전쟁을 혐오하고 평화를 사랑했습니다. 평화의 상징인 비둘기를 그렸고 1944년 10월에 프랑스 공산당에 가입하기도 했습니다. 그는 파시즘에 대항해 인민의 자유를 구출할 수 있는 유일한 길이 사회주의 안에 있다는 신념을 가졌습니다. 이 소식이 전해지자 수많은 미국 기자들이 피카소를 방문해 사실을 확인하려고 했습니다. 피카소는 미국 기자들

에게 다음과 같이 말했습니다.

"내가 공산당에 가입한 것은 나의 모든 삶과 작품 활동에 뒤따른 논리적 결과입니다.

또한 나는 이렇게 말할 수 있음에 긍지를 느낍니다. 나는 그림이 단지 순수한 즐거움이나 심심풀이를 위한 예술이라고 생각해 본 적이 단 한 번도 없기 때문입니다. 나는 내겐 무기와도 같은 데생과 색채를 통해서 세계에 대한 이해와 인간의 길로 더 깊이 접어들 수 있기를 늘 갈구했습니다. 이러한 이해야말로 우리 모두를 더욱더 자유롭게 해 줄 수 있기 때문입니다. (중략)

그렇습니다. 나는 참된 혁명가로서 나의 그림을 위해 투쟁해야 한다고 늘 생각해 왔습니다.

그러나 이제 나는 이것만으로는 충분하지 않다는 것을 알게 되었습니다. 이 경악스러운 억압의 세월은 나에게 나의 예술을 통해서뿐만 아니라 나의 인간성 전체로써 투쟁해야 함을 깨닫게 했습니다. 이러한 깨달음과 더불어 나는 아무 거리낌 없이 공산당을 향해 다가서게 된 것입니다.

실상 나는 오래전부터 내면적으로 이미 공산주의와 동조하고 있었기 때문이기도 합니다. 지금껏 공식적으로 당에 가입하지 않았던 것은 어떤 의미에서 '결백성' 때문이었다는 것을 아라공, 엘뤼아르, 카소, 푸케롱 등 내 친구 모두가 알지

요. 나는 나의 작품을 통한 동참과 정신적인 가입으로 충분하다고 생각했습니다. 왜냐하면 공산당은 이미 나의 당이었기 때문입니다. 공산당이야말로 세계를 이해하고 구축하며 현재와 미래의 인간들을 가장 명철하고 자유롭게, 나아가서는 행복하게 해 줄 수 있는 것이 아니겠습니까? 공산주의자들이야말로 소련에서와 마찬가지로 프랑스나 나의 조국 스페인에서 가장 용기 있는 자들이 아니겠습니까? 이렇게 생각해 볼 때 어찌 내가 정치에 참여한다는 두려움으로 망설일 수 있겠습니까?

그러나 나는 오히려 공산당에 가입한 후 가장 자유로웠고 나 자신이 더욱 더 완전해졌다는 느낌을 받습니다. 그 후 나는 조국을 되찾기 위해 참으로 많은 조바심을 쳤습니다. 나는 늘 망명자였기 때문이지요. 그러나 이제 더 이상 나는 망명자가 아닙니다. 스페인이 나를 받아들일 수 있기를 기다리는 동안 프랑스 공산당은 나에게 두 팔을 활짝 벌려 주었고 나는 거기에서 내가 가장 존중했던 모든 사람들, 가장 위대한 지식인들, 가장 위대한 시인들, 8월 한 달 동안 내가 보아 왔던 참으로 아름다웠던 항거하는 파리 시민들의 얼굴을 발견했습니다. 이리하여 나는 내 형제들의 품에 안기게 된 것입니다."(마리 로르 베르나다크·폴 뒤 부세 지음, 윤형연 옮김, 《피카소의 사랑과 예술》, 책세상, 1996, 183쪽 이하).

정란  매우 놀랄 만한 이야기입니다. 저는 피카소가 정치적으로는 중립을 지키면서 오직 그림에만 몰두했던 것으로 생각했습니다.

연서  우리가 '러시아 박물관'에서 본 한국전쟁을 소재로 한 피카소의 그림은 어떤 내용을 담고 있습니까?

강물  피카소는 일생 동안 전쟁을 질타하는 2점의 유명한 그림을 그렸는데 1937년의 〈게르니카〉와 우리가 본 1951년의 〈조선에서의 학살〉입니다.

아마 〈게르니카〉도 이미 사진으로라도 보았을 줄 압니다. 〈게르니카〉는 파시즘에 대항해 공식적으로 투쟁을 선언한 피카소의 첫 작품입니다. 1931년에 스페인에서는 공화국이 선포되었습니다. 사회주의자와 공화주의자로 구성된 정부는 그러나 민주적 시민혁명을 철저하게 추진하지 못했습니다. 그 결과 왕정 복고주의의 반동이 다시 세력을 규합한 후 정권을 탈취했습니다.

이에 맞서 광범위한 민중운동이 일어났지요. 그해 1월에 스페인의 진보적인 세력이 단합해 인민전선을 결성하고 2월의 선거에서 승리했습니다. 인민전선은 시민 민주주의의 개혁을 실시하기 시작했습니다. 그러나 반동 세력을 청산하지 못했습니다.

반동 세력은 1936년 7월에 프랑코의 지휘 아래 독일 나치

비밀 공작대의 도움을 받아 군사 반란을 일으켰습니다. 이에 맞서 스페인 민중은 민족 혁명전쟁을 시작했고 그것은 파시즘의 세계 지배에 대항하는 국제적인 투쟁으로 발전했습니다. 3만이 넘는 53개국의 지원병이 스페인으로 들어가 민중의 편에서 싸웠습니다. 그러나 독일과 이탈리아의 파시스트들은 수십만의 군대와 현대적 무기로 반동 세력을 도와주었고 영국과 프랑스는 중립을 지키는 척하면서 공화국을 지원하는 장비와 물품의 반입을 가로막았습니다.

결국 공화국은 실패하고 프랑코가 이끄는 독재가 생겨났습니다. 1937년 5월에 독일 폭격기들에 의해서 불바다가 된 스페인의 작은 도시 게르니카를 형상화한 피카소의 대작 〈게르니카〉는 파시스트들의 야만적 공격을 받고 처참하게 일그러진 민중의 비극을 잘 표현했습니다.

한국전쟁을 배경으로 한 〈조선에서의 학살〉도 〈게르니카〉처럼 제국주의자들에 의한 약소민족의 학살, 더 정확히 말하면 한국에 들어온 미군들이 신천 등에서 조선 인민을 무자비하게 학살하는 장면을 형상화한 것입니다. 이 그림이 발표되자 남한의 보수적인 지식인들과 예술가들은 경악을 표하면서 피카소에게 항의를 표시했지만 역사의 준엄한 현실은 피카소의 편에 서서 오히려 맹목적인 사대주의자들의 우매함을 비웃었을 뿐입니다.

**연서**  그렇다면 북한에서는 피카소를 존중하며 추상화를 장려합니까? 전쟁과 관계되는 피카소의 그림들은 사실주의적이 아니고 상당히 추상적인 입체파적인 그림인데요?

**강물**  나도 북의 예술을 깊이 연구하지 않아서 정확한 대답을 할 수가 없군요. 그 대답으로 북의 화가와 나눈 대화를 소개하겠습니다. 나는 철학과 미학을 전공하며 각 민족의 예술에도 관심을 가졌습니다. 실제로 예술 활동을 하지는 않지만 미학 연구를 과학적으로 수행하기 위해서는 구체적인 예술을 어느 정도 알아야 하기 때문입니다. 따라서 북의 예술에도 관심이 있었습니다.

2005년에 평화 통일대구 시민연대 일원으로서 정부의 허락을 받아 평양에서 공연하는 집단 체조 〈아리랑〉을 관람할 기회가 있었습니다. 공연장에 들어설 때 통로 옆에 앉아 있던 북의 아주머니 하나가 벌떡 일어서서 내 손을 잡고 감격해하던 모습이 잊히지 않습니다.

다음 날 우리는 북의 그림이 산출되는 만수대 창작사를 방문했습니다. 이 창작사를 방문했던 남쪽의 한 이름 있는 작가가 텔레비전에 출연해 북의 그림이 천편일률적으로 정치적이라고 비판한 적이 있었기 때문에 필자도 그것을 확인하려 했습니다. 그런데 진열된 작품들은 거의 산수화나 풍경화였습니다. 나는 정영만 화백과 선우영 화백의 금강산 그림을

한 점씩 구입했습니다. 창작사 안에서는 화가들이 그림을 팔기도 하고 설명을 해 주며 친절하게 안내했습니다. 나는 여러 궁금한 점이 있어서 안내하는 중견 화가와 잠시 대화를 나누었습니다. 상당히 고가의 그림을 사 준 덕분인지 그는 친절하게 나의 물음에 대답했습니다. 나는 원래 누드화나 추상화를 싫어하지만 북의 입장을 더 잘 이해하기 위해서 이에 관해 물었습니다. 대화 내용은 이렇습니다.

**나** 북의 그림에는 누드화가 없는데 누드화는 금지되어 있는가요?

**화가** 금지되어 있는 것이 아니라 화가들이 스스로 그런 그림을 그리지 않습니다.

**나** 그 이유는요?

**화가** 풍습과 전통 때문입니다. 우리나라 화가들은 예로부터 산수화나 풍속도, 초상화 같은 것을 많이 그렸습니다.

**나** 속에서는 물론 인간 생활에서는 남녀 간의 애정 문제나 성생활도 중요한 역할을 하지 않는가요? 예술이 인간 생활의 폭넓은 반영이라면….

**화가** 물론 중요하지만 우리는 예술이 사회적 의의가 있는 문제를 다루어야 한다고 생각합니다. 성이란 섭취나 배설처럼 생물학적인 문제이며 우리 사회에서는 그것이 큰 사회적 문제를 일으

키지 않습니다.

잘 아시겠지만 서양에서 누드화가 나타나기 시작한 것은 르네상스 시기였는데 그 시기에는 남녀 간의 사랑이 종교적 억압에 짓눌려 해방을 원하는 사회적 문제였습니다. 온갖 인간적인 것들을 질식시키는 종교적 이념에 대한 반발로서 화가들은 누드화를 그리기 시작했습니다. 처음에는 신을 인간의 모습으로 끌어내려 여신의 나체상을 그렸고 그다음에는 인간 자체의 아름다움을 그렸습니다.

인간이 중심이 되는 우리 사회에서 인간의 생물학적 특성을 특별히 강조할 필요가 있겠습니까?

**나**　그럼 현대 미술의 흐름에서 하나의 혁명적인 변화를 이루어 낸 초현실주의나 추상 미술의 흔적은 왜 보이지 않습니까?

**화가**　그럼 되묻겠는데 선생님은 그런 그림들이 마음에 들고 그 내용을 이해할 수 있습니까?

**나**　완전히 이해한다고는 할 수 없지만 그들의 주장에 따르면 화가는 대상의 선, 색, 형태를 분석하고 거기에 자기의 체험을 합쳐 의식 속에서 종합된 상을 묘사해야 한다는 것입니다. 하나의 대상은 화가가 보는 각도와 시점에 따라 달라지므로 객관적인 대상이나 색 자체는 존재하지 않으며 존재하는 것은 화가에 의해서 직관되는 의식 속의 상이나 주관적인 색뿐이라는 주장이지요.

**화가**　그것은 일종의 궤변이고 타락입니다. 인류의 건전한 상식

을 파괴하는 방종입니다. 그럴 경우 자연의 모든 비례와 조화와 균형이 무너집니다. 그것은 자본주의 사회의 모순을 은폐하기 위한 일종의 수단입니다. 자본가들이 이들의 그림을 고가로 구매해 살려 준 이유가 무엇이겠습니까? 우리 인민들은 그런 그림들을 이해하지도 못하고 좋아하지도 않습니다. 인민들의 눈으로 볼 때 그런 그림은 삶을 풍요롭게 해 주는 푸른 싹이 아니라 구겨져 쓰레기장에 버려진 휴지 조각과 같습니다. 우리 화가들은 인민들이 사랑하고 즐겨 찾는 그림들을 많이 그리고 있습니다.

**강물**     나는 북의 철학자보다도 미학자와 만나 예술 문제에 관해 더 자세하게 토론해 보고 싶다는 생각을 안고 돌아왔습니다. 빨리 통일이 되어 그런 날이 왔으면 좋겠습니다.

**정란**     누드화 이야기가 나왔는데 교수님은 누드화를 어떻게 생각하십니까?

**강물**     나쁘게는 생각하지 않지만 바람직한 것으로도 생각하지 않습니다. 미술을 포함한 모든 예술은 그 시대의 중요한 문제들을 반영해야 한다고 생각하기 때문입니다. 근세 르네상스 시대와 달리 오늘날의 누드화는 퇴폐적인 예술로 변질될 수 있으니까요.

**정란**     퇴폐적인 예술이란 어떤 예술입니까?

**강물**     예컨대 말초 신경을 자극하는 에로틱한 예술입니다.

**수성**  그러나 정신분석학자 프로이트는 성의 억압으로부터 해방되는 것이 건강한 삶에 중요하다는 사실을 강조했습니다. 성의 해방이 꼭 퇴폐적인 것과 연관된다고는 말할 수 없지 않습니까?

**강물**  성은 물론 인간 생활에서 필수적이고 중요합니다. 그러나 인간의 삶을 주도하는 것도 아닙니다. 그럼 프로이트에 관해 이야기해 봅시다.

정신분석학의 창시자 프로이트는 인간의 심리 상태를 무의식, 의식, 사회적 규범의 세 영역으로 나누며 이에 해당하는 주체가 각각 '원초적 자아ld, Es', '자아Ego, Ich', '초자아Super-Ego, Über-Ich'라 주장합니다.

원초적 자아는 유전되며 신체 기관에서 나타나는 충동으로 구성되어 있습니다. 그것은 '쾌락 원칙'을 따릅니다. 의식의 영역에 해당하는 자아는 본능적인 원초적 자아와 외부 세계의 현실을 중재해 주는 역할을 합니다. 원초적 자아의 쾌락 원칙은 외부 세계의 '현실 원칙'과 갈등을 이루는데 그것을 합리적으로 조정해 주는 것이 바로 자아입니다. 마지막으로 초자아는 사회적 규범을 실천하는 주체로서 여기서 도덕과 양심이 나타납니다.

이러한 인간의 의식 구조에서 가장 주도적인 역할을 하는 것이 바로 원초적 자아의 핵심을 이루는 '리비도Libido'라 불리

〈지그문트 프로이트〉(막스 할베르슈타트 作)

는 성욕입니다. 리비도는 가장 근본적이고 중요한 인간 활동
의 원천입니다. 의식의 배후에 숨어 있는 이러한 무의식적인
리비도가 인간 행위를 이끌어 갑니다.

　프로이트에 따르면 예술 창작도 근본적으로 리비도와 연
관되어 있습니다. 현실 원칙에 부딪혀 제한을 받지 않을 수
없는 인간은 본능을 승화시키는 예술 활동에서 그 출구를 찾
고 위로를 얻습니다. 결국 예술은 성적인 본능이 해방되는

고상한 형식입니다.

　예술이란 인간이 현실에서 만족할 수 없는 욕망을 상상의 힘을 빌려 해방시키는 정신적 도구입니다. 사회적 규범이나 도덕으로부터 해방되어 마음대로 성욕을 누리도록 도와주는 것이 위대한 예술가의 과제입니다. 그러므로 프로이트는 음란하고 색정적인 예술에 면죄부를 주면서 개인 이기주의를 신성화하고 있습니다.

　실제로 현대 문학과 예술에서는 에로스를 승화하는 퇴폐적인 내용들이 너무도 많이 나타납니다. 불륜을 오히려 갇힌 개성의 해방처럼 부추깁니다. 소설, 영화, 드라마 등은 이러한 에로틱한 내용으로 넘쳐납니다. 그러나 개인의 무한한 성욕을 부추기는 예술은 결국 사회적 규범을 무너뜨리고 극단적인 이기주의를 조장하며 사회를 합리적으로 변화시키려는 인간의 이성을 마비시키는 역할을 할 뿐입니다. 인간의 삶에서 필수적인 성은 올바른 사회를 만들어 가는 도덕규범과 어긋날 수 없으며 가장 아름다운 사랑은 개인의 이기주의를 벗어나 나라와 민족을 위한 헌신 속에 나타나는 동지애가 기본이 되어야 합니다.

**연서**　여성해방운동과 프로이트의 정신분석학은 어떤 관계에 있습니까?

**강물**　많은 사람이 성의 해방을 여성해방으로 착각하고 있습니다.

물론 성의 해방은 여성해방과 관계가 깊으며 여성해방의 중요한 요소입니다. 성의 문제나 여성해방의 문제는 개인적인 문제라기보다도 오히려 사회적인 문제입니다. 그러므로 참된 여성해방은 사회 문제의 가장 중요한 핵심인 경제 문제와 직결되어야 합니다.

성의 문제는 생리적 측면과 사회적 측면이 함께 고려될 때만 합리적인 해답을 얻을 수 있는데 프로이트는 너무 생리적인 측면에만 눈을 돌린 것 같습니다. 인간의 성이 동물의 성과 다른 것은 사회적 규범을 통해서 조절되는 데 있습니다.

성의 해방이란 사회적 규범을 벗어나 마음대로 성을 향유한다는 의미가 결코 아닙니다. 오히려 인간이 올바른 성적인 태도를 견지할 수 있는 사회적 여건을 만들어 준다는 말과 같은 의미입니다.

성의 해방과 여성해방에서 가장 중요한 열쇠가 되는 것은 여성의 상품화를 차단하는 것입니다. 여성의 상품화는 자본주의적 사회구조와 직결되므로 그 모순을 척결하지 않고서는 참된 여성해방이 실현될 수 없습니다. 그런 의미에서 프로이트의 정신분석학은 매우 일면적이고 퇴폐적인 문화와 예술을 양산할 수 있는 근원이 될 수 있습니다.

**수성** 예술을 포함한 모든 인간 생활에서 경제가 중요하다는 말씀에 전적으로 동의합니다.

**연서**     교수님, 요즘 유행하는 포스트모더니즘도 퇴폐적인 예술에
           속한다고 할 수 있습니까?

**강물**     내 생각으로는 그렇습니다.

**수성**     저는 조금 다른 생각인데요. 정보화 등 시대가 변했으니까
           그에 따라 예술도 변해야 하지 않습니까?

**강물**     그에 대한 대답을 하기 전에 우선 포스트모더니즘이 무엇인
           가를 알아보기로 합시다. 포스트모더니즘은 모더니즘의 현
           대적인 변용이므로 먼저 모더니즘이 무엇인가를 알아야 합
           니다.

     문학상의 모더니즘은 '근대주의' 혹은 '현대주의'로 번역되
지만 근세 철학의 합리적인 계몽주의와는 내용상으로 상반
됩니다. 학원사가 펴낸 《문예대사전》에 모더니즘은 "20세기
초 이래의 아메리카니즘(자본주의와 기계 문명의 인간 지배에 의해 발
생된 여러 경향)을 말하기도 하며, 작품의 기계적·역학적 구성이
라든지 스피디한, 이른바 템포 빠른 경향 등을 비롯해 복잡·
다면적인 심리적 굴절·입체감, 강렬한 색채·음향에 의한 자
극 등, 요컨대 도회적·기계 문명적인 것의 반영이 현저한 것
을 특징으로 하며 흔히 감각적·관능적인 향락과 퇴폐 경향과
연결되어 있기 때문에 좋지 못한 경향을 나타내기도 했다."
라고 설명되어 있습니다.

     모더니즘은 19세기 말 프랑스에서 발생한 상징주의, 전통

을 거부하고 행동주의에 입각해 창작을 주도하는 이탈리아의 미래파, 제1차 세계대전 후에 나타난 초현실주의, 표현주의, 구성주의, 추상파, 무의미한 것을 사용해 모든 언어의 속박으로부터 해방되려는 다다이즘 등의 다양한 경향을 포함합니다.

**현일**    모더니즘의 철학적 배경은 무엇입니까?

**강물**    생철학입니다. "보통 모더니즘의 일반적인 동기가 생철학이라고 일컬어질 수 있는 세계관이라고 하는 것을 인식하는 데에는 그렇게 심오한 통찰력이 요구되지 않을 듯싶다. 어떠한 심오한 문학사적 지식이 없어도, 유명한 모더니스트들이 지도적인 생철학자들(쇼펜하우어, 키르케고르, 니체, 베르그송, 후설, 프로이트, 지멜, 하이데거)의 이론에 신뢰를 보냈음은 확실하다."(안드라스 게도 외 지음, 김경연·윤종석 편역, 《포스트모더니즘의 도전》, 다민, 1992, 271쪽)라고 설명한 책도 있습니다.

앞서 이미 말했듯이 생철학은 이성 중심의 프랑스 계몽주의 철학과 독일 고전 철학에 대한 반발로 나타난 비합리주의적인 철학입니다. 삶은 비합리적이기 때문에 인식되지 않고 체험될 뿐이라는 것이 이 철학의 핵심 주장입니다. 생철학은 삶과 체험을 일치시키면서 신비적인 직관을 강조합니다.

생철학이 발생하게 된 사회적 요인은 자본주의 사회의 위기의식이었습니다. 합리적이고 과학적인 방식으로는 세계를

변혁할 수 없다는 체념과(쇼펜하우어) 제국주의 단계에 들어선 자본주의의 공격적인 본질을 신비적으로 옹호하려는 의도가 (니체) 이 철학에 숨어 있습니다. 그러나 무엇보다도 자본주의의 발전에 수반해 나타나는 노동계급과 노동운동, 그리고 그것을 밑받침해 주는 유물론 철학에 대항하려는 것이 이 철학의 가장 중요한 목표였습니다.

　　모더니즘 예술도 노동자가 중심이 되는 혁명적인 예술에 대한 반격을 내면에 숨기고 있습니다. 예술은 사회적인 모순을 파헤치고 그것을 척결하려는 투쟁에 동참해야 하는 임무와 과제를 갖고 있습니다. 그런데 그러한 과제를 외면하면서 나타나는 예술 경향이 이른바 모더니즘이었습니다. 모더니즘은 예술의 모든 규범을 넘어서서 새로운 형식을 추구하려는 시도로 나타났고 모더니즘의 잔재 위에서 유행하고 있는 포스트모더니즘도 그 본질상 모더니즘과 커다란 차이가 없습니다. 포스트모더니즘의 이론가 가운데 한 사람으로 간주되는 푸코는 '포스트모더니즘'이라는 용어 자체가 잘못되었다고 말합니다. 이 용어를 통해 모더니즘과 구분되는 질적인 차이가 희석되기 때문입니다. 그러나 질적인 차이보다는 유사성이 더 많습니다.

**수성**　모더니즘을 옹호하는 이론가들의 견해는 어떠합니까?

**강물**　그들은 '창작의 자유'라는 기치를 내걸고 사실주의적인 예술

은 이미 지난 시대의 유물이며 새로운 시대에 걸맞은 새로운 예술을 다양한 형식으로 발전시켜야 한다고 주장합니다. 이들은 특히 사회주의적 사실주의의 이념을 제공한 레닌의 예술적 당성을 비판합니다. 모더니즘은 예술의 사회적 내용을 거부하고 순수한 형식으로 복귀하려 합니다. 모더니즘 예술가들은 언어나 형식의 유희 속에서 예술 발전의 첨단을 걷는다고 착각하면서 예술이 예술 이외의 다른 목적에 복무해서는 안 된다는 순수 예술 이론을 답습합니다. 이들은 시가 지적이며 난해해야 한다고 주장하면서 의미 없는 말장난을 하는 경우도 있습니다.

그런데 형식의 절대성을 주장하는 모더니즘 작가들이 과연 예술 이외의 다른 목적과 무관합니까? 결코 그렇지 않습니다. 이들은 중립을 표방하면서 지배 계층의 이익을 옹호하는 데 매우 효과적인 방법으로 복무하고 있습니다.

모더니즘 예술 가운데는 예술적 체험과 사상성을 거부하고 '순수 감각'으로 도피하려는 감각주의적 경향과 난해한 추상성으로 도피하려는 주지주의적 경향이 있는데 감각으로 도피하든 개념으로 도피하든 이들은 모두 역사와 현실을 벗어나 인민들의 건전한 사고를 마비시키면서 인류의 진보적인 역사 발전을 방해하는 역할을 수행했습니다. 이들은 성적인 자극을 부추기는 에로틱한 예술이나 신의 계시를 암시하

는 애매모호한 예술을 지향하면서 시대의 고민을 인식하고 그것을 척결하기 위한 투쟁에 동참해야 하는 예술가의 임무를 방기한 것입니다.

**현일**   포스트모더니즘이 의존하는 철학자는 누구입니까?

**강물**   포스트모더니즘은 니체와 하이데거를 그들의 철학자로 내세우고 있습니다. 포스트모더니즘의 이론적 대부인 리오타르는 다음과 같이 말합니다. "포스트모던이란 모던 속에서는 표현 불가능한 것을 표현 자체로 나타내는 것이다. 그것은 훌륭한 형식들이 주는 위안을 거부하는 것이며 불가능한 것에 대한 향수와 보편적인 동의를 가능하게 하는 취미의 합의를 거부하는 것이다. 그것은 또한 단지 그것들을 즐기기 위해서가 아니라 존재하지 않고 표현될 수 없는 것을 더 분명하게 감각적으로 지각할 수 있게 하기 위해서 새로운 표현 형식을 추구한다.

　　예술가, 즉 포스트모던의 작가들은 어떤 철학자, 그가 쓴 텍스트 혹은 그가 창작한 작품이 원칙적으로 널리 인정된 기존의 규칙들에 의해서 통제받지 않는 철학자와 같은 처지에 있다. 그것의 평가는 기존의 널리 알려진 카테고리들을 작품과 텍스트에 적용시켜 결정을 내리는 판단으로는 아무 도움이 될 수 없다."(안드라스 게도 외 지음, 김경연·윤종석 편역, 《포스트모더니즘의 도전》, 다민, 1992, 128쪽 이하).

결국 전통도 논리도 형식도 무시한 채 아무런 전제도 없는 추상에 머물며 아무런 규칙도 없는 예술의 창작이 포스트모더니즘에 속한다면 포스트모더니즘은 모더니즘과 같이 인류의 경험과 지식이 쌓은 이성을 파괴하는 중구난방의 몸부림이라 할 수 있습니다. 이들은 모두 다원주의라는 외투를 걸치고 자본주의와 제국주의 문화를 직접·간접으로 선전하면서 노동자가 중심이 되는 자주적이고 창조적인 예술을 파괴하려는 숨은 목적을 지니고 있습니다.

　　포스트모더니즘은 예술을 거리로 끌어내 대중적이고 현실적이며 역사적이고 정치적인 모습으로 대중에 접근한다는 기치를 내세우지만 민중이 주인이 되는 사회의 실현이나 자본주의의 사회구조에서 나오는 소외의 극복에는 아무런 관심도 없습니다. 모더니즘이 예술의 상품화를 거부한 반면 포스트모더니즘은 그것을 옹호하는 데 차이가 있을 뿐입니다. 포스트모더니즘은 자본주의 사회의 광고 예술을 이끌어 갑니다. 예술이 광고와 결부되면서 소비와 광고에 의존하는 현대 자본주의의 명맥 유지에 도움을 줍니다. 포스트모더니즘 예술이 건전한 상식을 갖고 있는 사람들에게 허튼 장난이나 아무런 쓸모도 없는 형식의 모험으로 보이는 이유가 바로 여기에 있습니다.

**수성**　모더니즘이나 포스트모더니즘은 결국 합리적이고 이성적인

세계를 부정하는 니체의 철학과 일맥상통한다는 느낌을 받았습니다.

**강물** 맞습니다. 앞에서 언급한 미학자 루카치는 그의 유명한 저술 《이성의 파괴》라는 책에서 인류가 오랜 기간을 통해 습득해 온 이성을 니체의 철학이 파괴했고 그것이 히틀러가 통치하는 나치의 이념으로까지 연결된다는 사실을 증명하려고 시도했습니다. 비합리적인 사상은 이성적인 사회 변혁이 불가능해졌을 때 활개를 치며 역으로 이성적인 사회 변혁을 가로막는 장애가 되고 있습니다. 현란한 상품 광고와 맞물린 예술을 대하면서 노동자들은 사회를 이성적으로 변혁하려는 투쟁 의지를 잃고 맙니다.

**연서** 카프카처럼 인간 소외 문제를 다룬 작가들도 모더니즘에 속하나요?

**강물** 카프카는 현대인의 중요한 문제를 다루었습니다만 그 표현 방식에서 모더니즘을 벗어나지 못했습니다. 소외疏外란 인간이 스스로 만들어 낸 어떤 사물로부터 거꾸로 지배를 받는 현상을 말합니다. 주인의 역할을 해야 할 인간이 오히려 거기에 종속되는 것입니다.

예컨대 독일의 철학자 포이어바흐는 인간이 스스로의 행복을 위해 만들어 낸 신이 정말로 존재하는 것처럼 인간을 지배하고 있는 현상을 일컬어 '종교적 소외'라는 말로 표현했

프란츠 카프카

습니다. 오늘날 인간이 주체성을 상실하고 인간 아닌 다른
어떤 것, 예컨대 기계 문명이나 돈에 종속되어 가는 소외 현
상을 많은 철학자들과 예술가들이 문제 삼았습니다.

　소외의 원인과 그 해결 방식을 제시하는 데서는 크게 두 부
류로 나누어집니다. 실존주의를 비롯한 자본주의 지식인들

은 자연을 정복하며 과학을 발전시키는 인간의 삶에서 소외는 어쩔 수 없는 불가피한 현상이라고 해석하면서 그것을 극복하기 위해서는 내면의 삶으로 눈을 돌려야 한다고 주장합니다. 이에 반해 사회주의 철학자들과 예술가들은 소외는 자본주의 사회가 만든 황금만능주의에서 비롯하므로 그것을 극복하기 위해서는 자본주의 사회구조를 변혁해야 한다고 주장합니다. 맑스의 초기 저술에서 소외 문제가 제기된 후 루카치는 자본주의 사회의 소외를 물신주의라는 이름으로 규정하고 비판했습니다.

시인 릴케와 소설가 카프카도 이 문제에 눈을 돌렸습니다. 릴케는 《말테의 수기》에서 소외 속에서 절망적으로 살아가고 있는 파리의 한 시인을 묘사했습니다. 카프카의 소설 《변신》, 《성》, 《아메리카》의 주인공들은 무의미하고 절망적인 삶을 살아갑니다. 《변신》의 주인공은 하루아침에 한 마리의 벌레로 변해 버립니다. 자신의 의지와 관계없이 부조리한 삶이 시작됩니다. 이처럼 자본주의라는 사회 구조 안에서 경쟁을 일삼으며 휩쓸려 살아가는 인간은 생명을 연장하려는 벌레에 지나지 않습니다. 너무 상징적이고 추상적으로 이야기를 전개하고 있습니다. 모더니즘의 틀 안에 갇혀 있습니다.

그러나 카프카는 미국이라는 사회를 배경으로 쓴 〈아메리카〉에서는 환상적인 이야기가 아니라 구체적인 이야기 속에

서 소외 문제를 전개합니다. 꿈을 안고 유럽에서 미국에 온 주인공 카를에게 미국은 더 이상 꿈과 동경의 나라가 아니라 기계 문명의 속박 속에서 인간의 모습이 사라진 황폐한 나라였습니다. 더구나 빈익빈 부익부라는 자본주의적 착취는 노동자와 서민을 비참하게 만듭니다. 기계 문명과 함께 자본주의적 착취가 인간 소외를 만드는 근원임을 제시하는 데에서 카프카의 예리한 통찰력이 엿보이지만 해결 방식을 제시하지는 못합니다.

## 열한째 날

# 좋아하는 예술 작품들

**강물**    오늘은 이론적인 토론에 앞서 좀 편안한 마음으로 각자가 가
장 좋아하는 예술 작품을 하나씩 소개하기로 합시다. 먼저
연서 학생이 좋아하는 예술 작품을 말해 보세요.

**연서**    저는 아무래도 음악을 좋아하니까 음악에서 들어 보겠어요.
베토벤의 교향곡 5번 〈운명〉입니다.

**현일**    저도 좋아하는 곡인데 그 음악을 좋아하는 이유는 무엇입니
까?

**연서**    특별한 이유는 없고 그저 웅장하고 박력 있는 느낌이 좋다고
할까요. 예술 작품의 위대성은 감상자의 느낌에 좌우되지 않
을까요?

| | |
|---|---|
| 현일 | 느낌도 막연하지만은 않고 어떤 내용과 연관된 것 같아요. |
| 연서 | 그럼 이 음악을 들으면서 생각하는 내용이 무엇인지 들어 보고 싶네요. |
| 현일 | 저는 이 곡을 들으며 많은 것을 생각합니다. 예컨대 어떤 운명이 우리의 문을 두드리는가, 우리는 운명을 어떻게 받아들여야 하는가, 투쟁만이 자유롭고 행복한 운명을 가져올 수 있지 않은가 등등. |
| 연서 | 그것은 물론 이 곡의 제목이 암시하고 있는 내용입니다. 제목이 없다고 해도 그런 생각을 했을까요? |
| 강물 | 두 학생이 좋은 토론을 했습니다. 그럼 우선 스마트폰으로 이 음악을 들으면서 토론을 계속합시다. (배경 음악으로 교향곡 5번이 조용히 흘러나온다.) |
| 현일 | 당연히 예술 작품의 제목은 그 내용을 암시합니다. 그러니까 거의 모든 예술 작품에 제목이 붙어 있겠지요. |
| 연서 | 좋아요. 그럼 가장 좋아하는 예술 작품은 무엇인가요? |
| 현일 | 저는 미술에 관심이 있습니다. 좋아하는 그림은 쿠르베의 〈교회에서 돌아오는 길〉입니다. |
| 연서 | 처음 들어 보는 그림인데 제목을 보면 종교와 관련이 있는 것 같습니다. 우선 작가에 대해서 소개해 주고 그 그림을 좋아하게 된 이유를 말해 주세요. |
| 현일 | 저는 대학에 들어와서 진보적인 책들을 읽게 되었습니다. 우 |

리 사회가 금수저인 의사나 변호사만을 위한 사회가 되어서는 안 되며 사회가 안정되기 위해서는 흙수저인 민중이 주인이 되어야 한다는 사실을 깨달았습니다. 특히 교수님이 쓰신 미학 책들을 읽으면서 진보적인 예술에 눈을 돌리게 되었습니다. 그래서 이번 여행에 참여하게 된 것입니다.

제가 말한 쿠르베는 도미에와 함께 파리 코뮌에 참여하면서 예술이 인간 해방을 위한 무기가 되어야 한다는 것을 실천적으로 보여 준 화가입니다.

쿠르베는 부유한 농민의 아들로, 도미에는 가난한 노동자의 아들로 태어났습니다. 두 사람 다 렘브란트와 루벤스의 사실주의적인 그림에서 많은 것을 배웠습니다. 파리 코뮌 시절에 쿠르베는 코뮌의 지도 성원으로, 도미에는 예술 연맹 집행 기관 위원으로 활동했습니다.

도미에는 1830년 7월 군주국을 반대하는 프랑스 인민들의 새로운 혁명을 목격하면서 부르주아 계급이 부르짖는 민주주의와 자유주의의 허상을 간파했습니다. 그는 인민들의 삶을 묘사하는 석판화를 그렸는데 그의 그림 〈입법 기관〉에는 군주국 두목들이 풍자적으로 묘사되어 있습니다. 만인에게 평등한 법을 제정한다는 목표 아래 모인 이들은 하나같이 인민들을 착취하는 데 혈안이 된 은행가, 지주, 상인, 관리 들이었습니다. 후기의 작품들에서도 도미에는 돈이 모든 것을 지

배하는 부르주아 사회의 타락한 모습을 비판하고 하층 민중들에 대한 애정이 담긴 그림을 그렸습니다.

사회 사상가 프루동의 영향을 받은 쿠르베는 "회화는 그 시대를 그리는 것이며 동시에 그 시대를 비판하는 것이 되어야 한다."고 주장하면서 고전적인 미술 규범과 고전 미학을 벗어나 사회 문제에 눈을 돌렸습니다. 지주들과 관리들의 기생충 같은 삶을 비판하고 착취당하고 천대받는 노동자들의 삶을 보여 주려 했습니다. 쿠르베는 1855년 국제 미술 전람회에서 낙선하자 전람회장 옆에 '쿠르베 사실주의 미술 전람관'이라는 간판을 붙여 놓고 자신의 그림들을 전시하면서 사실주의 미술을 옹호했습니다. 사실주의 미술은 본질상 민주주의 미술이라는 신념이 그의 창작을 이끌어 갔습니다. 그의 그림 〈교회에서 돌아오는 길〉은 기독교인들의 허위성을 통쾌하게 조소하는 내용을 담고 있습니다.

**강물**　현일 학생이 역사와 미술사 공부를 많이 했군요. 자기가 관심을 갖는 분야에 파고든다는 것은 매우 바람직한 일입니다.

**연서**　그런 면이 있다는 것을 미처 몰랐습니다. 저도 역사와 예술사 공부를 더 많이 하겠습니다.

**강물**　이번에는 정란 학생과 수성 학생의 차례입니다.

**정란**　저는 러시아의 발레 〈백조의 호수〉를 좋아합니다. 마린스키 발레단의 내한 공연을 감상했는데 차이콥스키의 음악을 배

경으로 하는 이 작품을 감상하면서 저는 정말 황홀한 감동에
빠졌습니다.

수성     저는 찰리 채플린의 영화들을 좋아합니다. 특히 〈모던 타임
스〉를 높이 평가합니다.

정란     채플린을 좀 자세하게 소개해 주세요.

수성     채플린Chaplin(1889~1977)은 런던에서 희극 배우의 아들로 태어났
습니다. 그로부터 나흘 뒤에 히틀러가 태어났는데, 둘은 훗
날 영화라는 매체를 통해 숙명적으로 만나게 됩니다. 채플린
은 미국으로 건너가 영화 제작에 성공해 백만장자가 되었고
'아메리칸드림'을 실현했습니다. 그러나 거대한 자본과 마천
루 아래서 소외되고 고통 받는 인간들의 모습을 보고 그들의
편에서 영화를 만들었습니다. 그는 가난을 동정하는 천박한
박애주의의 수준에 머물지 않고 빈부의 차이를 만들어 낸 사
회구조적 문제로까지 눈을 돌린 것입니다.

현일     채플린은 사회주의자라는 비난을 받고 미국에서 추방되지
않았나요?

수성     맞습니다. 채플린은 공산주의 활동가라는 혐의로 1921년부
터 미 정보국의 감시 대상이 되었습니다. 채플린에 관한 FBI
의 파일이 1,900쪽에 달했습니다. 채플린이 좌익 인사들과
친했기 때문입니다. 미국의 진보적인 소설가 싱클레어, 인도
수상 네루, 화가 피카소, 철학자 사르트르, 과학자 아인슈타

인, 주은래, 간디, 처칠, 소련의 영화감독 예이젠시테인, 무용가 니진스키, 동독의 극작가 브레히트 등이 그의 친구였습니다. 채플린은 정당에 가입하지 않았지만 진보적인 운동 단체에 많은 성금을 내기도 했습니다.

1950년대에 미국에서 매카시 선풍이 일어나 사회주의 이념에 동조하는 사람들을 빨갱이로 몰아 소탕하려 했습니다. 채플린도 이러한 선풍의 덫에 걸렸습니다. 반미 행위를 조사하기 위해 조직된 위원회의 출두 명령을 받고 채플린은 다음과 같은 전보를 보냈습니다. "나는 공산주의자가 아니다. 나는 어떤 정당이나 정치 단체에 가입한 일도 없다. 나는 여러분들이 알고 있듯이 평화주의자다."(마사루 지음, 고경대 옮김, 《만화 채플린》, 도서출판 오월 1990, 63쪽). 무식하고 저돌적인 극우파 영화배우 로버트 테일러는 다음과 같이 채플린을 공격했습니다. "공산주의자는 모두 소련이나 다른 공산주의 나라로 추방해야 한다. 찰리 채플린은 아주 위험한 인물이다. 총 한 번잡아 보지 못한 풋내기가 군사 문제의 전문가인 양 미국의 전쟁에 대해서 이러쿵저러쿵 떠들고 있다."(같은 책, 63쪽). 어쨌든 채플린은 이런 정치적 시비에 휘말린 후, 미국을 떠나야 했습니다.

정란   미국을 떠난 채플린은 말년에 어디서 살았습니까?

수성   1952년 〈라임라이트〉를 만든 채플린은 런던에서의 시사회에

참석하기 위해 가족과 함께 영국으로 떠났고 이 기회를 틈타 미국 국무성은 그의 귀국을 허가하지 않겠다고 발표했습니다. 이렇게 추방된 채플린은 스위스로 이주하게 되었습니다. 채플린은 배우, 감독, 제작을 맡았을 뿐만 아니라 각본을 쓰고 음악을 작곡한 다재다능한 인물이었습니다. 그가 작곡한 〈라임라이트〉의 영화 음악은 전문가의 작품을 능가했습니다. 칸트나 나폴레옹과 같은 단신의 사나이가 영화계를 주름잡은 것입니다.

그는 단순한 돈벌이 예술가가 아니었고 인간과 사회의 본질을 꿰뚫어 본 정의롭고 양심적인 예술가였습니다. 그는 단순한 희극 배우가 아니라 기계 문명에 의한 인간의 소외, 자본에 의한 인간성의 훼손, 권력에 의한 인권의 침해를 날카롭게 파헤친 철학적인 예술가였습니다.

**연서** 영화 〈모던 타임스〉의 어떤 점이 마음에 듭니까?

**수성** 기계 문명의 발달로 인간의 창의력이 소멸되는 과정을 잘 묘사한 점입니다. 4차 산업 혁명에 의해 인간이 기계의 노예가 되는 과정을 예견한 작품이기도 합니다. 이러한 기계화 과정에서 자본주의가 그 병폐를 산출하는 원인이라는 것을 암시해 준 데에서 채플린의 천재성이 나타난다고 생각합니다.

**정란** 이번에는 교수님이 좋아하는 예술 작품을 소개해 주세요.

**강물** 나는 조각을 좋아하는데 특히 로댕의 작품을 좋아합니다. 학

영화 〈모던 타임스〉의 한 장면

생들은 아마 로댕의 〈생각하는 사람〉을 알고 있을 것입니다.
그러나 내가 좋아하는 작품은 그것이 아니고 〈칼레의 시민〉
입니다.

　로댕은 파리에서 하급 관리의 아들로 태어나 장식 미술 학
교를 졸업하고 국립 미술 학교에 응시했으나 3번이나 낙방했
습니다. 결국 조각가의 조수로 일하면서 혼자서 공부를 했습
니다. 1877년에 〈청동 시대〉라는 작품을 전람회에 출품해 조
각가로서의 명성을 얻게 되었는데, 작품이 너무 실제 사람과
비슷해 사람의 신체에서 직접 모형을 뜬 것이 아닌가 하고
심사 위원들이 의심했을 정도였습니다.

　〈칼레의 시민〉은 조각 군상입니다. 이 작품은 1892년에 완

〈칼레의 시민〉(로댕 作)

성되어 1895년 프랑스의 작은 도시 칼레에 세워졌습니다. 칼
레는 16세기 프랑스와 영국 사이에서 벌어진 백년전쟁 시기
에 영국군에 의해 포위당했습니다. 칼레 시민들은 굶주림에
시달렸고 도시의 함락이 목전에 다가왔으나 적에게 굴복하
지 않았습니다. 영국군 사령관은 6명의 시민 대표자만 넘겨
주면 시민들의 목숨은 살려 주겠다고 했습니다. 6명의 대표

는 시민들의 생명을 구하기 위해 죽음의 단두대를 향해 용감하게 걸어 나갔습니다. 작품은 이들을 형상화하고 있습니다. 작품에 들어 있는 인물들의 형상은 영웅심과 애국심으로 불타고 있는 모습입니다.

**현일** 그러나 로댕은 노동자나 하층 민중을 조각의 대상으로 삼은 경우가 드문데요?

**강물** 그렇습니다. 로댕은 종래의 도식적인 형식주의를 과감히 탈피하고 현실에 눈을 돌렸습니다. 그러나 역사의식이 부족했던 그는 노동자들의 투쟁과 그 주도적인 힘을 파악하지 못하고 염세주의적이 되었습니다. 삶의 허무를 에로틱한 조각의 창작으로 극복하려 했지만 그것은 결국 일시적인 처방으로 끝나고 말았습니다.

위대한 예술 작품을 창작하기 위해서는 예술가들이 문학, 역사, 철학의 지식을 충분히 습득해야 한다는 사실을 로댕이 잘 보여 주었습니다. 베토벤이 불후의 명작을 남길 수 있었던 것도 건전한 역사의식과 확고한 인생관이 그의 창작에 도움을 주었기 때문입니다.

**연서** 두 분은 다 같이 예술 작품의 가치를 그 내용에 두는 것 같은데 예술에서는 형식도 내용 못지않게 중요하지 않을까요?

**강물** 맞습니다. 예술에서는 형식이 매우 중요한 위치를 차지합니다. 그럼 이제부터 미학의 가장 중요한 문제에 속하는 '형식

과 내용'에 관해서 알아봅시다.

**수성**　형식주의 예술이란 무엇입니까?

**강물**　예술 작품뿐만 아니라 모든 사물은 형식과 내용으로 구성되어 있습니다. 아리스토텔레스는 그것을 형상과 질료라는 말로 표현했습니다. 형상이란 어떤 사물로 하여금 그것이 되게하는 본이고 질료란 사물을 구성하는 재료입니다. 예컨대 목재라는 질료가 책상도 되고 걸상도 될 수 있습니다. 그런데 예술 작품의 형식과 내용은 단순한 형상과 질료가 아닙니다. 예술의 내용에는 물질적인 질료뿐만 아니라 이미지나 사상도 포함되기 때문입니다.

예술 작품에서 형식을 과대평가하고 내용을 소홀히 다루거나 아예 무시하려는 작가들이나 이론가들을 형식주의자라고 부릅니다. 이들은 예술 작품에서 형식과 그 속에서 가공되는 재료나 소재만을 봅니다.

그러나 그것은 잘못입니다. 예컨대 진흙으로 벽돌을 만드는 경우와 도자기를 만드는 경우를 생각해 봅시다. 같은 질료로 만들어진 벽돌과 도자기 사이에는 형태상의 차이뿐만 아니라 내용상의 차이도 나타납니다. 벽돌공은 무조건 형에 맞추어 벽돌을 찍어 내지만 도예공은 작품 하나하나에 내용을 집어넣습니다. 예술품이 재료와 형식만으로 이루어진다고 생각하는 사람은 벽돌과 도자기 사이에 형식적인 차이가

|      |                                                                                                  |
|------|--------------------------------------------------------------------------------------------------|
|      | 있을 뿐 내용적인 차이가 없다고 주장하는 사람과 같습니다.                                         |
| 연서 | 어느 정도 이해가 갑니다. 그런데 예술 작품에서 형식과 내용은 어떤 관계에 있나요?                  |
| 강물 | 서로를 규정하는 관계에 있습니다. 좀 어려운 용어를 사용하면 변증법적인 관계에 있습니다. 하나가 없으면 다른 것도 존재할 수 없다는 것입니다. |

어느 정도 이해가 갑니다. 그런데 예술 작품에서 형식과 내용은 어떤 관계에 있나요?

**강물** 서로를 규정하는 관계에 있습니다. 좀 어려운 용어를 사용하면 변증법적인 관계에 있습니다. 하나가 없으면 다른 것도 존재할 수 없다는 것입니다.

일상생활에 쓰이는 다른 생산품에서는 내용이 형식의 기능 역할밖에 하지 못합니다. 잘 움직이는 것은 자동차라는 기계의 기능이며 글씨가 잘 써지는 것은 만년필의 기능입니다. 여기서는 내용이 형식에 좌우됩니다. 어떻게 잘 움직이느냐는 자동차의 구조에 의해서 결정됩니다.

또 여기서는 형식의 구성 요소가 쉽게 교환될 수 있습니다. 자동차의 부품이 교환되는 경우가 그렇습니다. 그러나 예술 작품에서는 오히려 내용이 형식을 규정하며 내용과 형식은 하나로 결합되어 있습니다.

**현일** 내용과 소재는 일치하나요?

**강물** 꼭 그렇지는 않습니다. 괴테의 《파우스트》를 예로 들어 봅시다. 파우스트 박사는 중세의 전설적인 인물이었습니다. 그는 연금술을 사용해 사물을 변화시키고 종교가 금지하고 있는 우주의 비밀을 알아내려고 악마와 결탁했다가 결국 파멸하고 맙니다.

이러한 파우스트의 전설을 소재로 해 많은 작가들이 예술 작품을 시도했습니다. 독일의 작가 클링거는 《파우스트의 생애, 행위와 지옥행》이라는 소설에서 파우스트가 인류를 고통에서 해방시키려고 악마에게 영혼을 파는 과정을 묘사합니다. 파우스트의 전설이라는 소재를 중세의 사회관계를 비판하는 내용으로 바꾼 것입니다. 괴테는 파우스트를 주어진 것에 만족하지 않고 더 높은 인식과 실천을 향해 나아가는 인물로 묘사했습니다.

이처럼 하나의 소재가 작가의 세계관에 따라 다양한 내용이 될 수 있습니다.

**정란** 그렇다면 예술 작품의 평가도 형식과 내용의 관계에 따라 결정되어야 합니까?

**강물** 정확한 말입니다. 훌륭한 예술 작품이 만들어지기 위해서는 형식과 내용이 변증법적으로 통일되어야 하며 그에 앞서 소재와 내용이 부합해야 합니다.

예컨대 1920년대에 나타난 이른바 표현주의 예술에서는 종종 사회적 모순이 개인 간의 모순으로 변환되는데 그것은 소재와 내용의 불일치를 나타냅니다. 그것은 자본주의 사회 구조에서 오는 모순을 세대 간의 갈등으로 전환시켜 묘사하려는 것과 같은 이치입니다. 현실과 부합하지 않는 소재는 작품의 가치를 망가뜨립니다. 개별적인 인간 사이의 갈등이

나 세대 간의 갈등도 물론 현실적인 소재가 될 수 있습니다. 그러나 한 사회의 모순을 밝혀내려 할 때 그것은 부차적인 문제입니다.

예술가는 현실에서 발견한 소재 안에 사회의 전체적인 이념을 구현해 가고 바로 그것이 전형화입니다. 예술가는 훌륭한 작품을 만들기 위해 먼저 자신의 이념과 어울리는 소재를 선택해야 합니다.

**수성**  형식주의자들이 의존하는 철학은 무엇입니까?

**강물**  칸트의 철학도 형식주의와 관련이 있습니다. 칸트는 미학뿐만 아니라 윤리학에서도 형식을 강조했습니다. 칸트는 도덕적인 행위가 내용과 상관없이 윤리적인 법칙을 추종할 때 가능한 것처럼 미적인 판단도 '이해관계를 떠나 마음에 듦'이라는 형식적인 판단에 의존한다고 강조했습니다.

그러나 실제로 도덕이나 예술에서 형식은 내용을 떠나 존재할 수 없습니다. 형식과 내용은 항상 결부되어 있고 또 생산력이나 사회관계의 변화에 따라 발전합니다. 예컨대 인쇄술은 중세에서 등한시되었던 산문 문학을 발전시켰을 뿐만 아니라 예술 일반의 발전에 커다란 영향을 미쳤습니다. 사진 기술이나 판화의 등장이 미술에 미친 영향도 지대하며 오늘날에는 정보화가 예술의 형식을 바꾸어 가고 있습니다.

**연서**  새롭고 참신한 형식이 예술의 변화에 긍정적으로 작용하는

경우는 없습니까?

**강물**  그런 경우도 있습니다. 예컨대 독일적인 형식의 가극을 시도한 바그너, 12음계를 고안해 낸 쇤베르크, 만화 예술을 고안한 디즈니, 비디오 예술을 혁신한 백남준 등이 그러합니다.

그러나 중요한 것은 형식의 혁신만으로 예술의 질을 높일 수는 없다는 점입니다. 보잘것없는 내용을 형식으로 치장하는 예술은 결국 실패하고 맙니다.

**연서**  형식과 내용을 유기적으로 결합시킨다는 것은 실제 예술 창작에서 그렇게 쉬운 일이 아닌 것 같습니다. 예술가들은 어떤 노력을 경주해야 하나요?

**강물**  먼저 예술가들은 그들이 살고 있는 현실에 대해 올바른 입장을 갖고 있어야 합니다. 다시 말하면 삶으로 파고들어야 합니다. 주관적인 생각이나 선입견을 버려야 합니다. 인간과 사회를 객관적으로 파악할 수 있어야 합니다. 올바른 형식은 기술과 같은 기계적인 요인에 의해서 결정되는 것이 아니라 올바른 인생관에 의해서 결정됩니다.

많은 요인이 예술의 형식을 결정하지만 가장 중요한 것은 예술의 내적인 법칙입니다. 내용과 형식의 통일이 바로 예술의 내적인 법칙입니다. 내용이 없는 형식은 공허하고 형식이 없는 내용은 산만합니다. 형식만을 강조하는 시는 뼈대만 있고 살과 피가 없는 인간과 같습니다. 형식을 미리 생각하고

거기에 내용을 집어넣으려는 예술은 어색하며 내용만을 생각하고 형식을 소홀히 하는 예술은 예술성을 상실합니다. 형식과 내용은 다 같이 삶으로부터 나와야 합니다.

예술의 독특한 특성이 형식의 아름다움 속에 있다는 것을 부정할 수는 없지만 형식의 아름다움이란 결국 내용과 조화를 이루는 아름다움입니다. 내용을 무시하는 시는 말장난으로 끝납니다. 내용은 그 특성에 알맞은 형식을 선택하며 그 관계를 규정합니다. 다시 말하면 내용과 형식이 다 같이 중요하지만 결정적인 역할을 하는 것은 내용입니다.

**정란** 예술에서 내용이 그처럼 중요한데 왜 형식주의자들은 내용을 소홀히 하고 형식만을 강조할까요?

**강물** 이들이 기피하고 무서워하는 내용은 주로 사회적인 내용입니다. 다시 말하면 정치, 경제, 역사와 관계되는 내용입니다. 형식주의자들은 사회의 모순에 눈을 감으면서 기존 사회를 간접적으로 옹호하려는 의도를 숨기고 있습니다.

**연서** 예술의 내용은 결국 작가의 세계관을 밑받침으로 결정된다는 사실을 어느 정도 이해했습니다. 저도 좋은 예술을 이해하기 위해 앞으로 철학을 많이 공부하겠습니다.

**강물** 고맙습니다. 훌륭한 예술 작품에는 항상 예술적인 창조성과 사상성이 결부되어 있습니다.

**현일** 구조주의 예술 이론도 일종의 형식주의에 속합니까?

**강물**  그렇다고 보아야 하지요. 구조주의자들은 예술 작품을 형식과 내용을 포함하는 전체적인 구조로서 고찰하려 합니다. 이들은 작품의 구조를 수학적인 방법으로 연구할 수 있다고 생각하며 그것이 과학적인 해석이라고 주장합니다.

그러나 구조주의 예술론은 많은 한계를 지닙니다. 예술 작품의 형식은 구조적일지 모르나 내용은 그렇지 않습니다. 예술 작품의 내용을 형성하는 인간의 느낌이나 사상은 구조적이라기보다 오히려 유기적입니다. 다시 말하면 수학적인 분석을 벗어난 내적인 법칙을 지닙니다. 예술 작품의 내용은 구조 분석을 통해서 해명되는 것이 아니라 모순을 통한 발전을 내포하고 있습니다. 수학적인 분석을 통해서 예술 작품을 해명하려는 것은 그 내용이 지니는 역사적, 사회적 성격을 간과한다는 의미입니다. 예술의 형식은 항상 내용과 결부되고 이 내용을 예술가들이 사회와 역사 발전으로부터 유기적으로 창출해 내기 때문에 구조주의는 형식에 매달리고 있다는 인상을 줍니다.

# 예술과 이데올로기

**강물**   학생들은 '이데올로기'라는 말을 들어 본 적이 있습니까? 그 말과 함께 생각나는 것은 무엇입니까?

**현일**   이전에는 많이 들었는데 요즘은 별로 듣지 못했습니다. 이 말은 바람직하지 않은 어떤 것을 표현한다고 생각합니다. 벨의 책《이데올로기의 종언》을 읽지는 않았지만 그러한 사실을 말해 주고 있는 것 같습니다.

**연서**   교수님, 제가 인터넷에서 찾아보니 "이데올로기란 종교관, 가치관, 사상, 사고방식 등 다양한 신념 체계 혹은 인식 체계를 말한다."고 나와 있습니다.

**강물**   고맙습니다. '이데올로기'는 '이념'idea과 '논리'logic의 합성어입

니다. 다시 말하면 연서 학생이 말한 것처럼 일종의 '신념 체계' 혹은 '사상 체계'입니다.

그렇다면 현대에 들어와서 벨이 주장한 것처럼 이데올로기가 소멸되었거나 소멸되어야 합니까?

현일 신념이나 사상은 인간에게는 필수 불가결한 것이라고 생각합니다. 그것이 없다면 인간은 동물과 같습니다. 그런데 벨은 왜 이데올로기의 무용성을 주장했을까요?

강물 앞으로의 사회는 기술자 출신의 관리자인 테크노크라트가 주도하기 때문에 정치적인 이념, 특히 자본주의냐 사회주의냐의 논쟁이 큰 의미가 없게 되었다고 말하는 것 같습니다. 그러나 벨의 숨은 의도는 맑스주의를 비판하는 데 있었습니다. 그가 모든 이념을 거부한 것은 아니니까요.

문제는 모든 이데올로기가 부정적인 것이 아니라 옳은 이데올로기가 있고 그른 이데올로기가 있다는 것입니다. 그리고 그것을 구분해 주는 것이 바로 과학적인 철학입니다.

수성 예술도 작가의 신념이나 사상을 표현하는 것이기 때문에 이데올로기와 무관하지 않을 것 같은데요?

강물 맞습니다. 그래서 오늘 토론에서는 예술이 정치, 도덕, 종교 등과 어떤 연관이 있는가를 살펴보기로 합시다.

그럼 연서 학생은 예술과 정치가 어떤 관계에 있다고 생각합니까?

연서  저는 예술이 정치와 분리되어 예술 자체에만 집중해야 된다고 생각합니다. 부끄럽게 생각되지만 저는 그렇게 학교에서 배웠습니다.

강물  부끄럽게 생각할 필요 없습니다. 아마 한국의 고등학교를 졸업한 대부분의 학생이 연서 학생과 똑같이 대답할 것입니다. 예술은 정치를 초월해 순수 예술이 될 때만 더 훌륭한 예술이 된다고 현대 부르주아 미학자들이 다 같이 주장하기 때문입니다. 우리는 이미 앞에서 순수 예술이 어떤 동기와 과정에서 발생했는지를 알아보았습니다. 예술이 정치와 무관해야 한다는 주장은 예술의 당성을 강조하는 레닌의 예술론에 대한 비판이기도 합니다.

그러나 인간이 한순간이라도 정치를 떠나 존재할 수 있을까요? 물론 직접 정치 활동에 참가하지 않고 정치와 무관한 것처럼 살 수도 있습니다. 그러나 모든 사람은 일상생활에서 정치와 부딪힙니다. 교육, 교통, 스포츠, 방송, 공연 등 정치와 연결되지 않는 것이 없습니다. 인간은 사회적 동물이고 사회를 떠날 수 없으며 사회를 주도하는 것은 정치이기 때문입니다. 그래서 아리스토텔레스는 인간을 '정치적 동물'로 규정했습니다.

예술이나 철학이 정치와 무관하다고 주장하는 사람들, 정치적인 중립을 표방하는 사람들도 일상생활에서는 정치를

떠날 수 없으며 그들의 주장에는 이미 일정한 정치적 입장이 숨겨져 있습니다. 다시 말하면, 중립을 주장하는 것 자체가 현 상태를 옹호하는 일종의 입장, 일종의 이데올로기라는 것입니다.

**현일** 절대적인 중립이란 있을 수 없다는 말입니까?

**강물** 그렇습니다. 만인의 평등과 가치를 보장한다는 법, 도덕, 종교가 자본주의 사회구조 안에서는 현실적으로 일정한 계층을 유리하게 만드는 집권자의 권익과 연관된다는 사실은 이미 잘 알려져 있습니다.

철학과 예술에서도 예외가 아닙니다. 철학과 예술이 정치와 무관한 보편적인 인류의 진리를 표현하거나 개인적인 감정의 표현에 머물러야 한다는 주장은 현실 정치에 관심을 갖지 말아야 된다는 말인데 그러할 경우 계속 이익을 얻는 것은 집권층, 더 정확히 말하면 자본주의 사회를 주도하고 있는 부르주아지입니다.

예술의 초당파성이란 결국 지배 계급이 피지배 계급의 불만을 무마시키거나 마비시키는 도구로 사용하는 이념입니다. 부르주아 계급은 결코 초당파적이 되지 않습니다. 외면상으로 그러한 흉내를 낼 뿐입니다. 내면상으로 혹은 간접적으로는 지배 계급의 권익을 위해 헌신하고 있습니다.

**연서** 위대한 예술가는 선과 악을 초월해야 한다는 말도 있는데요?

**강물**　예술과 도덕은 모두 사회의식의 표현 형식이지만 도덕이 주로 인간 행위의 규범과 연관되는 반면 예술은 포괄적인 인간관계를 표현합니다. 다시 말하면 예술은 도덕적인 인간관계는 물론 경제적, 정치적, 법적인 관계와 더불어 종교적, 심리적 관계 등을 포괄적으로 파악하고 묘사합니다.

　예술은 예술적 형상이라는 현실 반영의 독특한 형식을 통해서, 인간이 사회적 존재임을 인식하게 하고 자연과 인간에 대한 관계를 묘사하면서 인간의 감정, 성격, 세계관 등에 지대한 영향을 미칩니다. 인간의 가치 평가에서 도덕은 선의 개념에서 출발하는 반면 예술은 미의 개념에서 출발합니다. 선과 미는 일치하는 경우도 있고 상이한 경우도 있습니다. 자연의 아름다움은 도덕적인 선과 무관하며 도덕적인 선도 미와 무관한 경우가 있습니다. 예컨대 《노트르담의 꼽추》에 나오는 종지기 카지모도는 모습은 흉하지만 선한 인간입니다.

　일반적으로 예술적인 규범이 도덕적인 규범보다 더 항구적이고 절대적인 성격을 지닙니다. 봉건 사회의 도덕은 시대가 변하면서 그 타당성을 상실한 반면 봉건 사회의 예술은 오늘날에도 그 가치를 어느 정도 유지하고 있습니다.

　그럼에도 불구하고 예술과 도덕은 서로 연관되어 있습니다. 이들은 다 같이 인간에 대한 봉사라는 과제를 갖고 있으

며 그러한 경우에만 올바른 사회의식이 된다는 점에서 일치합니다. 예술이나 도덕은 다 같이 사회적인 이상을 반영하며 올바른 사회적 이상은 삶과 분리될 수 없기 때문입니다. 그러한 이상이 작가의 머릿속에서 고안되어서는 안 되고 민중의 삶에서 유기적으로 발생해야 합니다. 민주적인 사회가 이루어지면서 이러한 경향은 더 확고해집니다. 개인과 전체가 조화를 이루는 사회에서만 인간의 이상적인 삶이 가능하며 그러한 이상은 인간 행위에 대한 도덕적인 기준뿐만 아니라 미학적인 척도에 있어서도 중요한 관건이 됩니다. 예술과 도덕은 서로를 보충해 주는 관계에 있기 때문에 예술은 결코 도덕과 분리되어 있지 않습니다.

**정란**  그럼 예술은 종교와도 불가분의 관계를 맺어야 합니까?

**강물**  아닙니다. 도덕은 올바른 도덕도 있고 올바르지 않은 도덕도 있을 수 있지만 종교는 전반적으로 올바르지 않은 비과학적인 신념을 기반으로 하기 때문입니다.

**수성**  그렇다면 모든 예술은 종교를 비판해야 합니까?

**강물**  인류에게 행복을 가져다주려는 올바른 예술은 그렇게 해야합니다. 예컨대 이름 없는 작가가 쓴 희곡 한 편이 세계를 깜짝 놀라게 한 일이 일어났습니다. 상상에 의해서가 아니라 자료를 수집해서 《대리인》이라는 희곡을 쓴 독일의 극작가 호흐후트Hochhuth의 이야기입니다.

호흐후트

작가는 1931년 독일에서 태어나 나치의 범죄를 목격했습니다. 그리고 전후에 나치를 고발하는 작품들을 썼습니다. 《대리인》이 1963년에 유명한 연출가 피스카토르에 의해서 공연되자 호흐후트는 일약 세계적인 희곡 작가의 명성을 얻게 되었습니다. 이 희곡은 25개국에서 공연되었고 파리에서만 346회가 공연되었습니다. 동시에 이 희곡은 많은 논쟁을 불러일으켰습니다. 희곡의 내용은 다음과 같습니다.

제2차 세계대전 당시 히틀러가 정권을 잡고 유대인과 공산

주의자 들을 학살하면서 세계를 지배하려는 음모를 꾸밉니다. 양심적인 신부 폰타나는 교황 피우스 12세에게 히틀러에게 저항하라고 요구합니다. 그러나 교황은 침묵을 지키면서 히틀러의 의도를 묵인했고 그 결과 인류에게 커다란 재앙을 가져다주었습니다. 침묵과 방관은 공범의 죄로부터 자유로울 수 없다는 것이 이 희곡의 주제입니다. 이와 더불어 작가는 많은 역사적인 자료를 동원해(희곡에 65쪽에 달하는 주석을 붙였습니다) 종교와 정치의 연관성을 폭로했습니다.

이 희곡은 절대로 오류를 범할 수 없다는 교황의 무구성에 대한 도전의 의미를 지니기도 했습니다. 물론 호흐후트는 전쟁의 발생 원인, 종교와 정치가 야합하지 않을 수 없는 자본주의적인 사회구조를 명쾌하게 밝히는 대신 교황의 도덕적 결단에 너무 많은 기대를 걸었습니다. 그러나 세계가 알 수 없는 부조리로 가득 차 있기에 개인의 결단이 무의미하다고 생각하는 1950년대의 서구 희곡(부조리극)에 비하면 그의 희곡은 정치와 역사에 눈을 돌리면서 올바른 문학과 예술이 나아가야 할 방향을 제시해 주었습니다. 철학자 마르쿠제는 《일차원적 인간》에서 말했습니다. "우리 시대의 참된 정신이 사뮈엘 베케트의 소설에서 나타났다면 그 참된 역사가 호흐후트의 희곡에서 서술되었다."

**현일** 기독교를 잘 알고 있는 서양 사람들이 기독교를 비판하는 예

술 작품도 만든 것은 바람직한 일이라고 생각합니다. 서양에는 기독교를 옹호하는 예술이 너무 주도적이니까요. 그런데 우리나라에도 종교를 비판한 예술 작품이 있나요?

**강물**    있습니다. 1958년 《현대문학》 5월호(통권 41호)에 추천 작품으로 실린 송기동의 〈회귀선〉입니다.

**정란**    어떤 내용입니까?

**강물**    겟세마네 동산 부근에 예수라는 사나이가 살았는데 스스로를 하느님의 아들이라 일컬으며 많은 순진한 사람들을 유혹했습니다. 그중에서도 창녀 출신 막달라 마리아와는 연인 사이가 되었습니다.

스스로도 하느님이 있는지 없는지 회의에 빠져 있던 예수는 자신을 신의 아들로서 증명할 수 있는 교묘한 꾀를 생각해 냅니다. 그는 자기와 외모가 닮은 칼프시스라는 사람을 매수합니다. 그의 가족이 굶어 죽기 직전이라는 사실을 안 예수는 칼프시스에게 은 130냥을 줄 테니 자기 대신 죽어 달라고 흥정을 합니다. 예수가 헌금으로 모은 보상금을 받은 칼프시스는 예수 대신 붙잡혀 재판을 받고 스스로 유대인의 왕이라고 고백합니다. 군중들의 요청으로 십자가에 못 박힌 칼프시스는 하늘을 향해 예수가 가르쳐 준 대로 "나의 하느님, 어찌해 나를 버리시나이까?"라 외칩니다.

칼프시스가 십자가에 못 박히던 날 밤 예수는 마리아의 집

에서 검붉은 닭의 피로 손을 적신 후 마리아와 함께 다음 연극을 계획합니다. 날이 새자 둘은 겟세마네 동산으로 올라갑니다. 마리아가 무덤을 지키는 병정들을 유혹해 자리를 비우게 만들자 예수는 무덤의 바위를 열고 들어가 칼프시스의 시체를 처리한 후 흰옷으로 갈아입고 앉습니다. 얼마 후 막달라 마리아와 예수의 어머니 마리아가 나타나고 이어서 술에 취한 두 병정이 나타납니다. 예수는 시치미를 떼고 스스로 부활했다고 말하고, 두 여인은 제자들에게 이 사실을 알립니다. 제자들은 달려와 예수를 보고 그의 부활을 확신합니다.

연극이 감쪽같이 성공한 후 마리아와 예수는 비가 쏟아지는 황야를 걸어서 도망을 갑니다. 비를 피해 동굴에 들어선 예수는 피로에 지친 나머지 눈을 감습니다. 갑자기 욕정을 느낀 마리아는 예수의 성기를 만져 보고는 질겁을 합니다. 예수가 고자였기 때문입니다. 예수는 결국 거기서 죽고 마리아는 탄식합니다. "이런 병신에게 무얼 바라고 쫓아다녔던가? 내가 정말 너무나도 순진했어, 그의 말과 같이. 그러나 그는 정말 불쌍한 사람이야. 그렇게도 달콤한 인생의 향락을 한 번도 맛보지 못하고 죽어 버리다니…."

**연서** 상상력이 너무 지나치다고 생각합니다. 기독교 신자들이 이 작품을 보고 항의를 많이 했을 것 같습니다.

**강물** 이 소설은 물론 순수한 상상력이 만들어 낸 작품입니다. 많

은 기독교인이 이 소설을 읽고 분노를 터뜨렸습니다. 어떤 종교인은 이것을 '신성 모독'이라고 비판하면서 왜 하필 한국에서 이런 소설이 나와야 했는가를 개탄했습니다. 그러나 상상은 소설가의 자유에 속합니다. 회암 스님은 기독교 교리 자체가 모두 허구이고 상상일 뿐이라 말합니다(회암 스님의《말하지 않을 수 없다》). 스님의 말이 맞다면 〈회귀선〉의 작가가 비난받아야 될 이유는 없습니다.

현일  불교를 비판한 작품은 없나요?

강물  있겠지요. 그러나 불교는 침략과 연관되지 않는 비교적 평화적인 종교인 반면 기독교는 서구 제국주의가 약소국가를 침략하는 데 동원되어 많은 역할을 했습니다. 그렇기 때문에 〈회귀선〉의 작가는 서구의 제국주의적인 종교에 대해 민족의 자존심을 갖고 통쾌하게 반격을 가한 것 같습니다. 나는 우리나라에도 이런 작가가 있다는 것이 오히려 자랑스럽게 생각됩니다.

**열셋째 날**

# 세계의 민중 문학

**강물**　오늘은 세계의 민중 문학에 대해서 토론해 보겠습니다. 민중 문학과 연관해 생각나는 사람을 차례대로 말해 보면 좋겠습니다.

**현일**　제가 먼저 말하지요. 제가 기억하는 사람은 노벨 문학상을 받은 네루다입니다만 작가나 작품에 대해서 자세한 것은 모릅니다.

**연서**　저는 빅토르 하라라는 남미 민중 가수의 노래를 한 번 들은 적이 있습니다.

**정란**　저는 고리키의 소설 《어머니》를 읽었는데 그것도 민중 문학에 속하는지 모르겠습니다.

**수성**  저는 의사 출신의 독일 희곡 작가 뷔히너의 《보이체크》라는
작품을 읽었습니다.

**강물**  정란 학생과 수성 학생이 읽은 작품은 혁명적인 성격이 강하
고 그 혁명은 민중을 위한 혁명이었으니까 민중 문학에 속한
다고 해도 크게 틀리지는 않을 것입니다.

참된 민중 시인이라고 할 수 있는 네루다부터 알아봅시다.
칠레의 시인 네루다는 첫 시집 《황혼》에서 칠레의 아름다운
자연을 배경으로 인간의 절망과 비애와 불행을 노래했습니
다. 그러므로 이들 시에는 허무주의적이고 개인주의적인 색
채가 깃들어 있었지요.

그러나 1936년 네루다가 스페인의 마드리드에서 외교관
으로 활동하면서부터 그의 인생과 작품은 커다란 변화를 겪
게 됩니다. 공화정을 바라는 스페인 민중과 파시스트들 사이
의 전쟁을 목격한 것입니다. 독립과 자유를 위해서 싸우는 스
페인 민중이 히틀러와 무솔리니의 지원을 받은 파시스트들에
의해서 많은 피를 흘렸습니다. 정의와 사랑을 염원하던 네루
다는 정열적인 혁명 시인으로 바뀌었을 뿐만 아니라 스스로
도 민중의 편에 서서 싸웠습니다.

그는 프랑스와 멕시코로 자리를 옮긴 후에도 이 전쟁의 진
실을 알리는 많은 시를 썼습니다. 칠레로 귀국한 그는 칠레
공산당에 가입했고 국회 의원에 당선되어 칠레의 군사 독재

네루다

및 그것을 지원하는 제국주의를 비판했습니다. 네루다는 조
국 칠레를 사랑하는 시인이었습니다. 그는 조국에 대한 사랑
을 다음과 같은 시로 표현했습니다.

> 만약 천 번을 죽는다 해도
> 그때마다 나는 내 조국 땅에서 죽으리라.
> 만약 천 번 태어난다 해도
> 그때마다 나는 내 조국 땅에서 태어나리라.

그의 애국심은 세계 인민의 정의로운 투쟁과 연관되는 사랑이었습니다. 그는 새로운 사회를 위해서 투쟁하고 건설하는 세계 인민들에게 정의를 확신시켜 주는 시들을 썼습니다. 그는 1953년에 국제 스탈린상을, 1971년에 노벨 문학상을 받았습니다.

**현일**　고맙습니다.

**연서**　하라에 대해서도 이야기해 주세요.

**강물**　남미의 혁명가 체 게바라가 아르헨티나에서 태어나 쿠바에서 카스트로와 함께 쿠바 혁명을 일으켜 미 제국주의자들을 축출했고 계속해서 볼리비아에서 혁명을 일으키려다가 사살되었다는 사실은 잘 알겠지요. 게바라는 쿠바에서 주어진 안정된 고위직을 거부하고 다시 위험한 혁명의 길로 들어선 진짜 혁명가였습니다. 그래서 프랑스 철학자 사르트르는 그를 '20세기의 가장 완전한 인간'이라 불렀습니다.

칠레의 저항 시인이자 민중 시인이었던 빅토르 하라<sub>Victor Jara</sub>는 〈게바라를 위한 노래〉를 작곡하고 부르면서 유명해졌습니다. 하라는 칠레의 남부 산티아고 부근 론켄에서 가난한 농부의 아들로 태어났습니다. 칠레 대학에서 연극을 공부했지만 그의 관심은 착취와 수탈에 시달리는 불행한 민중의 삶에 있었습니다. 그는 기타를 치면서 미 제국주의를 등에 업고 인민을 착취하는 칠레의 군사 독재를 비판하는 노래를 불

렀습니다. 그는 제국주의의 하수인들인 군사 독재의 군인들을 향해 호소했습니다.

> 병사여, 날 쏘지 말아라
> 날 쏘지 말아라, 병사여!
> 너희 가슴에 훈장을 달아 준 자가 누구인가?
> 그것을 위해 얼마나 많은 생명이 희생되었는가?
> 너의 손이 떨리고 있는 걸 나는 알지
> 나를 죽이지 말아라
> 나는 너의 형제가 아닌가.
> ─조안 하라 지음, 차미례 옮김, 《끝나지 않은 노래》, 한길사, 1989, 166쪽.

군사 독재는 그러나 이러한 비판을 허용하지 않았습니다. 한국의 군사 독재자가 그러했던 것처럼 칠레의 극우파 피노체트도 민주와 자주를 위해 투쟁하는 사람들을 잔인하게 탄압하고 살해했습니다. 군사 쿠데타로 정권을 장악한 군부는 하라를 체포해 갖은 고문을 자행했습니다. 기타를 치지 못하도록 손가락을 잘랐지만 하라는 굴하지 않고 발로 기타를 쳤습니다. 그는 결국 살해되었지만 그가 남긴 저항의 노래들은 군사 독재보다 더 오래 살아남았습니다.

하라는 항상 제국주의의 문화적 침략에 대해 경고했습니

다. "문화적 침략이란 우리들 자신의 태양과 하늘과 별들을 보지 못하게 가리는 잎이 무성한 나무와도 같다. 따라서 우리들의 머리 위의 하늘을 보기 위해서는 그 나무를 뿌리 밑둥에서부터 잘라 버리지 않으면 안 된다. 미 제국주의는 음악을 통한 의사 전달의 묘수를 아주 잘 이해하고 있다. 그래서 우리 청소년들에게 일부러 온갖 종류의 쓰레기들을 들려주고 있는 것이다."(같은 책, 169쪽).

**현일**  고리키의 소설 《어머니》는 어떤 내용입니까?

**정란**  제가 교양 국어 시간에 발표를 한 적이 있어서 조금 알고 있습니다. 《어머니》는 1902년 러시아에서 벌어졌던 노동자들의 파업 사건을 모델로 해 쓴 작품입니다. 여기서는 동정을 받아야 할 불행한 인간들이 아니라 사회를 주체적으로 변혁해 가는 청년들이 묘사되어 있습니다.

청년 노동자 파벨은 직업적 혁명가들이 조직하는 독서회에 참여하면서 계급적으로 각성하고 사회주의자가 됩니다. 그의 혁명 활동을 도와주고 고무해 준 것은 무식한 그의 어머니였습니다. 법정에서 열변을 토하는 아들의 말에 감동받은 그녀는 아들의 혁명 활동이 승리하리라는 신념을 갖고 용감하게 혁명 투쟁에 참여합니다. 그녀의 투쟁은 사회와 역사의 발전을 위한 하나의 토양이 됩니다. 오늘날 자식들의 투쟁 정신을 계승해 민주화를 위해 싸우는 우리나라 민가협의

장한 어머니들이 역사의 옳은 발전을 위해 커다란 역할을 하고 있는 것과 비슷합니다.

　　고리키의 소설들은 러시아 10월 혁명(1917)의 영향을 받고 조국의 해방을 쟁취하고 노동자 중심의 세상을 만들어 가는 데 기여하려는 1920년대의 우리 작가들에게도 많은 영향을 미쳤습니다. 이 시기의 진보적인 작가들은 사실주의적인 문학은 물론 혁명적인 낭만주의 문학도 사회 발전에서 중요한 역할을 한다는 사실을 인식하고 고리키의 전형에 따라 그것을 창작 활동에서 구현하려 했습니다.

**연서**　설명을 잘해 주었습니다. 그럼 다음은 《보이체크》에 대해 해설을 해 주세요.

**수성**　저는 수업 시간의 발표를 위해서가 아니라 한국에서 공연된 연극을 감상하기 위해 뷔히너에 대해 약간 연구를 했습니다.

　　천재로 요절한 희곡 작가 게오르크 뷔히너 Büchner(1813~1837)는 독일의 다름슈타트 부근에서 의사의 아들로 태어났습니다. 그는 아버지를 통해서 프랑스 혁명의 역사와 유물론 철학을 배우게 되었습니다. 그 영향으로 남동생도 《힘과 질료》라는 책을 쓴 유물론 철학자가 되었습니다. 뷔히너는 아버지의 권유로 대학에서 의학을 전공했으나 낙후된 독일의 현실을 목격하면서 정치에 눈을 돌렸습니다. 그는 '오두막집엔 평화를, 궁정엔 전투를!'이라는 슬로건이 달린 전단지 사건으로

학업을 중단하고 도피했으나 다시 복학해 두개골 연구로 학계의 인정을 받고 대학에서 강의도 했습니다. 1836년에 스위스 취리히로 이주했으나 장티푸스에 감염되어 이듬해에 24세의 나이로 세상을 떠났습니다.

뷔히너는 학업에 전념하면서 중간 중간에 희곡을 썼는데 《당통의 죽음》, 《레온체와 레나》, 《보이체크》 등이 그것입니다. 우리나라 극단에서도 이들 작품이 종종 공연되고 있습니다. 프랑스 혁명의 이야기를 다룬 《당통의 죽음》에서 뷔히너는 민중을 배반한 당통이 결국 단두대로 끌려가지 않을 수 없는 과정을 묘사했고 가장 성공적인 작품 《보이체크》에서는 빈부의 차이에서 나타나는 사회적 갈등을 묘사하면서 미래 지향적인 민중의 휴머니즘 속에는 용기와 희망이 있지만 부유층의 반휴머니즘 속에는 지루함과 퇴폐가 있을 뿐이라는 사실을 풍자적으로 보여 주었습니다.

요절한 뷔히너는 물론 많은 작품을 남기지도 않았으며 커다란 주목을 받지도 못했습니다. 그러나 마음먹기에 따라서는 편안하고 여유로운 삶을 영위할 수 있는 의사였던 그가 사회 문제에 눈을 돌리고 정의감을 불태운 것은 높은 평가를 받아야 합니다. 독일의 시인 헤르베크는 그의 죽음을 기리며 다음과 같은 시를 바쳤습니다. "그러나 그는 이 어중간하고 혼란한 시대에서 우리를 인도하는 향도성이 되어야 했다."

연서   매우 감동적입니다. 의사이면서도 민중을 사랑한 작가였군
      요. 천재는 요절한다는 말이 있는데 그는 매우 애석하게 요
      절했군요.

정란   교수님, 한국의 대표적인 민중 시인은 누구라고 생각합니까?

강물   김남주라고 생각합니다.

현일   교수님께서 그에 대한 평전을 썼고 저도 잘 읽었습니다. 그
      런데 어떤 사람들은 김남주를 민족 시인이라고 부릅니다. 이
      시인의 묘비에도 '민족 시인 김남주의 묘'라고 적혀 있는 것
      을 보았습니다. 여기에 대해 교수님은 어떻게 생각하십니까?

강물   묘비에 적혀 있는 것처럼 김남주는 민족 시인입니다. 매우
      훌륭한 민족 시인입니다. 그러나 나는 평전에서 김남주에게
      는 오히려 민중 시인이라는 호칭이 더 어울린다고 서술했습
      니다. 어떤 독자들은 민중 시인이 더 맞지 않겠느냐는 나에
      게 애정 어린 항의를 해 주었습니다.

      두 개념에는 차이가 있습니다. 일반적으로 민족 시인은
      자기 민족과 민족 문제에 애정과 자긍심을 갖고 그것을 시
      로 표현하는 시인이라고 할 수 있습니다. 민족 문제에 애정
      을 갖는다는 것이 단순히 민족적인 전통이나 정서를 사랑하
      는 것을 의미할 수는 없습니다. 민족 문제의 핵심에는 민족
      해방 문제와 민족의 자주성 문제가 자리 잡고 있기 때문입니
      다. 민족이 자주성을 획득하지 못하고 타국의 지배를 받는

상황이라면 자주 독립 이외의 모든 다른 민족 문제는 부차적인 것이 됩니다.

민족의 자주 독립에 무관심하면서 민족과 민족적인 것을 사랑한다고 말하는 시인이나 예술가가 있다면 그는 얼이 빠졌거나 한참 모자라는 인간일 것입니다. 그런 사람들은 결국 민족 허무주의나 패배주의에 빠지고 맙니다.

시인 김남주도 우리 민족의 정서는 물론 자주성 획득에도 많은 관심을 쏟았습니다. 토속적인 농촌을 사랑하는 시를 썼고 나아가 반식민지 상태에 있는 우리 민족이 미국의 지배로부터 완전히 벗어나야 한다는 사실을 특히 강조했습니다. 특히 5.18 광주민중항쟁이 발생하고 실패하게 된 배경에는 미국이 있다는 사실을 〈민족 해방 투쟁 만세〉 등의 시에서 분명히 밝혀 주었습니다.

김남주가 민족 해방 문제에만 매달린 것은 아닙니다. 민족 해방과 함께 계급 해방도 염원했습니다. 민족 해방과 함께 계급 해방을 염원하는 시인을 '민족 시인'이라고 부르기에는 무엇인가 부족한 감이 있습니다. '민중 시인'이나 '혁명 시인'이라고 부르는 게 더 맞지 않을까요? 민족 해방을 염원하면서도 계급 해방에 두려움을 느끼는 민족 시인도 있기 때문입니다. 조국이 완전히 독립되더라도 빈부 격차에 의해서 가진 자가 갖지 못한 자들을 착취하는 사회가 된다면 김남주는 계속해

서 투쟁을 부르짖었을 것입니다.

그가 표현한 말들을 몇 구절 살펴보기로 합시다.

오 노동자여 그 노동으로

인간의 새벽을 열었던 대지의 해방자여

자본의 세계에 와서 그대는

말하는 도구로 전락하게 되었구나

그 도구가 자본의 배를 채워 주는 동안에만

그대의 목숨은 붙어 있게 되었구나

─시 〈사료와 임금〉 중에서.

다만 억울한 것은 벗이여

세상의 모든 죄악의 뿌리

사유 재산의 뿌리를 뽑아 버리지 못하고 가는가 하는 것이라네

─시 〈죽음을 대하고〉 중에서.

그들 자본가들에게 인간성을 기대한다는 것은 악마에게 선의를 기대하는 것보다 더 어리석은 일입니다. 놈들은 타협이나 화해의 대상이 아니라 오직 타도의 대상일 뿐입니다. 놈들은 우리 민중의 불구대천의 원수입니다.

─《옥중 연서》 중에서.

노동자는 자기 자신만이 자본가로부터 인간적인 대우를 받음으로써 자기 자신을 해방시키는 것이 아니라 피억압 민중 전체를 해방시킴으로써 비로소 자기를 해방하는 것입니다.

—같은 책.

**정란**  김남주 시인도 다른 나라의 민중 문학에 관심을 가졌습니까?

**강물**  많이 가졌습니다. 그는 감옥에서 외국어를 공부했고 외국의 민중시들을 번역했습니다. 김남주가 작품을 번역한 외국 작가로는 독일의 시인 하이네와 브레히트, 남미의 시인 네루다, 아프리카의 작가 파농, 베트남의 정치가이며 시인인 호찌민, 러시아의 시인들인 푸시킨, 르이레에프, 오도엡스키, 로르카 등이 있고 작품을 해설하거나 소개한 작가로는 체르니셉스키, 에멜리아노프, 쇼호로프, 뷔히너 등이 있습니다.

김남주는 하이네, 브레히트, 네루다의 시를 묶어 번역한 책 《아침저녁으로 읽기 위하여》의 머리말에 "싸우는 사람들이 일상적으로 이 시들을 읽어 주기 바랍니다."라고 썼습니다. 또한 어떤 인터뷰에서 말했습니다. "나는 지배 계급의 억압과 착취에 시달리며 비인간적인 삶을 강요당하고 있는 근로 대중들의 생활과 투쟁을 그린 문학 작품을 깊은 관심을 가지고 읽어 왔다. 이런 작품을 쓴 사람들 중에서 특히 내가 동지

적인 애정을 가지고 관심을 기울였던 시인들은 하이네, 브레
히트, 아라공, 마야콥스키, 네루다 등이었다. 나는 이들의 작
품과 생애를 통해서 유물론적이고 계급적인 관점에서 세계
와 인간관계를 문학적으로 형상화하는 창작 기술을 배웠으
며 전투적인 휴머니스트로서 그들의 인간적인 매력에 압도
되기도 했다."

**현일**   김남주 시인이 번역한 아시아의 민중시들도 제가 읽은 기억
이 나는데요?

**강물**   호찌민의 시들입니다. 김남주의 번역시를 해설한 문학 평론
가 임형택에 따르면 호찌민의 시들은 1962년에 베트남의 외
문출판사에서 간행되었습니다. 김남주가 번역 대본으로 사
용한 판본은 1968년 일본의 신일본사에서 간행된 일어판이
었습니다.

　호찌민의 시뿐만 아니라 다른 시들도 김남주는 원어에서
직접 번역하기보다 일어 번역을 더 많이 참조한 것 같습니
다. 김남주의 경우에 그것은 결코 비난의 대상이 되지 않습
니다. 김남주에게 중요한 것은 시의 내용과 사상이었습니다.
우리가 배우고 받아들여야 하는 훌륭한 시나 철학이 있다면
그것이 누구에 의해서 번역되고 어떤 방식으로 번역되고 소
개되는가는 별로 중요하지 않습니다. 그것을 따지는 부르주
아적 관행을 김남주는 이미 벗어난 지 오래였습니다. 그는

결코 번역가가 아니었으며 번역가로 불리는 것 자체를 거부했을 것입니다. 서양의 우수성을 선전하면서 우리나라의 자주·민주·통일을 직접·간접으로 방해하는 내용의 책이 번역된다면 그 역자가 아무리 훌륭하더라도, 그 표지와 장정이 아무리 화려하더라도 김남주는 비웃었을 것입니다.

호찌민은 중국 공산당과 힘을 합쳐 프랑스 및 일본 제국주의의 침략으로부터 베트남 민족을 해방시키기 위해 장님으로 가장하고 중국으로 잠입했다가 1942년 8월 29일에 체포되어 약 1년간 감옥에 갇혀 있었습니다. 이 시기에 그는 김남주처럼 많은 시를 썼습니다.

**수성** 김남주 시인이 시 외에 다른 책들도 번역한 것으로 알고 있는데요.

**강물** 예, 프란츠 파농의 책입니다. 파농의 《자기의 땅에서 유배당한 者들》을 김남주는 1978년 8월에 번역했습니다. 이 시기에 김남주는 남민전 전사로 활동하다가 수배를 받고 있었습니다. 3개월이 못 되어 재판이 나온 것을 보면 이 책이 당시 상당히 인기가 있었던 것 같습니다.

민중 문학은 강대국에 의해서 억압받고 착취당하는 민중들 속에서 태어납니다. 세계에서 가장 착취를 많이 하고 있는 나라가 서구와 미국이라면 가장 착취를 많이 당하고 있는 지역이 아시아, 남미, 아프리카입니다. 그러므로 이 지역

에서 민중 문학이 활발하게 전개됩니다. 김남주가 이 지역의 민중 문학에 눈을 돌린 것은 당연한 일입니다.

아시아의 호찌민이나 남미의 네루다와 비교할 만한 아프리카의 민중운동가가 파농입니다. 파농은 서인도 제도의 프랑스령 섬인 마르티니크에서 태어났습니다. 그의 조상은 아프리카에서 팔려 온 흑인 노예였지만 그의 양친은 프랑스 시민권을 가진 세관원으로서 어느 정도 경제적 기반을 갖고 있었습니다. 파농은 프랑스 리옹 대학에 유학해 의학을 공부했고 사르트르의 철학에 심취하기도 했습니다.

대학을 졸업하고 파농은 우선 리옹 부근의 한 병원에서 정신과 조수로 근무했습니다. 이 시기에 쓴 책이 《자기 땅에서 유배당한 자들》(1952)이었습니다. 원 제목은 '검은 피부, 흰 가면'인데, 이 책으로 인해 파농은 프랑스의 진보적인 지식인 대열에 끼게 되었습니다. 그 후 파농은 프랑스 식민지였던 알제리의 한 정신병원 원장으로 부임합니다. 6명의 의사가 2,000여 명의 환자를 돌보아야 하는 상황에서 그는 식민지의 비참과 흑인에 대한 차별 대우를 목격했습니다. 이러한 체험은 그를 부르주아 지식인의 입장에서 벗어나 억압받는 민중의 편에 서게 만들었습니다.

그는 사르트르와 마찬가지로 프랑스 극우 국수주의자들로부터 테러의 위협을 받으면서도 스스로의 신념을 차근차근

파농

실천해 갔습니다.

이 시기에 알제리 민중의 해방 전쟁이 일어났고 파농이 일
하던 병원은 혁명군의 은신처가 되었습니다. 병원의 지하 조
직이 발각된 후 그는 이웃 나라인 튀니지로 옮겨 의사로 일
하면서 《알제리 저항 운동》의 편집을 맡았습니다. 이 시기에
그가 쓴 《대지의 저주받은 자들》은 식민지 이데올로기를 반
박하는 중요한 저술로서 제3세계의 민중운동에 커다란 자극

과 힘을 주었습니다. 파농은 백혈병 때문에 37살의 젊은 나이로 세상을 떠났습니다.

**수성** 파농이 제시한 이념은 무엇입니까?

**강물** 파농은 이 책에서 흑인의 열등의식은 인종적인 차이에서 오는 것이 아니라 백인의 통치를 통해서 주입된 것이라는 사실을 밝히는 데 총력을 기울였습니다. 다시 말하면 백인이 만들어 놓은 허위 이데올로기가 흑인을 인간적으로 비하시키고 있으며 이러한 이데올로기의 본질이 파악되지 않고서는 민족 해방이 실현될 수 없다는 것입니다.

　파농은 이 문제를 앞의 책에서는 주로 실존주의적이고 정신 분석학적인 입장에서 해명하려 했고, 뒤의 책에서는 맑스주의적 입장에서 해명하려 했습니다. 그는 정신병원에서의 체험을 토대로 원주민들의 정신병은 백인들의 억압과 차별 대우 때문에 발생하는 소외에 그 원인이 있다는 사실을 과학적으로 규명했습니다.

　일반적으로 알제리인들은 범죄 성향이 강하고 이유 없이 살인을 한다는 편견이 지배하고 있었는데 파농은 그것은 백인들이 만들어 놓은 편견에 불과하다는 것을 밝혔습니다. 백인에 의한 압제와 착취가 원주민의 열등의식을 조장했다는 것입니다. 흑인이나 아시아인에 대한 백인의 인종 차별은 모두 백인의 인종적인 우월성을 전제로 하고 있습니다. 미국의

실용주의 역사학자 피스크는 앵글로·색슨족에 의한 세계 통치가 진화의 최고 목표라고까지 주장합니다. 서구인은 우월하고 제3세계의 인종은 열등하다는 편견을 조장하는 데는 서구의 문화와 종교가 커다란 역할을 했습니다.

파농은 문화적·경제적으로 약소국가를 지배하는 신식민주의의 본질을 파헤쳤습니다. 문화적·경제적으로 강대국에 의존하는 국가는 결코 독립을 획득할 수 없습니다. 파농은 특히 원주민들의 부르주아지화와 신생 독립국의 자본주의화에 반대했습니다. 그것은 신식민지가 되는 가장 위험스러운 징조이기 때문입니다. 자본주의화된 신생 독립국에서 나타나는 일반적 현상이 실업, 빈곤, 부패, 빈부 격차의 심화 등입니다. 파농은 실존주의적이고 정신분석학적인 입장에서는 개인과 사회의 문제, 곧 소외의 문제를 해결할 수 없다는 사실을 깨닫고 유물론적인 사회 분석과 역사 분석으로 넘어갔습니다.

김남주는 파농의 저술을 통해서 식민지 문화의 본질을 파악한 것 같습니다. 특히 한국처럼 양키 문화가 범람하고 있는 약소국가에서는 그것을 극복할 수 있는 민중 의식이 무엇보다도 필요하다고 생각했습니다.

**정란** 김남주 시인은 서정적인 시에는 아무런 관심도 없었나요?

**강물** 모든 시인에게 서정성은 없을 수 없지요. 그 역시 서정적인 시를 썼고 또 번역도 했습니다. 김남주는 주로 여성이 청강

하던 한 문예 아카데미를 위한 텍스트로 사용하기 위해 로르카의 〈부정不貞한 여인—리디아 카브레라와 그의 귀여운 흑인 딸에게〉라는 육감적인 서정시를 번역하기도 했습니다. 좌익으로 희생당한 작가의 작품 가운데서 가장 부드러운 시를 선택한 것입니다.

이 시에는 흐트러진 부르주아 사회의 성 모럴에 대한 비판의 의미가 담겨 있지만 김남주 특유의 반항 정신이나 투쟁 정신이 엿보이지는 않습니다. 그러나 전사도 때로는 휴식이 필요한 것입니다. 여기서 낭독하기는 너무 길고 내가 프린트한 원고를 줄 터이니 나중에 한번 읽어 보기 바랍니다.

### 부정不貞한 여인

—리디아 카브레라와 그의 귀여운 흑인 딸에게

그래서 나는 그녀를 데리고 강가로 갔지
그녀를 처녀라 굳게 믿고 말이야
그런데 그녀는 남편이 있는 여자였어
마침 산티아고의 축제일 밤의 일이었는데
우리는 서로 합의한 거나 마찬가지였지
가로등은 모두 꺼지고
귀뚜라미들만이 불을 켜고 있었어

마지막으로 꺾어지는 길목에 이르렀을 때

그녀의 잠든 유방에 손을 갖다 댔는데

그 순간 말이야 히아신스의 가지처럼

그녀가 활짝 자신을 열지 않겠어

풀 먹인 그녀의 속치마는

열 개의 단검에 찢긴

한 조각의 비단처럼

나의 귓전을 울려 주고 말이야

그곳에는 은빛의 달도 비치지 않는

나무들이 무성하게 자라고 있었어

강 건너 저 멀리 지평선에는

개 짖는 소리가 들려오고

나는 산딸기와 등심초

그리고 가시나무 길을 지나

여자의 머리카락처럼 촘촘히 자란 수풀 밑에다

옴팍하게 자리를 하나 만들었지

내가 넥타이를 푸니까

그녀는 옷을 벗었어

감송향도 달팽이도

그처럼 부드러운 살결을 갖지 못할 거야

달빛을 받은 수정도

그처럼 요염하게 반짝이지 못할 거야

불의의 습격에 놀란 물고기처럼

그녀의 허벅지가 내 밑에서 요동을 치고 있는데

반은 화염처럼 뜨거웠고

반은 얼음처럼 차가웠어

그날 밤 나는

재갈도 없고 등자도 없는

진주모의 어린 말을 타고

더할 나위 없이 쾌적한 길을 달렸는데

그때 그녀가 나에게 뭐라고 한 줄 알아

사내자식으로서 말하고 싶지 않아

나에게도 분별의 빛은 있어

아주 신중하게 처신하게 하거든

그건 그렇고 나는 입맞춤과

모래로 불결해진 그녀를 데리고 강에서 나왔지

하늘에서는 백합의 단검들이 바람을 가르며 서로 싸우고 있더군

집시의 적자로서 나는 그에 걸맞게 행동했지

밀짚색의 공단으로 만든 커다란 반짇고리를

그녀에게 선물로 주긴 했지만

그녀에게 반해서 그런 것은 아니었어

김남주

강가로 내가 그녀를 데리고 가려고 할 때

남편이 있는 몸이면서도

처녀라고 말한 그런 여자였거든

**현일**  러시아 문학에 관해 김남주 시인은 어떤 생각을 가졌었나요?

**강물**  러시아 문학 하면 우리는 으레 톨스토이를 생각합니다. 김남
주도 셰익스피어의 작품과 함께 톨스토이의 작품을 감옥에
서 주문했고 한 편지에 다음과 같이 썼습니다.

"톨스토이의 소설《부활》에 오만 가지 유형의 죄수들이 나오지요. 그중 한 늙은 죄수의 분노가 내 기억 속에서 떠나지 않습니다. 그는 다음과 같이 노여움을 터뜨렸지요. '네놈들이 먼저 도둑질하고, 살인하고, 빼앗아 가고 이제 와서 무슨 있지도 않았던 법인가를 만들어서 도둑질하지 말지어다, 살인하지 말지어다, 남의 물건을 훔치지 말지어다, 그따위 황당무계한 흰소리를 씨부렁거리고 있지 않느냐.'"

그런데 김남주는 톨스토이에 비해 도스토옙스키를 싫어했습니다.

"도스토옙스키적 니힐리스트란 게 얼마나 무익하고 쓰잘데없는 사람인가를 알아야 합니다. 모든 것을 깡그리 부정해버리고 도대체 무엇을 이루겠다는 것입니까. 이따위 소설이 많이 읽혀지고 있는 모양인데 그것은 우리 시대의 당연한 귀결입니다."

김남주는 러시아 시인들 가운데서 19세기 초반의 데카브리스트에 속하는 르이레에프, 오도옙스키, 그리고 이와 연관되는 푸시킨의 시들을 번역해《은박지에 새긴 사랑》에 싣고 있습니다.

**수성**　왜 김남주 시인은 민중 시인도 아닌 이들에게 관심이 있었습니까?

**강물**　그것을 이해하려면 19세기 초반 러시아의 사회적 배경과 데

카브리스트 봉기에 관해서 알아 보아야 합니다.

1812년 12월에 나폴레옹은 러시아 침공이 실패했음을 자인했습니다. 러시아 민중은 나폴레옹의 침공을 영웅적으로 물리쳤음에도 계속 러시아의 황제인 차르의 전제 정치 아래 신음해야 했습니다. 아직도 농노제를 비롯한 봉건 잔재가 유지되고 있었으니까요. 나폴레옹의 침공으로 러시아에도 계몽주의와 시민혁명의 이념이 스며들었습니다. 개혁을 약속했던 차르는 프로이센 및 오스트리아와 신성동맹을 체결한 후 민주 운동을 탄압했습니다.

이러한 상황에서 봉건 절대 군주를 무너뜨리고 입헌군주제 아래 보다 자유로운 사회를 건설하려 했던 귀족, 장교, 문인 들이 비밀 단체를 조직했는데 이들이 이른바 데카브리스트(12월당원)라 불렸습니다. 이들은 차르가 죽고 후계자 문제로 혼란한 틈을 타서 1825년 12월 14일을 거사 날로 잡았으나 조직의 미비와 배반자 때문에 이날 집결한 군인들은 3,000여 명에 불과했습니다. 군인들을 지휘할 책임자도 나타나지 않았습니다. 소시민과 농부 들이 모여들었으나 원래 귀족적인 성향이 강했던 데카브리스트는 민중 혁명을 두려워한 나머지 민중과 손을 잡으려 하지 않았습니다. 결국 정부군의 공격을 받고 1,200여 명이 사망했으며 많은 사람이 체포되었습니다. 조직의 리더였던 르이레에프를 비롯해 5명이

교수형을 받았고 오도옙스키를 비롯한 120여 명이 시베리아 유형에 처해졌습니다. 푸시킨도 이 조직과 연관이 있었지만 농노제와 전제 정치를 반대하는 시를 쓰다가 이미 1820년부터 유배 생활을 하고 있었기 때문에 화를 면했습니다.

푸시킨은 유배 생활을 마친 후 계속 시베리아에 머물고 있었던 데카브리스트를 격려하는 시를 썼으며 푸시킨의 대표 소설《예브게니 오네긴》은 다음 시대에 나타나는 비판적 사실주의의 선구적 역할을 했습니다.

**수성**  김남주 시인이 데카브리스트의 시를 번역한 동기를 추정할 수 있겠습니다. 이들은 김남주 시인처럼 압제와 착취에 대항하는 시를 썼고 김남주 시인처럼 감옥 신세를 져야 했습니다. 물론 이들은 아직 자본주의의 모순을 파헤치며 민중 해방을 위한 투쟁을 전개하지도 않았고 다소 낭만적인 색채도 지녔지만 당시 상황에 비추어 이들의 투쟁은 휴머니즘적이었다고 말할 수 있겠네요.

**강물**  그렇지요. 그리고 김남주는 19세기 후반의 러시아 미학자이며 소설가인 체르니셉스키의《무엇을 할 것인가》와 레닌의 생애를 소설화한 예멜리노프의《파란 노트》, 숄로호프의《고요한 돈강》등을 해설하기도 했습니다. 이 소설들은 모두 러시아의 혁명과 연관되는 내용을 담고 있습니다.

김남주도 네루다처럼 소비에트연방공화국(소련)을 높이 평

가했습니다. 그는 옥중에서 보낸 편지에 때때로 스스로의 호를 솔연率然이라 적고 있는데 '소련'에 대한 존경심에서 붙여진 이름인 것 같습니다.

김남주는 프랑스의 좌파 시인 루이 아라공과 러시아의 혁명적 민주파 시인 네크라소프의 시들, 고리키의 소설, 셰익스피어와 하웁트만의 희곡들을 즐겨 읽었습니다. 또 어떤 시에서 고리키의 《어머니》, 하인리히 만의 《독일 노동자의 길》, 체 게바라의 〈제3세계 민중에게 보내는 메시지〉에 관해 언급합니다.

이처럼 김남주는 세계의 민중 문학에 대해 넓은 안목을 갖게 되었고 한국적인 민중 문학의 협소한 테두리를 벗어나게 되었습니다. 그렇다고 해서 그가 외국의 민중 문학을 모방하거나 흉내 낸 것은 결코 아닙니다. 김남주의 시에는 우리 민중 특유의 감각이 물씬 풍기고 있습니다. 외국의 민중 해방 문학과 차원을 같이하면서도 우리의 민중 문학이 걸어야 할 독자적인 특성을 유지하고 있는 데 김남주 시들의 위대성이 있습니다. 그것은 약소민족이 같은 형제와 동지로서 반제국주의의 투쟁에 동참하면서도 각 민족의 특성을 유지해야 한다는 것을 말해 줍니다.

# 우리 민족과 예술

**강물**    드디어 긴 여행이 끝나 가고 조국의 국경선이 가까워 옵니다. 오늘은 마지막 토론으로 우리나라의 문학에 관해서 이야기해 봅시다. 그리고 학생들이 묻고 싶은 미학이나 철학에 관한 문제가 있으면 물어도 되겠습니다. 그럼 우리나라 고전문학부터 시작합시다. 학생들이 좋아하는 우리나라의 고전소설은 무엇입니까?

**연서**    《춘향전》입니다.

**정란**    《심청전》입니다.

**현일**    《홍길동전》입니다.

**수성**    《흥부전》입니다.

| 강물 | 학생들이 모두 우리 고전에 대해 관심을 갖고 있군요. 좋은 일입니다. |
|---|---|
| 연서 | 교수님은요? |
| 강물 | 단재 신채호의 《용과 용의 대격전》이라는 소설입니다. 그럼 《춘향전》에 대한 토론부터 시작해 볼까요. |
| 현일 | 너무 유명한 우리의 고전이어서 내용은 누구나 다 알고 있습니다. 《춘향전》을 좋아하게 된 것은 춘향이 갖는 조선 여성의 덕성, 즉 순박함과 절개 때문입니까? |
| 연서 | 아닙니다. 가장 중요한 것은 봉건적 악폐에 대한 춘향의 저항입니다. 그러한 저항은 춘향뿐만 아니라 몽룡, 방자, 월매 등의 인물에서도 나타나는데, 모두 춘향의 결단을 축으로 하고 있습니다. 몽룡의 태도를 어떻게 평가합니까? |
| 현일 | 물론 춘향을 남원에 남겨 놓고 아버지를 따라 서울로 떠나가는 장면에서는 상당히 우유부단했습니다. 그러나 나중에 변학도를 처벌하고 다시 춘향과 결합하는 장면은 매우 남아다운 면이 있었습니다. |
| 강물 | 연서 학생, 춘향과 월매의 이름은 어떤 느낌을 줍니까? |
| 연서 | 춘향은 봄의 꽃을 생각나게 하며 월매는 교활하다는 느낌을 줍니다. |
| 강물 | 문자 그대로 풀이하면 춘향은 '봄의 향기'이고 월매는 '달 속의 매화'입니다. |

| | |
|---|---|
| 현일 | 제 생각으로 월매는 태양을 보지 못하고 달빛을 받으면서 피어 있는 매화이기 때문에 봉건적 모순에 시달리는 여성이고 춘향은 그 고난을 이겨 내고 봄을 알리는 새 시대의 여성을 상징하는 것 같습니다. 저의 해석이 너무 앞서 갔나요? |
| 강물 | 아닙니다. 작자의 의도와 맞다고 생각합니다. 작자는 인물의 이름을 정할 때도 이처럼 매우 많은 생각을 한 것 같습니다. |
| 정란 | 그런데 방자의 본명은 무엇인가요? |
| 강물 | 같은 하인이면서도 향단에게는 향단이라는 이름이 있지만 방자에게는 이름이 없습니다. 그만큼 봉건제도 아래에서 하인은 인간 대접을 못 받은 것 같습니다. |
| 수성 | 그래도 몽룡은 방자에게서 많은 것을 배우지 않았나요? |
| 강물 | 몽룡은 책방 서생으로 책을 통해서만 배운 반면, 방자는 현실 속에서 배웠기 때문에 실생활에서 몽룡을 앞서 있습니다. 삶을 살아가는 데서 이론과 실천이 다 같이 중요하다는 사실을 보여 주고 있습니다. |
| 연서 | 이 소설의 절정은 거지로 가장한 몽룡이 시를 짓는 대목이 아닐까요? |
| 강물 | 나도 그렇게 생각합니다. 그럼 현일 학생이 좋아하는 《홍길동전》에 대해 연서 학생이 질문해 보세요. |
| 연서 | 《홍길동전》도 《춘향전》처럼 봉건제도에 대한 비판과 저항의 의미를 담고 있는 것 같은데 이 소설의 백미가 무엇이라고 |

생각합니까?

현일 홍길동의 가출 장면입니다.

연서 그 이유는요?

현일 주어진 상황을 벗어나 자기 운명을 자기가 만들어 가는 출발
점이 되기 때문입니다.

연서 이 소설의 단점은요?

현일 두 가지입니다. 하나는 무당이나 요술 같은 신비적인 요소의
삽입이고 다른 하나는 홍길동의 굴복입니다.

연서 잘 알았습니다. 그럼 《심청전》으로 넘어가지요. 《심청전》도
너무 환상적이고 또 너무 봉건적이라 생각하지 않습니까?

정란 모든 소설에는 어느 정도 환상적인 요소가 있고 또 당시의
상황에서는 효라는 봉건 도덕이 꼭 단점으로 작용할 수만은
없다고 생각합니다.

　이 소설의 전반부에는 매우 사실주의적인 수법으로 심청
의 생활과 심성이 묘사되어 있습니다. 후반부에 용궁과 같은
환상적인 장면들이 나오는데 사실주의적인 전반부와 낭만주
의적인 후반부가 잘 조화를 이룬다는 생각이 듭니다.

수성 해석이 더 멋있군요.

정란 그럼 《흥부전》에는 환상적인 장면이 없나요?

수성 있지요. 박 속에서 금은보화나 괴물이 나오는 장면이 그런
장면이지요. 내가 이 작품을 좋아하는 것은 이 작품에 들어

있는 사회 비판적인 요소들 때문입니다.

**연서**  악한 사람들이 벌을 받고 착한 사람들이 복을 받는다는 권선 징악 사상 말입니까?

**수성**  꼭 그것만이 아닙니다. 빈부 차이에서 오는 모순, 일하는 자와 일하지 않는 자의 대비, 봉건제가 무너지면서 나타나는 사회 경제적인 모순, 지주들의 착취 문제 등이 이 작품 속에 들어 있습니다.

**연서**  언제부터 사회주의 사상을 배웠는지 궁금합니다만 여하튼 용기가 대단합니다. 특히 의학을 공부해서 의사가 되려는 분이 정의감에 불탄다는 점은 매우 높이 평가할 만하다고 생각합니다. 뷔히너를 사랑하는 점도 그렇고요.

그럼 교수님이 좋아하는 소설로 넘어갑시다. 이 소설은 제가 처음 듣는 작품입니다. 저는 신채호를 역사학자로만 알고 있었습니다.

**현일**  저도 생소한 작품이니 교수님께서 소개해 주시기 바랍니다.

**강물**  신채호는 조선 말기의 걸출한 역사학자이며 문학가였습니다. 그는 충남 대덕군 산내면 도림리(현재 대전 광역시 중구 어남동)에서 출생해 충북 청원에서 성장했는데 10세에 이미 사서삼경에 통달한 신동이었습니다.

1910년 한일 합병이 되자 중국에 망명해 독립운동에 가담했습니다. 1928년에 체포되어 대련 지방 법원에서 10년형을

받고 여순 감옥에서 복역하다가 1936년에 사망했습니다.

신채호는 역사학자로서 《조선사 연구초》, 《조선사》, 《조선 상고 문화사》 등을 저술해 조선 민족의 자주성을 고취하고 조국 인민들을 애국주의 사상으로 교양하는 데 전력을 다했습니다. 그는 《이충무공전》, 《을지문덕전》, 《최도룡전》 등의 소설을 통해서도 민족혼을 고취하려 했습니다.

《용과 용의 대격전》은 중국의 서유기를 연상시키는 장편 소설입니다. 이 작품에는 종교를 비판하는 무신론적인 사상과 함께 봉건주의와 자본주의를 비판하는 사회주의 사상이 환상과 비유의 형식으로 잘 묘사되어 있습니다. 천상을 지배하는 상제는 예수, 공자, 석가, 마호메트 등을 동원해 인민을 속이고 착취하는데 그것을 완력으로 실현하는 상제의 부하가 미리라는 용입니다. 그러나 드래곤이라는 과학적이고 유물론적인 용이 나타나 미리는 물론 여타의 종교적인 우상들을 무너뜨리고 민중으로 하여금 노예 상태를 벗어나 주인이 되게 합니다. 결국 종교적인 허상과 함께 천상이 무너지고 상제는 쥐구멍으로 도피해 최후를 맞게 됩니다.

이 소설에는 다음과 같은 말들이 나옵니다. "지상의 인민들은 배가 고파 죽는데 천궁의 연회에는 배가 터져 죽을 지경이다." "식민지 민중처럼 속이기 쉬운 민중이 없습니다." "서양에서 협잡한 것도 적지 않을 터인데 왜 또 동양까지 건

너와 사기하느냐?" "지배 계급의 주구인 종교", "천사야 이놈, (중략) 내나 네나 상제가 모두 상고 민중의 일시 미신의 조작이 아니었더냐." "억만 민중들은 고양이가 되고 과거 모든 세력자는 쥐가 되었다." "왔다 왔다, 드래곤이 왔다. 인제는 쥐의 말일이다."

수성    자주성이 강한 훌륭한 소설이군요. 꼭 한번 읽어 보겠습니다. 그런데 저는 고교 시절에 신채호 선생님이 자주적인 종교에 대해 말했다고 들었습니다.

강물    아주 좋은 말을 했습니다. 그는 "우리나라에 부처가 들어오면 한국의 부처가 되지 못하고 부처의 한국이 된다. 우리나라에 공자가 들어오면 한국을 위한 공자가 되지 못하고 공자를 위한 한국이 된다. 우리나라에 기독교가 들어오면 한국을 위한 예수가 아니고 예수를 위한 한국이 되니, 이것이 어쩐 일이냐. 이것도 정신이라면 정신인데 이것은 노예 정신이다. 자신의 나라를 사랑하려거든 역사를 읽을 것이며 다른 사람에게 나라를 사랑하게 하려거든 역사를 읽게 할 것이다."라 말했습니다. 얼마나 자주 정신이 잘 나타나 있습니까?

수성    자주 정신도 없이 맹종하는 현대의 종교인들이 각성을 해야할 것 같습니다.

실학자들도 실사구시를 지향하며 맹목적인 외국 학설의 추종을 반대한 것으로 알고 있습니다. 이들은 예술에 대해서

어떤 주장을 펼쳤나요?

**강물**  먼저 다산 정약용을 들어 보겠습니다. 정약용은 우리나라의 실학사상을 집대성한 철학자이며 문인입니다. 그의 진보적인 사상과 예술은 당시에 양반 지배층의 박해를 받았고 그로 인해 그는 벼슬길에서 물러나 긴 유배 생활을 하지 않을 수 없었습니다.

그러나 그는 이에 굴하지 않고 인민의 입장에 서서 인민의 이익을 옹호하는 저술과 창작에 전념했습니다. 2,000여 편에 달하는 그의 시에는 농민의 불행한 처지를 호소하고 그들의 정당한 요구를 대변하는 내용이 다수 포함되어 있습니다. 이 퇴계가 중심이 되는 성리학은 우주의 원리를 관념론적으로 해석하면서 반인간적인 봉건 사회의 통치 이념을 합리화했습니다. 이에 맞서 제한적이기는 하지만 유물론적인 요소를 받아들인 실학은 성리학의 현학적이고 허황한 논리를 비판했습니다.

정약용은 철학에서뿐만 아니라 미학 이론에서도 성리학적인 경향을 준엄하게 비판했습니다. 그는 문학에서 내용이 우선이며 형식은 부차적이라 주장했고 음악이 인민 생활의 반영이며 정치를 개선하고 인민을 단합시키는 중요한 수단이라고 말했습니다. 예술이 지배 체제를 합리화하거나 한가한 시간을 즐기는 봉건 통치배의 전유물이 되어서는 안 된다는

것입니다.

정약용은 아들 연에게 주는 글에서 그의 예술관을 다음과 같이 표현하고 있습니다. "나랏일을 걱정하지 않으면 시가 아니요, 어지러운 시국을 가슴 아파하지 않으면 시가 아니요, 옳은 것을 찬양하고 나랏일을 걱정하지 않으면 시가 아니라. 그러므로 사상이 확고하지 못하고 학문에서 바른 길을 찾지 못하며, 인간의 진리를 알지 못하고 인민을 걱정하는 마음이 깊지 못하면 시를 쓸 수가 없을 것이다." 순수 문학을 고집하는 우리의 문인들도 지혜로운 조상의 이 말에 귀를 기울여 볼 만합니다.

**정란**   딸이 아니라 아들에게 준 점이 마음에 들지 않습니다만 매우 훌륭한 글이라는 생각이 듭니다. 저는 박지원이 실학적인 소설을 썼다는 말을 고등학교 국어 시간에 들은 것 같은데 그에 관해서도 말씀해 주세요.

**강물**   연암 박지원은 임진왜란과 병자호란을 겪으면서 조선에서 통치 계급에 대한 신뢰가 무너져 가는 시기에 나타난 실학파의 대표적인 문인입니다.

실학자들은 공리공담에 머물렀던 성리학과 그로부터 발생하는 당쟁의 폐해를 비판하고 청나라의 고증학, 천주교를 통한 서양의 자연과학을 학문 연구에 수용해 실용적인 학문을 추구할 것을 주장했습니다. 그것은 비슷한 시기에 스콜라 철학을

비판하고 불합리한 사회를 이성적으로 개혁하려는 서양의 계몽주의 철학과 같은 맥락에 서 있습니다.

박지원은 1737년(영조 13년)에 한양에서 태어났습니다. 집안이 어려웠기 때문에 어렸을 때부터 돈령부지사였던 할아버지 박필균의 슬하에서 자랐습니다. 할아버지가 돌아가시자 삼촌에게서 학문을 익혔는데 유가의 경전은 물론 제자백가의 서를 모두 섭렵했습니다. 그는 당시의 관학인 송시열 학파의 현학적이고 형식주의적인 학문을 통렬히 비판하고 과거 시험에도 응하지 않았습니다. 그는 당시의 선진적인 사상가인 홍대용과 사귀면서 실학적인 경륜을 쌓아 갔고 고루한 성리학의 폐해를 규탄했습니다. 그것이 나라를 실질적으로 부강하게 할 수 있는 경제적인 개혁과 민중의 생활에 도움을 주는 학문, 곧 '북학론'의 토대였습니다.

박지원은 44살 때 8촌 형을 따라 연경을 방문하고 서양의 새로운 지식을 알게 되었으며 그 결과로 《열하일기》를 저술해 과학이 밑받침되는 백과전서적인 지식의 유용성을 제시했습니다. 그는 《방경각외전》 '자서目序'에서 "말세가 되니 학자는 허위를 숭상하며 형식이 내용을 이기고 거짓이 진실로 행세한다."고 말하면서 학문과 예술에서 나타나는 형식주의자들의 말장난을 준엄하게 비판했습니다.

박지원은 20대에 이미 9개의 단편소설을 썼는데 그 가운

데서도 〈양반전〉과 〈예덕 선생전〉이 두드러집니다. 이 소설에는 양반과 유학자들에 대한 조소와 비판이 담겨 있습니다. 그러나 그의 대표적인 소설은 《열하일기》에 담겨 있는 〈호질〉과 〈허생전〉입니다.

〈호질〉에는 범이 북곽 선생이란 유명한 유학자를 꾸짖는 내용이 담겨 있습니다. 범은 위엄과 허세로 가득 찬 유학자의 내면세계가 얼마나 비인간적인 잔학성과 비굴성으로 점철되어 있는가를 폭로합니다. 동시에 낡은 인습과 미신을 반대하는 계몽주의적인 내용도 포함되어 있습니다. 〈허생전〉은 경제 문제를 다룬 소설로 일개 선비가 일확천금을 얻을 수 있는 상술을 지니고 있다는 것을 이야기로 전합니다. 이 소설은 봉건주의가 무너지고 상업적인 자본주의가 등장할 수 있는 가능성을 예고하면서 동시에 화폐가 인간의 도덕에 미치는 악영향을 암시하고 있습니다. 이 두 소설은 시대적인 변화를 묘사하면서 조선 문학에서 사실주의적인 경향을 제시한 중요한 발판이 되었습니다.

**연서**  감사합니다.

**강물**  그럼 시인으로 넘어가지요. 학생들이 좋아하는 우리나라 시인과 시를 말해 보세요.

**연서**  김소월과 그의 시 〈접동새〉입니다.

**정란**  정지용의 〈향수〉입니다.

현일 　이상화와 〈빼앗긴 들에도 봄은 오는가〉입니다.

수성 　한용운의 〈임의 침묵〉입니다.

**강물** 　여행을 떠나기 전에 학생들에게 자기가 좋아하는 우리나라 시인에 대해 소개를 하도록 주문했으니 한번 발표해 보세요.

연서 　간단히 하겠습니다. 김소월은 평북 정주의 한 봉건적인 가정에서 태어났습니다. 그는 유년 시절에는 한학에 몰두했지만 후에 선진 학문을 익히고 귀향해 초등학교 교사를 하면서부터 많은 민요풍의 서정시를 썼습니다.

　　33세의 나이로 요절한 이 시인은 소박하면서도 아름다운 우리말로 서민들의 애환을 잘 묘사했습니다. 〈금잔디〉, 〈진달래꽃〉, 〈초혼〉, 〈접동새〉 등의 아름다운 시는 민중의 사랑을 받으며 가요로도 많이 불립니다. 그는 식민지라는 비참하고 모순으로 가득 찬 현실로부터 눈을 돌려 아름다운 자연과 소박한 민중의 삶을 노래했습니다.

　　그러면서도 그의 내면에는 단순히 과거로 복귀하려는 복고주의나 애수와 고독에 머물고 마는 허무주의적이고 퇴폐주의적인 경향을 극복하려는 의지가 숨 쉬고 있었습니다. 자연과 사랑을 노래한 그의 시에서는 항상 시대의 목소리와 민족의 숨소리가 함께 들려오는 것 같습니다.

**강물** 　이 시인에게 부족했던 점은 무엇입니까?

연서 　잘 모르겠는데 교수님이 말씀해 주세요.

**강물**    현일 학생은?

**현일**    저도 잘 모르겠습니다.

**강물**    시대의 문제와 그 발전 방향을 이해하면서도 거기에 적극적으로 동참하지 못했다는 것입니다. 건강상의 문제도 있었지만 그는 스스로의 문학을 당시의 가장 중요한 문제인 민족 해방 투쟁과 결부시키지 못했습니다. 그는 항일 투쟁 문학가들을 쓸쓸한 눈으로 바라보았으며 발전하는 현실에 동참하지 못했습니다. 역사의 발전 법칙을 해명한 진보적인 철학을 습득하지 못했기 때문입니다.

물론 그는 민족 개조론을 들고나오는 이광수와 같은 친일 문학가들을 앞질렀지만 조국애란 투쟁과 연결될 때만 더 고귀한 빛을 발하게 되는 것입니다. 그의 문학과 인생을 통해서 우리는 민족의 사활이 걸린 문제에 동참하지 못하는 민족 시인의 한계가 무엇인가를 잘 알 수 있습니다. 민족 해방 투쟁은 그가 살았던 시대뿐만 아니라 오늘날에도 우리 모두가 수행해야 할 지상 과제인 것이지요.

다음은 정란 학생의 차례입니다.

**정란**    저는 충북 옥천에 있는 이모 집에 놀러 갔다가 옥천역 앞에 서 있는 정지용의 시비를 보고 정지용을 알게 되었습니다. 옥천역에는 정지용의 〈향수〉의 고장이라는 표어가 붙어 있었습니다.

〈향수〉는 가난하지만 평화로운 고향을 노래한 시입니다. 고향의 정경을 아름답게 노래하면서 고향에 대한 그리움을 애틋하게 말하고 있습니다.

정지용은 옥천에서 태어나 일본에 유학해 영문학을 전공했고, 귀국해서는 모교인 휘문고등학교 교사로 근무하다가 해방 후에 이화여대 교수로 재직했습니다. 그 후 천주교 재단에서 창간한 《경향신문》 주간을 역임했습니다.

6·25 전쟁 때 월북을 해 그의 작품이 금지되었다가 1988년 해금 조치로 그의 작품이 일반에게 알려지기 시작하고 국어 교과서에도 실리게 되었습니다. 1950년 9월경에 미군 폭격에 의해 사망했다는 소문도 있으나 1950년 이후의 그의 행적에 대해서 자세한 것은 알려지지 않고 있습니다.

수성　〈향수〉의 어떤 점이 좋습니까?

정란　시적인 언어들이 매우 소박하고 감성적이어서 좋습니다. 넓은 고향 들판의 한가로운 정경에서 시작해 시골의 겨울밤이 잘 묘사되어 있고 늙은 아버지, 순박한 아내의 모습도 아주 생생하게 느껴집니다.

현일　이 시는 일제 침략 시기에 쓰여진 것으로 아는데 이 시에 일제에 항거하는 모습은 들어 있지 않습니까?

정란　그것까지는 알아보지 못했습니다.

수성　가난하면서도 순박한 시골 사람들의 모습 속에 이미 그러한

감정이 포함되어 있지 않을까요? 김소월과 비슷한 측면이 있다고 생각합니다.

**강물**  다음은 현일 학생 차례입니다.

**현일**  이상화는 1901년 4월 5일에 대구에서 출생했습니다. 일본에 유학해 불문학을 전공한 그는 귀국해 낭만주의적인 문예지 《백조》에 참여하면서 식민지 상태의 암흑과 절망에서 허무를 노래하는 퇴폐적인 시인이 되었습니다. 그 대표적인 시가 "수밀도의 네 가슴에 이슬이 맺도록 달려오너라. ⁽중략⁾ / 마돈나, 지난밤이 새도록 내 손수 닦아 둔 침실로 가자, 침실로!"라고 노래한 〈나의 침실로〉였습니다.

그러나 그 시기는 짧았고 3·1 운동을 겪으면서 그는 곧 관념적인 환상의 세계를 벗어나 신경향파 문학에 참여해 조국의 참담한 현실에 눈을 돌리고 울분을 토하기 시작했습니다. 그 대표적인 시가 1926년의 〈빼앗긴 들에도 봄은 오는가〉입니다.

〈빼앗긴 들에도 봄은 오는가〉에는 농민들의 땅에 대한 무한한 애착, 그 땅을 빼앗긴 농민들의 비통한 심정이 서정적으로 잘 표현되어 있습니다. 일제에 빼앗긴 땅에 대한 조선 민중의 울분을 표현한 것입니다. 이 시는 "지금은 남의 땅, 빼앗긴 들에도 봄은 오는가?"로 시작해 "그러나 지금은 들을 빼앗겨 봄조차 빼앗기겠네."로 끝맺습니다. 농민들은 빼앗긴

들에서 '살찐 젖가슴과 같은 부드러운 흙을 발목이 시도록' 밟아 보고 싶습니다. 얼마나 감동적인 시구들입니까? 여기에는 조국의 아름다움에 대한 인식과 함께 봄을 상징으로 하는 조국의 미래에 대한 애국적인 동경이 넘쳐나고 있습니다.

이상화는 이처럼 비참한 조선의 현실에 눈을 돌리고 서정적인 울분을 토했을 뿐만 아니라 아직 구체적이지는 못했을 망정 조국의 행복한 미래를 예견하기도 했습니다. 그는 〈시인에게〉라는 시에서 사실주의의 중요성을 노래했습니다.

한 편의 시 그것으로

새로운 세계 하나를 낳아야 할 줄 깨칠 그때에라야

시인아 너의 존재가

비로소 우주에게 없지 못할 너로 알려질 것이다.

그는 자기가 지향하는 새 문학에 대해 "박두한 새 문학은 억압된 다수 민중에게는 희망과 활력의 부조가 될 것이나 특권을 가진 소수에게는 전율과 낙담의 공포가 될 것이다."라 말했습니다. 또 〈폭풍우를 기다리는 마음〉에서 혁명의 도래를 예견했습니다.

하늘에도 게으른 흰 구름이 돌고

땅에서도 고달픈 침묵이 깔아진

오, 이런 날 이런 때에는

이 땅과 내 마음의 우울을 부술

동해에서 폭풍우나 쏟아져라 빈다.

이러한 시인을 일제는 그냥 놓아두지 않았고 일제의 탄압을 받고 옥고를 치르면서 얻은 질병으로 이 시인은 결국 해방의 기쁨을 누리지 못하고 1943년에 사망했습니다. 그러나 그의 울분과 희망은 아직도 우리의 가슴속에 남아 있습니다.

**강물**  현일 학생이 설명을 잘했는데 1920년대의 시인들은 대부분 비슷한 고민을 했을 것 같습니다. 일제의 침략과 수탈에 의한 우리 민족의 고통, 1917년 러시아 혁명에 고무되어 일어난 3·1 독립운동 등이 시대적인 배경으로 나타나고 여기에 어떤 입장을 취하느냐에 따라 시의 경향도 달라졌습니다. 다음은 수성 학생의 차례입니다.

**수성**  한용운은 1879년에 충청도에서 출생해 한학을 공부한 후 시골에서 훈장을 했습니다. 동학혁명을 목격하면서 인생관이 달라졌고 가출해 불문에 귀의합니다.

그러나 점차 고조되어 가는 일제의 침략을 체험하면서 현실 도피적인 불교 대신에 종교인들의 현실 참여를 강조했고 1919년 3·1 운동 때 민족 대표로 참여했습니다. 그 때문에 옥

고를 치른 후 출옥해 계속 민족 운동에 헌신하다가 해방 1년 전에 지병으로 사망했습니다.

**현일** 한용운의 시에는 신비적인 종교감이 많이 깃들어 있는 것 같은데요?

**수성** 그것이 이 시인의 단점이기도 합니다만 우리는 그의 시들을 항일 정신과 연관시켜 해석할 수도 있습니다.

예컨대 '임은 갔습니다.'에서 임을 우리는 빼앗긴 조국으로 이해할 수도 있습니다. 물론 이상화에 비해 매우 상징적인 표현을 사용했지만요. 구체적인 투쟁 대신에 불교적인 윤회 사상이 나타나기도 합니다.

그러나 모더니즘을 주장하면서 퇴폐적인 시들을 썼고 형식주의라는 가면을 쓰고 일제 침략을 옹호하던 순수 시인들과 달리 한용운은 민족적 지조를 끝까지 지켰습니다.

**강물** 지금까지 1920년대의 시인들을 둘러싼 매우 좋은 이야기를 나누었습니다. 결국 일제 침략이라는 시대적인 문제에 직면해 어떤 입장을 취하느냐에 따라 시인들의 방향이 갈라졌다는 사실을 우리는 확인할 수 있습니다.

**현일** 당시에 많은 문제를 일으켰고 오늘날에도 논쟁의 대상인 카프에 대해서 교수님이 간단히 설명해 주세요.

**강물** 카프KAPF란 '조선 프롤레타리아 예술가 동맹'Korea Artista Proleta Federatio 의 약자입니다. 3·1 운동 이후 러시아 혁명의 영향을 받아 민

족 해방 운동의 주체가 노동자를 중심으로 하는 민중이어야 한다는 기치 아래 조직된 문예 운동 단체입니다.

이 운동의 출발은 1922년에 조직된 '염군사'라는 문학 운동 단체였습니다. 이 단체가 '무산 계급 해방 문화의 연구 및 운동을 목적으로 함'을 강령으로 채택한 것처럼 이 운동은 낭만적이고 퇴폐적인 문화에 대한 비판과 문화의 계급성을 강조했습니다. 여기에 사회주의 사상을 지닌 문인들이 참여했으며 대표적인 인물이 소설가 송영이었습니다. 이 운동은 1923년에 파스큘라PASKYULA라는 단체로 넘어갔고 여기에 김기진, 박영희, 이상화 등이 참여했습니다.

이 두 단체에 관여하던 인물들을 중심으로 1925년 8월에 카프가 조직되었는데 여기에 이기영, 조명희, 한설야, 최서해 등이 참여했습니다. 참고로 말한다면 조선 공산당이 창건된 것은 1925년 4월 17일이었습니다.

**수성** 카프와 반대되는 경향의 문학을 주도한 사람들은 누구였습니까?

**강물** 앞에서도 언급한 문학잡지 《백조》를 중심으로 한 백조파였습니다. 이들은 민족주의 문학을 내세우기도 했지만 본질은 계급성이 배제된 부르주아 민족주의였습니다. 부르주아 민족주의는 복고주의나 국수주의 혹은 민족 허무주의로 나아가게 되었고 결국 일제 침략에 대한 민중적인 투쟁을 외면하

게 됩니다.

현일   그런데 어떤 문인들은 왜 친일을 하게 되었을까요? 일말의 민족적 양심이라도 갖고 있는 사람이라면 누구나 친일이 죄악이라는 것을 알 수 있었을 텐데요?

연서   제가 고등학교 다니던 시절 국어 선생님에게 그에 관해 재미있는 이야기를 들은 적이 있어요. 해방이 되고 나서 친일 문학가였던 서정주 시인에게 한 친구가 "왜 친일적인 시를 썼느냐?"고 물었더니 그는 "일본이 그렇게 빨리 망할 줄은 몰랐다."고 대답했답니다. 그 이야기를 듣고 학생들은 너무 많이 웃었지요. 많은 친일파들이 이러저러한 변명을 했는데 그래도 그것은 솔직한 대답이었다고 아마 전교조에 가입했던 그 선생님은 해설을 해 주었습니다.

정란   이제 교수님도 시를 한 편 소개하셔야지요?

강물   나도 두 학생처럼 김소월과 이상화를 좋아합니다. 또 앞에서 말한 것처럼 김남주도 좋아합니다. 설명 대신 김남주의 아주 짤막한 시 〈삼팔선〉을 소개하겠습니다.

**삼팔선**

미군이 있으면
삼팔선이 든든하지요.

삼팔선이 든든하면

부자들 배가 든든하고요.

미군이 없으면

삼팔선이 터지나요.

삼팔선이 터지면

대창에 찔린 깨구락지처럼

든든하던 부자들 배도 터지나요.

**현일**  정말로 촌철살인의 의미를 지니는 시입니다. 교수님, 왜 이
처럼 훌륭한 시인들과 작가들이 있는데도 우리나라의 작가
들은 지금까지 노벨 문학상을 받지 못했는지, 앞으로 어떻게
해야 받을 수 있는지 듣고 싶습니다.

**강물**  노벨 문학상이 꼭 작품의 질을 가늠하는 것은 아닙니다. 예
컨대 사르트르는 노벨 문학상 수장자로 결정이 되었으나 수
상을 거부했습니다. 그 내막을 이해하기 위해 우리는 사르트
르와 그의 친구였던 카뮈의 관계를 잠깐 살펴보아야 합니다.

사르트르보다 먼저 이 상을 받은 카뮈는 명석한 판단력과
훌륭한 예술가적 기질에도 불구하고 역사의식이 부족해 제
국주의 국가들과 식민지 국가들 사이에서 제기되는 문제에
서 과감한 결단을 내릴 수 없었고 결국 역사적·사회적 현실

로부터 형이상학적인 세계로 도피합니다.

카뮈는 정치·사회 문제에 있어서 어중간한 태도를 취하는 서구 지식인의 무력함을 대변했습니다. 알제리 봉기에서 조국 프랑스를 비판하며 알제리를 지원했고 베트남전쟁에서 미국을 전범자로 낙인찍은 사르트르의 결연한 태도와는 매우 대조적이었습니다. 알제리 봉기 및 베트남전쟁에서 사르트르는 서구인의 양심에 호소하면서 제3세계에 대한 열강들의 범죄 행위를 단죄하려 했습니다. 그것은 조국 프랑스도 예외가 될 수 없었습니다.

작가적 양심은 애국의 한계에 얽매이지 않아야 합니다. 카뮈도 나름대로 인류의 고통을 바라보려 했으나 추상적이고 형이상학적인 도덕 영역에 머물렀습니다. 그렇기 때문에 그는 식민지 원주민들이나 약소국가의 혁명 투사들이 사용하는 폭력은 용서하지 않으면서도 열강들이 사용하는 공개적이거나 혹은 비공개적인 폭력은 비판하지 않았습니다. 카뮈는 혁명을 '타락한 반항'이라 생각하며 혁명의 발생에서 제기되는 역사적·경제적 상황의 역할을 고려하지 않았습니다. 그것은 역사를 배제한 역사관에서 나오는 편협한 견해입니다.

결국 카뮈와 사르트르는 완전히 갈라져 독자적인 길을 걸어갔습니다. 그래서 카뮈는 감사하는 마음으로 노벨 문학상을 수상한 반면 사르트르는 정치적인 냄새가 풍기고 강대국

사이의 나누어 먹기식에 불과한 노벨 문학상의 수상을 거부
했습니다.

우리나라 작가들이 불후의 명작을 쓰기 위해서는 먼저 건
전한 역사의식과 올바른 철학을 갖는 것이 필요하다고 생각
합니다.

**정란**   저는 자기 감정에 충실하고 상상력이 풍부한 예술가가 불후
의 명작을 남기는 줄 알았는데 많은 것을 깨달았습니다.

**연서**   카뮈와 사르트르는 실존주의와 연관된다고 생각하는데 실존
주의는 무엇이며 그것이 문학에 미친 영향은 어떠합니까?

**강물**   실존주의란 양차 세계대전을 겪은 서구 지식인들이 느끼는
절망감을 대변하는 철학입니다. 그러므로 이 철학에서는 개
인의 영혼을 중심으로 비애, 절망, 고독, 불안, 허무, 죽음 등
이 핵심 문제로 등장합니다. 이 철학의 선구자에 속하는 키
르케고르는 "세상이 무너진다 해도 나의 혼만 살아 있으면
된다."고 말했는데 바로 그것이 실존주의의 정서를 잘 드러
내 줍니다.

반면 사회가 안정되어야 개인의 삶도 안정될 수 있다는 철
학이 맑스주의이며 실존주의와 맑스주의는 이런 점에서 서로
상반된다고 할 수 있습니다. 그래서 사르트르는 말년에 《변증
법적 이성 비판》이라는 책에서 맑스주의를 실존주의로 보충
해 보다 완전한 철학을 제시하려 했습니다.

제2차 세계대전 이후에 실존주의 문학이 많이 나타났습니다. 삶의 부조리를 강조하는 카뮈의 소설, 소외 문제를 다룬 카프카의 소설, 죽음의 문제를 다룬 릴케의 소설 등이 여기에 속합니다. 이러한 문학에는 미래를 관망하며 낙천적으로 투쟁하는 민중의 삶이 없으며 그러한 투쟁을 무의미한 것으로 제쳐 버리는 데 한계가 있습니다. 현대인의 절망감을 기계 문명이나 어쩔 수 없는 인간의 운명으로 돌리고 사회구조의 모순을 파헤치려 하지 않는 수동적인 인간을 보여 주고 있습니다.

**정란**　그래도 실존주의 작가들이 시대 문제에 눈을 돌리고 고민했다는 사실은 인정해 주어야 되지 않습니까?

**강물**　고민만으로 끝나서는 안 됩니다. 그 타개 방법과 출구를 찾는 것이 인간의 특징입니다. 그것은 바로 그 시대의 가장 중요한 문제를 들추어 해결의 실마리를 모색한다는 것과 같습니다. 다시 말하면 시대정신을 예술적으로 형상하는 일이지요. 그리고 그러한 예술을 구체적인 투쟁과 연결시키는 것입니다. 예술은 개인의 고뇌로 끝나지 않고 조직을 통한 투쟁의 무기로 승화될 때만 사회를 변혁하는 수단이 됩니다.

예술은 그 자체로 존재하는 어떤 것이 아니라 인간의 행복을 위해 인간이 만들어 내는 산물이니까요.

## 마치면서

독자 여러분, 지루하지 않았습니까? 끝까지 읽어 주신 여러분에게 감사를 드립니다. 마지막으로 토론을 결론지어 보겠습니다.

우리 민족에게 현 시대의 가장 중요한 문제는 자주·민주·통일입니다. 모든 작가와 예술가는 이 문제를 외면해서는 안 되며 이 문제의 본질을 예술적으로 형상화해야 할 과제를 갖고 있습니다. 쉽게 말하면, 우리는 외세로부터 독립해야 하며 사회의 민주화와 통일을 실현해야 합니다.

그러나 그런 것들을 이론적으로 직접 주장하는 것은 예술이 아닙니다. 그런 말을 한마디도 내비치지 않으면서도 구체적인 인물을 설정해 외국의 지배나 자본의 지배, 또는 분단의 비극 때문에 겪는 고통을 묘사하고 그가 가야 할 길을 간접적으로 제시하는 것이 예술의 과제입니다.

이와 연관해 예술의 평가도 '누구를 위한 예술인가?'라는 문제로 귀착되어야 합니다.

예술도 인간이 인간의 삶을 위해 만든 것이므로 정치, 종교, 철학처럼 어떤 계층의 입장을 대변하지 않을 수 없습니다. 계층을 초월해

인류를 위한 보편적인 예술이라고 공언하거나 정치와 무관한 순수 예술이라고 공언하는 예술일수록 은밀하게 편파성을 감추고 있습니다. 절대적 중립이란 존재하지 않으며 중립 자체가 기득권의 옹호에 도움을 주고 있기 때문입니다.

생존 경쟁이 주도하는 자본주의 사회에서는 아무도 중립을 지킬 수 없습니다. 외래 침략자들을 위한 예술인가, 우리 민족을 위한 예술인가? 자본가를 위한 예술인가, 노동자를 위한 예술인가? 권력을 지닌 지배자를 위한 예술인가, 일반 대중을 위한 예술인가? 통일을 염원하는 예술인가, 그것을 방해하거나 방관하는 예술인가? 예술을 평가하는 사람은 물론 예술을 창작하거나 감상하는 사람도 모두 가슴에 손을 얹고 신중하게 반성해 볼 필요가 있습니다.

우리 민족은 지금 말할 수 없는 고통 속에 살고 있습니다. 우리 민족의 의지에 반해 외세에 의해 하나의 핏줄, 하나의 언어를 가진 우리 민족이 둘로 갈라져 원수처럼 싸우고 있습니다. 우리 민족을 갈라 놓은 장본인들이나 외국인들은 바보 같은 우리 민족을 바라보며 한없이 비웃고 있을 것입니다. 분단을 환영하고 외국 군대를 주둔시키면서 그 경비를 부담하고 있는 민족이 세상에 또 어디 있겠습니까? 정말로 우리는 이 세상에서 가장 불행한 민족입니다.

그러나 불행 속에 행복이 있을 수 있습니다. 우리 민족이 가장 행복한 민족이 될 수 있습니다. 그러기 위해서 우리는 모두 조국의 평화적인 통일, 자주 독립, 민주 국가 건설에 앞장서야 합니다. 노동자,

학자, 예술가, 기술자, 정치가 등 모두가 동참해야 합니다. 순수와 중립은 사회의 모순에 눈을 감고 스스로의 세계로 도피한다는 것을 의미합니다. 이 문제를 외면하는 예술가는 어떤 변명을 하더라도 올바른 예술가가 아니며 후대의 역사는 그런 예술가를 결코 용서하지 않을 것입니다. 그가 누구를 위해 예술 활동을 했는가가 결국 백일하에 드러나기 때문입니다.

예술가는 예술성과 사상성이 잘 조화된 작품을 창작해야 하며 그러한 창작을 위해서 더 많이 시대의 목소리에 귀를 기울여야 합니다.

※이 책은 지은이의 아래 책을 기초로 하여 저술되었습니다.

《김남주 평전(개정판)》, 시대의창, 2017.

《미학의 기초와 그 이론의 변천》, 서광사, 1984.

《예술감상의 철학》, 문예미학사, 2000.

《예술철학에의 초대》, 동녘, 1993.

《정보화시대의 철학》, 중원문화, 2016.